오주석의

한국의 美 특강

오주석의

한국의 美

특강

• 오주석 지음

푸른역사

월드컵 4강 진출은 우리에게 광복 이후 가장 큰 기쁨이었다. 적어도 내겐 그랬다. '대한민국'이 한글 발음 그대로 만국 공용어가 되고 투지, 순수, 열정, 평화 그리고 따뜻한 사람 사이의 정이 한국인 고유의 심성으로 온 세계인의 가슴속에 아로새겨졌다. 남자·여자·젊은이·늙은이 따로 없이, 잘난 사람·못난 사람·부자·가난뱅이를 가림 없이, 그날 우리는 온전히 하나가 되었다. 푸른 눈과 검은 피부의 외국인들마저 환하게 웃는 얼굴로 붉은 셔츠 속에서 가슴이 터져라 끝없이 외쳐댔다. 그 감동의 붉은 물결! 그것은 대동세계大同世界였다! 분명 크게 하나 된 세상을 그날 우리는 보았다. 그리고 새삼스럽게 '꿈은 이루어진다'는 희망을 품게 되었다.

'붉다'는 형용사는 불[火]에서 왔다. 훨훨 타오르는 불처럼 '밝은' 빛이 빨강이다. 《주역》에 의하면 '불이 하늘 위에 떠 있는 것'을 대유大有라 한다. 그날 우리는 온 천지를 소유한 양 하늘 위의 태양처럼 이글거렸었다. '불이 하늘 아래 있는 것'을 동인同人이라 한다. 그날 파

란 하늘 아래 전국의 드넓은 광장, 광장마다 시뻘건 불꽃들이 용솟음 쳤었다. 대유와 동인을 겸한 것이 대동大同이다. 진정 '크게 하나 됨' 이다. 아직도 잊히지 않는 감격! 그러나 한편 당연한 일이라 생각했 다. 이런 날이 반드시 오리라 진작부터 믿고 있었기 때문이다. 역사 는 우렁차게 외친다. 한국인은 언제나 위대했었다고…… 지난날 거 대한 중국 대륙을 둘러쌌던 나라들을 보라. 몽고는 불모의 허허벌판, 티베트는 해발 5000미터의 고원, 그리고 베트남은 열대림 너머에 있 었다. 중원에서 편히 갈 수 있는 곳은 오직 한반도뿐이었다.

그러나 아름다운 금수강산을 지켜온 5000년간, 우리는 한 번도 자 신감을 잃었던 적이 없었다. 유럽과 아시아를 휩쓸었던 몽고 제국과 맞섰던 전쟁은 무려 40년, 한 세대가 넘도록 지속되었다. 당시 전 세 계를 통틀어 그 누가 이러한 기개를 보였던가? 풍토병의 장벽에 막 힌 베트남을 제외하곤 오직 우리뿐이었다. 외형상 국권을 상실했던 일제강점기에도 우리 겨레의 문화와 도덕, 끈질긴 독립 투쟁에 단절 은 없었다. 급기야 광복 후 반세기가 지나기도 전에 겨레는 폐허를 딛고 서서 세계 11대 교역국이라는 기적을 일궈 냈다. 월드컵 4강은 그 부산물이었다. 그러나 히딩크의 말처럼 우리는 '아직도 배가 고 프다'. 먹고 입을 것이 부족해서가 아니다. 드높았던 조상들의 문화 예술 수준과 인간과 자연에 대한 크낙하고 너그러운 심성을 완전히 회복하지 못한 탓이다.

그날 해일처럼 밀몰아오던 태극기 물결과 끝없는 인파를 바라보 며 나는 생각했다. 저렇듯 뜨거운 열정을 간직한 자랑스러운 우리 젊은이들 가운데서, 정작 우리 국기에 깃들인 참뜻을 아는 사람은

몇이나 될까? 감격의 순간 흥에 겨워 덩실덩실, 우리 춤사위로 어깨를 들썩거렸다면 얼마나 더 보기 좋았을까? 몰아치는 자진모리장단에 씩씩한 우조羽調 가락으로 목 터지게 응원했더라면 더한층 속이 후련해지지 않았을까? 그리고 지금 이렇듯 북받치는 온 겨레의 붉디붉은 환희를 우리 옛 그림의 힘차고 멋스러운 필법으로, 그대로 옮겨 그려 낼 수 있는 화가는 과연 우리 주변에 있는 것일까? 역사는 평지돌출하지 않는다. 우리가 발휘했던 것은 우리 안에 간직된 것이 있었기에 가능했던 것이다!

월드컵이 끝나고 이제는 문화와 예술을 말할 차례다. 문화, 그것은 결국 우리가 살아가는 보람, 특히 지금 이 땅에 사는 이유, 그리고 우리가 우리인 까닭, 바로 정체성正體性의 문제다. 문화는 축구와 달리 우리 스스로 일구어야만 한다. 히딩크보다 열 배의 능력을 가진 사람이 도와주어도 대한민국의 문화예술은 한 발짝도 전진하지 못한다. 그것은 또 축구처럼 2년 만에 갑자기 훌륭해질 수 없다. 문화예술은 오랜 세월 지극한 정성으로 가꾼 다음에야 비로소 꽃을 피우는 생물인 까닭이다. 그리고 한 나라의 문화는 빼어난 선수들을 중심으로 만들어지는 것도 아니다. 문화인, 예술가들이 아무리 피나는 노력을 해도, 한 나라의 문화 수준이란 결국 그것의 터전을 낳고 함께 즐기는 전체 국민의 안목만큼, 정확히 그 눈높이만큼만 올라설 수 있다.

옛 그림을 공부하면서 깨달은 것은 조상들이 이룩해 낸 문화와 예술이 참으로 훌륭하고 격조 높은 것이라는 사실이었다. 그래서 내 나름으로 자긍심을 품고, 그동안 박물관이며 문화원, 공무원 및 교

원 교육원, 그리고 삼성, LG 연수원 등 장소를 가리지 않고 많은 강연을 펼쳤다. 강연 후 청중들이 공감하며 뿌듯해하는 표정을 볼 때마다, 또 그 얼굴에 엿보이는 진정한 자부심을 확인할 때마다 이 강연 내용을 독자와도 함께 나누어야겠다고 생각했다. 때마침 공무원 교육원에서 《명강의선집》을 내겠다고, 속기사가 받아 적은 강연 초고를 건네며 교정을 청했다. 그렇게 나온 비매품 책을 더 보강해서 펴낸 것이 바로 이 책이다. 이 책을 붉은악마에게 바친다. 그러나 그들에게 이렇게 고쳐 말하고 싶다. "꿈은 물론 이루어진다! 훨씬 이전부터 우리는 이미 아름다운 꿈들을 줄곧 이루어왔던 겨레이기 때문이다."

차례

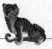

[부록] 그림으로 본 김홍도의 삶과 예술

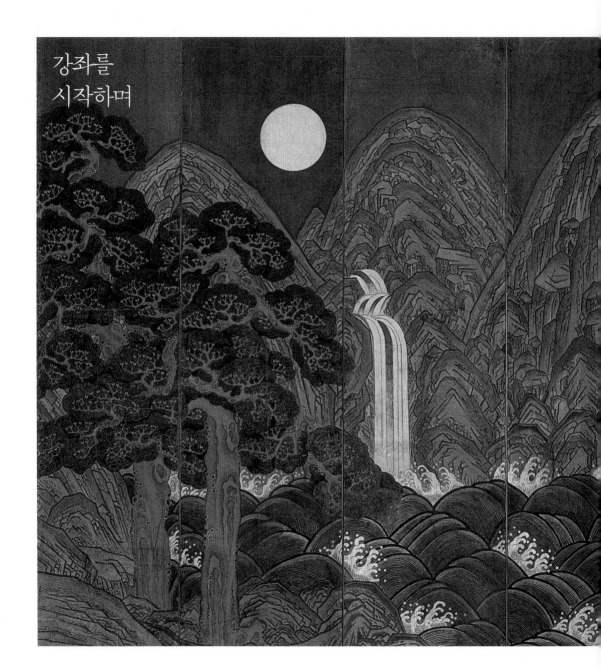

강좌를
시작하며

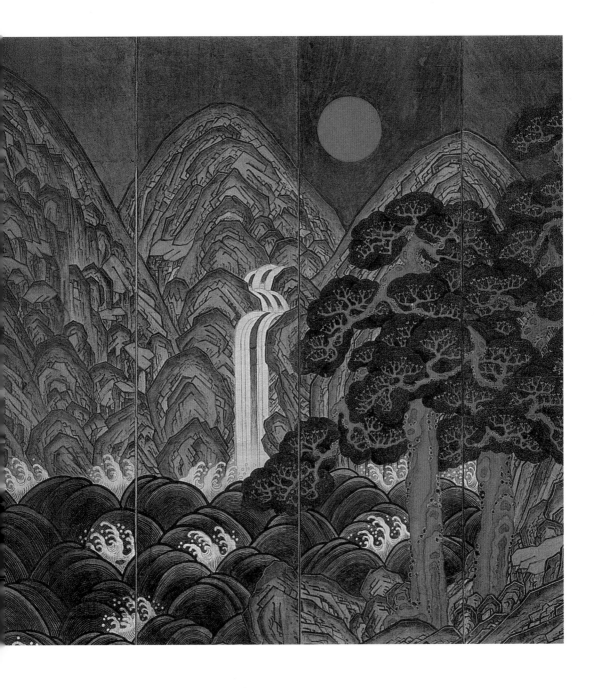

강좌를 시작하며

사회자 —————— 이번 시간에는 '미술을 통한 세상 읽기─옛 그림을 읽는 즐거움'이
라는 주제로 강의해 주실 오주석 간송미술관 연구위원을 소개해 드
리겠습니다. 강사께서는 서울대 동양사학과와 동 대학원 고고미술
사학과를 졸업하셨으며 주요 경력으로는《더 코리아헤럴드》문화부
기자, 호암미술관 및 국립중앙박물관 큐레이터를 거쳐 중앙대학교
겸임교수를 역임하셨고, 지금은 간송미술관 연구위원 및 연세대학
교 영상대학원 겸임교수로 재직하고 계십니다. 저서로는《옛 그림
읽기의 즐거움》(솔출판사),《단원 김홍도》(열화당), 공저로《우리 문화
의 황금기 진경시대》(돌베개) 등이 있습니다. 다같이 강사님을 큰 박
수로 맞이해 주시기 바랍니다.

오주석 —————— 반갑습니다. 우리 옛 그림에 대해 말씀을 나누게 되어 대단히 기쁘
게 생각합니다. 흔히 21세기를 '문화의 세기'라고 합니다. 이제까지
는 먹고사는 것이나 정치 문제 같은 것이 중요했습니다만 바야흐로
문화文化가 새로운 화두話頭가 된 것입니다. 재작년인가 기 소르망
Guy Sorman이라는 세계적인 문명비평가가 프랑스로부터 와서 한국

경제인총연합회에서 강연을 하는데, '문화란 무엇인가? 한마디로 경제적인 자산이다, 즉 돈이다' 이렇게 얘기한 적이 있습니다. 그건 아마 경제인들 앞이니까 그분들 알아듣기 쉽게 그렇게 말한 것 같습니다만, 사실 문화라는 것은 이제껏 우리가 살아온 내력, 지금 살아가는 모습, 그리고 앞으로 살아갈 보람, 가치 이런 모든 것을 다 포함합니다. 물론 문화는 돈도 됩니다. 스웨덴의 혼성보컬 아바ABBA가 노래로 벌어들인 돈이 그 나라 볼보VOLVO 자동차의 1년 매출액보다 컸다고 하지요. 그리고 잘 아시다시피 현대그룹 정주영 회장이 우리나라 조선造船 산업을 처음 일으킬 적에, 서양 사람들이 한국이라는 조그만 나라의 무얼 보고서 그런 큰일을 맡기겠는가 하고 의문을 갖자, 지폐 한 장을 쓱 꺼내들고는 '우리나라는 벌써 400년 전에 이런 철갑선을 만들었던 나라다'라고 대답해서 일을 수월하게 성사시켰다고 합니다. 제가 오늘 부드러운 옛날 그림에 관한 얘기를 합니다만, 이 옛 그림을 잘 살펴보면 우리나라가 어떤 나라였는지, 우리가 어떤 저력을 지니고 있는 민족인지 등등을 여러 가지로 짚어볼 수 있습니다.

1

첫째 이야기 •

옛 그림 감상의
두 원칙

옛 그림 감상의 두 원칙

옛 사람의 눈으로 보고,
옛 사람의 마음으로 느낀다

옛 그림을 보여 드리기 전에 우선 옛 그림 감상의 원칙을 간단히 말씀드리겠습니다. 저는 선인들의 그림을 잘 감상하려면 첫째, 옛 사람의 눈으로 보고 둘째, 옛 사람의 마음으로 느껴야 한다고 생각합니다. 눈이란 똑같은 것인데 옛날 사람의 눈은 현대인의 그것과 어떻게 다른가, 옛 사람 마음은 또 어떻게 다른가, 의아하시지요? 저는 국립중앙박물관과 호암미술관에서 12년 동안 큐레이터curator(박물관의 학예연구직) 생활을 했는데, 전시를 해놓고 관람객들을 바라보면 참 재미있습니다. 손님이 구경하는 것을 보면 한눈에 저분이 교양이 많은 분인지, 아니면 문화하고는 아예 담벼락을 쌓고 살아온 분인지가 보이거든요. 본인은 잘 의식하지 못하지만…… 예를 들면 이렇습니다. 전시장에 크고 작은 그림이 약 60점 걸려 있다고 합시다. 관람객들이 어떻게 감상하는가 하면 대체로 이런 모양으로 지나갑니다. 강사: 그림으로부터 1미터 정도 일정한 간격을 두고 점잖게 천천히 걷는 모습을 연출함 그림이라는 게 큰 것도 있고 작은 것도 있지 않습니까? 작품은 크고

작은데 사람은 이렇듯 똑같은 거리에서, 심지어 똑같은 속도로 지나가며 작품을 봅니다. 예술이 무엇입니까? 그것은 머리로만 아는 것도 아니고 가슴으로 느끼는 것만도 아닙니다. 온몸으로 즐기는 것입니다. 온몸이 즐긴다고 할 때 기실은 우리의 영혼이 깊이 감동 받고 즐거워하는 것입니다. 그것이 바로 예술입니다. 옛 글에도 "아는 것은 좋아하는 것만 못하고, 좋아하는 것은 즐기는 것만 못하다(知之者 不如好之者 好之者不如樂之者)"고 하였습니다.

음악은 내가 좋아서 듣는 것이고, 그래서 음악은 나를 행복하게 해 줍니다. 정말 그걸 잘 감상할 줄 아는 사람은 좋은 음악을 듣고 아주 깊은 행복감에 젖습니다. 또 어디 전시회에 가서 진짜 좋은 작품을 보고 왔다든지, 기막히게 훌륭한 음악회에 갔다 온 날은, 얼굴이 환해지고 마음에 기쁨이 넘쳐 올라서 어떤 경우는 일주일 내내 그 당시를 회상하는 것만으로도 기분이 좋아집니다. 심지어는 그 감동이 오래 남아서 10년 20년 후에도 그때를 돌이켜 생각해 보면 마음이 찌릿찌릿한 경우까지 있습니다. 다시 전시장으로 돌아가서 말씀드리지요. 그림은 크고 작은데 일정한 거리에서 본다면? 이건 엉터리입니다! 큰 그림은 좀 떨어져서 보고, 작은 그림은 바짝 다가서서 봐야 하지 않겠습니까? 그것이 상식이고, 상식이란 이 세상 그 무엇보다도 중요한 것인데, 이상하게도 우리 미술 교과서에는 그런 내용이 적혀 있지 않습니다. 세상을 살다 보면 정말 가장 중요하고 꼭 필요한 내용들이 정작 책 속에는 안 적혀 있구나 하는 일을 새삼 깨닫게 되는 일이 많습니다. 그럼 어느 정도의 거리에서 작품을 보는 것이 좋을까요? 저 나름으로 생각하건대, 동양화든 서양화든 할 것 없이,

회화 작품 크기의 대각선을 그었을 때, 대략 그 대각선만큼 떨어져서 보는 게 적당할 듯싶습니다. 혹 성품이 유난히 느긋한 분이라면 대충 대각선의 1.5배 정도까지 떨어져서 볼 수도 있겠죠.

옛 그림 가운데는 공책처럼 작은 것이 많습니다. 그럼 바짝 다가가서 보아야지요. 화가 자신도 사람들이 그만한 거리에서 볼 거라고 짐작하고 작은 그림은 작품의 세부를 더 꼼꼼하게 그립니다. 저 끝에서 여기까지 칠판만큼이나 큰 연결 병풍, 즉 김홍도(1745~1806)의 국보 〈군선도群仙圖〉 같은 연병풍連屛風(각 폭이 모두 연결된 그림 병풍)은 어떻게 보아야 하겠습니까?^(그림 1) 아주 많이 떨어져서 보아야겠지요? 화가가 이렇게 거대한 작품을 그릴 때에는 붓끝은 화면에 닿아 있어도 마음은 저만치 뒤쪽에 가 있어서, 이게 멀리서 볼 때 이러저러하게 보여야 되니까 팔을 좀 더 휘둘러 각도를 크게 해 주어야 되겠다, 선이 좀 더 굵어져야 되겠다, 그런 생각을 하면서 그립니다. 그런데 실제로 전시장에 가서 보면 사람들이 거의 다 1미터 앞쯤에 서서 그림을 보니까, 이렇게 큰 그림은 앞사람에 가려서 제대로 전체를 감상하기조차 어렵습니다. 일반 대중의 그림을 보는 기본 소양이 부족한 까닭이지요. 그러니까 전시장에서 큰 그림 앞에서는 썩 물러났다가 작은 작품은 좀 들어가서 보고, 또 어떤 그림은 특히 내 맘에 드니까 좀 더 오래 보거나 자세히 세부를 들여다본다든지, 이렇게 하는 것이 좋겠습니다. 그런 분들을 대할 때면 "아, 저분은 그림을 많이 아시는구나!" 하는 생각이 절로 듭니다. 파리의 루브르박물관에 가시거나 워싱턴의 내셔널갤러리를 가시거나 다 마찬가집니다. 작품 크기에 따라 본능적으로 거리를 맞추면서 감상하는 것이

그림 1_〈군선도群仙圖〉
김홍도, 1776년,
종이에 수묵담채水墨淡彩,
132.8×575.8cm,
삼성미술관 리움 소장,
국보 139호.

우선 중요합니다.

　관람객 가운데 어떤 분은 약삭빠르게 전시품을 한번 쓱 둘러보고
는 '아, 60점쯤 되는구나. 나는 한 시간 정도만 보고 갈 거니까, 하나
앞에 1분씩이다' 하고 군대 사열하듯이 일정한 속도로 보는 분도 계
십니다. 정말 우습지요? 그리고 전시장에서 주최 측이 자랑하는 최
고의 명품은 어디에 걸겠습니까? 눈에 확 뜨이는 곳에 둡니다. 국립
중앙박물관이고 어디고 간에 최고의 명품은 그 전시실에 딱 들어갔
을 때 한눈에 척 보이는 것, 그것이 가장 훌륭한 작품입니다. 그리고
전시하는 사람 입장에서 생각해 보세요. 맨 처음 보게 되는 작품을
시원찮은 것으로 놓겠습니까? 첫인상이 중요하겠죠? 꽤 괜찮은 그

림이 앞에 걸립니다! 그 방을 아주 떠나기 전에도 역시 어지간히 훌륭한 작품을 두어서 그 전시실의 인상을 마감합니다. 그러니까 전시품의 질에 ABC의 등급이 있다고 한다면 아주 빼어난 특A급 작품은 한눈에 척 들어오는, 저편 시원한 공간에 주인처럼 자리 잡고 있고, 중간 중간에 A가 있고 B가 있고 C도 적당히 섞여 있어서, 자연스럽게 전체적으로 물결처럼 반복되는 커브curve를 형성하게 합니다. 전시회를 주최한 사람이 이따금 그런 내력까지 속속들이 느껴가면서 보는 관람객을 대하면 깜짝 놀랍니다. 하지만 사실 이런 것까지 다 알아맞히는 것은 전문가라도 쉽지 않은 일이죠. 또 그걸 꼭 알아낼 필요도 없습니다. 예술품이란 누가 뭐라 하든 내가 좋아서 보는 것

이고, 또 내 맘에 꼭 드는 작품 한 점이 있으면 그것 하나 잘 감상한 것으로 충분히 보람이 있습니다.

흔히 외국을 방문하면 우선 그 나라를 대표하는 큰 박물관을 돌아 보게 되는데, 전시실이 수십 개, 혹은 백 개가 넘는 곳도 있습니다. 예를 들어서 루브르박물관에 갔다고 해 보죠. 내가 오늘 루브르 다 보고 나와야지, 그렇게 잔뜩 욕심을 가지고 처음부터 끝까지 뛰다시 피 해서 다 보고 나왔다면 잘 본 것일까요? 대체 무엇을 본 것일까 요? 그게 한 점도 못 본 겁니다! 예를 들어 우리가 뷔페 식당에 가서 맛있는 음식이 많다고 50가지를 다 한 입씩 먹었다고 한다면 어떻겠 습니까? 입맛이 하도 섞갈려서 무슨 맛인지 도무지 알 수 없게 될 것 입니다. 그와 마찬가지로 그림도 내 마음에 드는 것, 왠지는 모르지 만 자꾸만 마음이 끌리는 작품, 그렇게 가장 좋다고 생각되는 작품 몇 점을 골라서 잘 보고 찬찬히 나만의 대화를 나누는 것이 중요합 니다. 전, 정말 훌륭한 관람객을 본 적이 있습니다. 약 20년 전 호암 미술관에서 〈조선백자전朝鮮白磁展〉을 했을 때인데요, '임금희씨 병 瓶'이라는 별명이 붙어 있는 정말 아름다운 백자 병을 따로 단독장單 獨欌 안에 전시했던 적이 있었습니다.^(그림 2) 그런데 한 중년 여성이 그만 이 병에 홀딱 반해 가지고는 거의 30분이 되도록 장을 빙빙 돌 면서 영 떠나질 못하는 거예요. 참 아름다운 모습이었습니다. 더 감 동적이었던 것은 이분이 일단 전시장 문을 떠났다가, 아무래도 아쉬 워서 발이 떨어지지 않는다는 듯, 다시 한 번 되돌아와 작품을 다시 살펴보는 모습이었습니다.

그림 2_〈백자 병〉
15세기,
높이 36.2·입지름 7.4·
밑지름 13.5cm,
국립중앙박물관 소장,
보물 1054호.

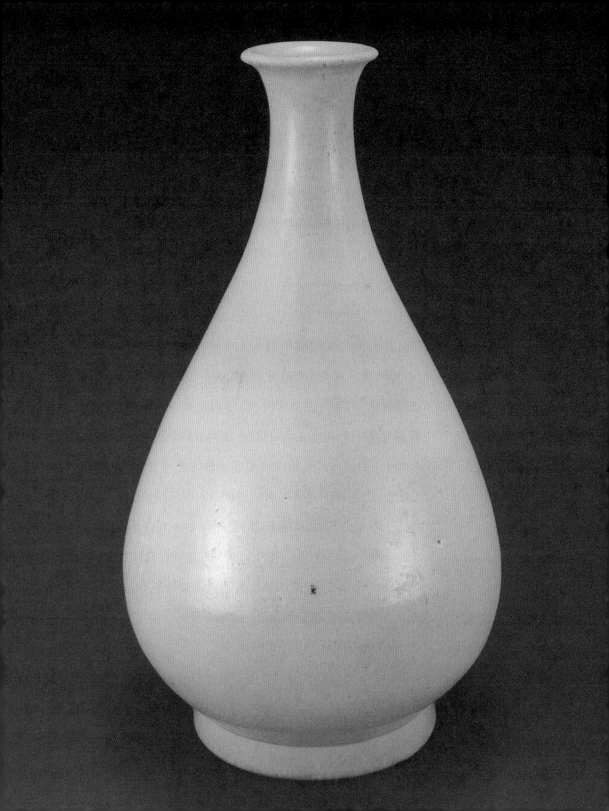

그림의 대각선 길이 1~1.5배 거리에서 천천히

여러분, 여러분은 아름다운 이성을 보게 되셨을 때 어떤 반응을 보이십니까? '참 아름다운 사람이군' 하고 한마디 한 뒤에, 곧바로 돌아서서 볼일 보러 가십니까? 발이 잘 떨어지질 않지요? 온갖 핑계를 대서, 있었던 약속조차 취소하고는 그 사람 곁을 맴돌게 됩니다. 제가 예전에 박물관에 근무할 적에 외국에서 훌륭한 조선의 옛 그림이 있는데 구입하지 않겠느냐고 작품 한 점을 보내온 적이 있었습니다. 그때 작품의 진위眞僞에 관해 학계의 저명한 원로 세 분에게 자문을 구했었지요. 그런데, 그중 한 분이 오셔서 이런 반응을 보이셨어요. "이거 좋군, 참 좋아! 이건 좋은 작품이니 꼭 사도록 하시오!" 그러곤 그만 확 돌아서서 가시더군요! 굉장히 당황했습니다. 그 일 이후로 저는 그분이 알려진 명성만큼 실제로는 안목이 없으신 게 아닌가 하고 의심하게 되었습니다. 옛 그림은 땅속에서 어느 날 출토되는 도자기와는 달리 손에서 손으로 전해져 내려온 문화재입니다. 종이건 비단이건 재료가 아주 연약한 물질이지요. 세대에서 세대로, 그 아름다움을 이해하는 사람들의 손에서 손으로, 소중하게 수백 년을 전해져 온 것들입니다. 따라서 그 안에는 반드시 뭔가 훌륭한 점이 있습니다. 이상 말씀드린 내용을 요약해보지요. 일반적으로 그림을 볼 때, 사실 다른 미술품의 경우도 마찬가집니다만, 그 대각선의 1 내지 1.5배 정도를 유지해서 거리를 두고 왠지 마음이 끌리는 작품을 느긋하게, 천천히 마음을 집중해서 감상하시는 것이 좋다, 그런 말씀을 드렸습니다.

두 번째 얘기도 중요한 문제입니다. 제가 오늘 말씀드리는 주제는

우리나라의 옛 그림입니다. 현대 그림이 아닙니다. 요새 그림은 대개 이렇게 생겼지요? 강사: 가로로 긴 직사각형 형태를 그려 보임 가로가 깁니다! 그런데 우리 옛날 그림은 족자건 병풍이건 세로가 깁니다! 왜 이렇게 다를까요? 이 점에 대한 설명도 책에서는 찾아볼 수 없습니다. 역시 혼자서 생각해 본 것입니다만, 지금 우리는 가로쓰기를 하기 때문에, 왼쪽 위부터 사물을 봅니다. 이게 사실은 서양 사람들의 습관이죠. 서양 사람들은 모든 사물을 볼 때 먼저 왼쪽 위를 봤다가 오른쪽 아래로 스쳐 내려가듯이 바라보는 버릇이 있습니다. 그런데 우리 조상들은 한문도 세로로 쓰셨고, 한글도 이렇게 내리닫이로 쓰셨습니다. (그림 3) 세종대왕께서 만드신 우리의 전통 악보, 정간보井間譜조차 이렇게 세로로 되어 있습니다. 즉 시간을 들여 찬찬히 사물을 볼 때 먼저 오른쪽 위를 봤다가 왼편 아래쪽으로 이렇게 시선이 스쳐 내려가게 되죠. 강사: 우상右上에서 좌하左下로 비스듬하게 사선을 그음 이게 아주 다른 점입니다! 사실 우리나라는 얼마 전까지만 해도 신문 같은 것을 모두 세로쓰기 했었습니다. 옛날 책들은 전부 세로쓰기였죠. 그런데 지금 보시다시피, 강사: 책을 한 권 들어 보임 이렇게 가로쓰기로 완전히 바뀌었습니다. 중국, 일본 등 동아시아 3국 중에서 우리나라만 유독 이렇게 완전히 변해 버렸습니다.

중국이나 일본에 가 보시면 스포츠잡지라든지 아주 통속적인 연예잡지 같은 것도 가로쓰기를 했다가 세로쓰기를 했다가 하면서 두 가지 방식을 자유롭게 섞어 씁니다. 우리는 완전히 전통을 내던지고 서양식 일변도로 넘어갔기 때문에 그에 따른 문제가 참 많이 발생하게 되었습니다. 보세요, 여기 병풍 한 채가 있다고 생각해 보십시오.

오주석의
한국의 美 특강

제1폭이 어디입니까? 왼쪽입니까? 아니죠! 맨 끝 제8폭입니다. 그러니까 사계절 산수를 그렸다면 봄, 여름, 가을, 겨울이 이렇게 되죠. 강사: 오른쪽부터 왼쪽으로 두 폭씩 그려 보임 횡권橫卷, 즉 기다란 두루마리 그림이 있다고 합시다. 임금님이 상소문을 이렇게 펴 봅니까? 강사: 오른손으로 펴는 시늉을 함 이렇게 펴 보시죠! 강사: 왼손으로 펴는 시늉 병풍이건 두루마리건 이렇게 오른쪽에서 왼쪽으로 갑니다. 그러니까 족자 그림에서는 우상右上에서 좌하左下로 가는 시선이 옛날 분들한테는 중요했던 것입니다. 그렇기 때문에 족자에 만약 낙락장송 소나무 한 그루를 그린다 할 경우에도 대개는 이렇게 그립니다. 강사: 좌하에서 우상 쪽으로 비스듬히 긋는 시늉을 함 (그림 4) 서양 사람들 시선은 좌상左上에서 우하右下로 가지만, 우리는 정반대입니다. 우리 그림을 무심코 서양식으로 본다면 어떻게 될까요? 그림 위에 X자가 그려지게 되죠. 틀린 것입니다! 옛 그림은 오른쪽 위에서 왼쪽 아래로 이렇게 쓰다듬듯이 바라보지 않으면 그림 위에 X자만 그어지고 아주 혼란스러워집니다.

이게 간단한 내용이지만 무척 중요한 문제입니다. 제가 근무했던 국립중앙박물관도 그렇지만 우리나라의 어느 박물관이나 다 마찬가지로 꼭 같습니다. 전시실에 들어가면 어디서나 척 들어서자마자 '동선動線을 좌로 꺾으시오!' 이렇게 되어 있습니다! 전시장 입구부터 이렇게 좌로 꺾어 가면, 강사: 등을 돌리고 왼쪽으로 돌아서는 모습을 연출 그림을 전부 왼쪽부터 오른쪽으로 거슬러가며 보라는 얘기가 됩니다. 서양식으로, 옛 그림을 전부 거꾸로 보게 되죠. 박물관에서 전시 유물의 도록圖錄을 만들 때도 문제가 생깁니다. 옛날 조상들이 남기신 국보며 보물이며 이런 소중한 유물 사진들을 책 속에 편집하는데, 그 책

그림 3_독립협회 기관지
《독립신문》

그림 4_〈송하취생도松下吹笙圖〉
김홍도, 종이에 수묵담채,
109.0×55.0cm, 고려대학교박물관 소장.

들을 하나같이 서양식 좌철左綴 책으로 만듭니다. 책의 왼쪽을 묶는 형식이지요. 그러니까 결국 두루마리고 병풍이고 모두 끝에서부터 거꾸로 보게 합니다. 우리 조상들 책은 원래 이렇게 우철右綴로 되어 있습니다. 강사: 책 묶은 부분이 오른편에 오도록 쥐어 보인다 《훈민정음》이나 《동의보감》 모두 이렇게 되어 있습니다. 책 표지를 오른쪽으로 넘기면 병풍의 1폭·2폭·3폭·4폭이 순서대로 보이고, 두루마리도 당연히 오른쪽에서 왼쪽으로 보게 되는데, 지금은 모두 서양식으로 바뀌었기 때문에 사물을 전부 거꾸로 보게 만들어 버렸습니다. 사실 이것은 옛 그림만의 문제가 아닙니다. 요즘 학생들은 세로쓰기 책을 아예 읽지 못합니다. 도서관에 있는 예전에 출판된 훌륭한 책들은 도무지 읽어내질 못합니다. 세대 간에 문화의 전승이 단절될 위기에 처한 것입니다.

한번은 이런 적이 있습니다. 국립중앙박물관에서 일할 적인데요. 9미터짜리 긴 그림이 있었어요! 이인문李寅文(1745~1821 이후)의 〈강산무진도江山無盡圖〉●라고…… 너무나 훌륭한 작품인데, 이건 사실 국보 중에서도 초특급 국보라 할 작품인데 지금 문화재文化財 지정조차 되어 있지 않습니다─사실 우리나라의 국보·보물 지정 현황은 썩 좋은 편이 아닙니다. 일제 때의 악영향이 아직도 짙게 남아 있어서, 지금 안목으로 보면 정말 뛰어난 작품이 정작 지정되어 있지 않은가 하면, 일본 사람들이 유난히 좋아했던 도자기 같은 것들은 엄청나게 많이 지정되어 있습니다. 조선시대에 우리 조상들이 정말 소중하게 생각했던 것은 공부 많이 하신 큰 선비들의 글씨라든가 점잖은 그림 같은 것들이었습니다. 이런 것이 국보가 되어야 하는데, 지

〈강산무진도江山無盡圖〉
조선 후기의 화가 이인문李寅文의 대표작. 44.5×856.6m의 비단 바탕에 그린 채색화로, 위대한 자연의 모습과 평화로운 인간의 삶을 드넓은 화폭 위에 천변만화하게 전개했다. 특히 노동하는 인간의 위대성을 강조하여 천인합일天人合一 사상을 극적으로 형상화한 걸작이다.

금은 옛 글씨나 그림을 감상하는 안목이 전반적으로 많이 떨어졌기 때문에, 소중한 유물들이 지정되지 않은 채 소홀하게 취급되고 있는 것입니다―아무튼 저 걸작 〈강산무진도〉를 위해서 저는 천만 원짜리 기다란 통짜 전시장展示欌을 짰습니다. 어렵사리 특별 예산을 얻어 가지고…… 그래서 통유리로 쫘악 연결해 놓고는 마음이 너무나 뿌듯해서 '이제 손님들, 그림 전체를 실컷 구경하십시오' 하고 멀리서 바라보았는데, 아니 중학생들이 와, 하고 몰려가더니 전부 왼쪽 끝으로 가는 거예요. 그림을 꽁무니서부터 거슬러 올라오면서 보는 겁니다. '아니, 이럴 수가……' 하고 다시 봤더니, 제가 작품 위에 설명문 써 놓은 것이 전부 가로쓰기였습니다. 조형 심리적으로 가로쓰기 글이 있으면 당연히 왼쪽으로 앞쪽이라 생각하고 그쪽으로 쫓아가게 되는 거죠.

오른쪽 위에서 왼쪽 아래로 쓰다듬듯이

지금은 온통 가로쓰기 세상이기 때문에 지하철에 가서 광고판을 보더라도 일단 수단과 방법을 가리지 않고 뭐라뭐라 해서 재미있게 시각 디자인을 해 놓고, 사람들의 시선을 확 끌어당긴 다음에, 마지막으로 그 회사의 상표를 붙이는데, 어느 쪽에 붙입니까? 여기다 붙입니다. 강사: 왼쪽 위의 구석을 가리킴 대개 이곳에는 상표를 조그맣게 붙여 놔도 조형 심리적으로 자연히 신경이 쓰이기 때문에 그 회사의 상표가 잘 기억됩니다. 연극을 하는 분들도 대개 왼쪽을 중요하게 생각해서 왕이라든지 주인공 같은 사람은 왼쪽 문으로 드나들게 하고, 심부름꾼이나 아랫사람은 오른쪽 문을 사용하게 합니다. 그러나 이

와 반대로, 우리 옛날 그림을 보실 때에는 전혀 다르게, 오른쪽 위에서 왼쪽 아래로 보셔야 한다는 점을 거듭 강조해 말씀드립니다. 화가들도 그림을 그릴 때 그런 비스듬한 사선斜線에 구도가 일치하도록 그리는 예가 많습니다. 다시 국보 〈군선도〉를 보십시오!^(그림 1) 오른편에 여러 신선을 몰아 놓고, 왼편으로 갈수록 점차로 적어지도록 세 무리로 정리해서 배치했습니다. 그리고 왼편 아래 구석에 겸손하게 낙관을 했습니다. 이것은 우리 옛 음악에서 삼박자를 쓰는 방식, 특히 맨 처음에 합장단을 '떵!' 하고 강하게 치는 것과 꼭 닮은 구조입니다. 다시 정리하지요. 우리 옛 그림은 대각선만큼 떨어지거나 그 1.5배만큼 정도 떨어진 거리에서, 오른쪽 위에서 왼쪽 아래로 이렇게 쓰다듬듯이 보는 것이 아주 중요합니다.

세 번째 원칙은 말씀드리기 좀 민망합니다만, 그림을 찬찬히 봐야 한다는 얘기입니다. 작품을 찬찬히 오래 보는 분이 사실 참 적습니다. 여러분, 걸작 한 점을 어느 정도 오래 보신 적이 있습니까? 물끄러미 10분, 20분 보신 적 있습니까? 제가 아는 분 가운데는 일본인 교수로 중국 그림을 전공하는 분이 있는데, 이분이 참 그림을 꼼꼼히 봅니다. 안견安堅(1400년경~1479년경)의 〈몽유도원도夢遊桃源圖〉라는 그림 아시죠? 천하의 걸작으로, 이 그림 한 점이 존재함으로써 조선 전기 세종대왕 시절의 문화 수준이 어떠했는지를 가늠할 수 있는 대단한 예술품입니다. 우리나라의 보물일 뿐만 아니라 세계사에 남을 위대한 작품이지요. 이게 우리나라가 아닌 일본 텐리 대학교天理大學校 도서관에 있습니다. 그런데 작품을 소장한 대학에서는 작품

〈몽유도원도夢遊桃源圖〉
조선 전기의 화가 안견安堅이 그린 산수화. 비단 바탕에 그렸으며, 안평대군이 꿈에 도원에서 노닐었던 광경을 안견에게 말하여 그리게 한 것이다. 안평대군의 시와 당대 고사高士들이 쓴 찬문贊文이 여럿 들어 있어 문학적·서예적으로 큰 가치가 있다.

의 보존 문제를 들어 일본인 학자들이 보자고 요청해도 개인에게는 절대 보여주질 않습니다. 그 〈몽유도원도〉가 우리나라에 어렵게 전시되었을 때 바로 그 교수가 구경 왔습니다. 그런데 어떻게 보느냐 하면, 똑바로 서서 말입니다, 강사: 두 팔을 벌려 보이며 요만한 그림인데요, '헤' 하고 넋 놓고 좋아라 보기도 하고, 문득 고민이 생긴 듯 심각한 표정을 짓기도 하면서 말이지요, 그렇게 꼬박 다섯 시간을 제자리에 서서 보는 것입니다! 아까도 말씀드렸지만, 아는 것은 좋아하는 것만 못하고 좋아하는 것은 즐거워하는 것만 못합니다. 아는 것은 이것만 강사: 자신의 머리를 톡톡 침 쓰는 겁니다. 바로 '이건 김홍도의 풍속화로군' 하고 넘어가는 분입니다. 그러나 좋아하는 분은 '야, 이거 재미있는데' 하고 작품 자체에 반응을 보입니다. 한 수 높지요. 가슴까지 썼습니다. 하지만 즐거워한다는 것은 무엇입니까? 예술품을 체험하는 동안 완전히 반해서 온몸이 부르르 떨리는데, 이런 반응이란 기실은 우리 내면 영혼의 울림인 것입니다.

방학 때 자녀들을 데리고 박물관을 찾는 어머니들이 많습니다. 그런데 옆에서 지켜보면, 종종 이런 장면들을 연출합니다. "야, 보물! 김홍도의 풍속화로구나!" 하고 잠깐 있다가 "설명 다 적었니? 그만 가자". 그러곤 또 "와, 이건 추사 김정희 선생님의 유명한 〈세한도歲寒圖〉다. 국보다, 국보!" 하고는 또 "적었니? 가자!"를 반복하는 겁니다. 아이들에게 도무지 느긋하게 그림 볼 시간을 주지 않습니다. 그저 옆에 놓인 설명문 베끼기에 여념이 없는 이런 모습을 보면 전시를 주최한 저는 정말 가슴이 답답해집니다. 왜 아름다운 작품 자체는 보지 않는가? 오죽하면 저는 이런 생각까지 해 보았습니다. 이

<세한도歲寒圖>
조선 후기의 서화가 김정희金正喜가 그린 수묵화. 김정희가 제주도에서 유배 생활을 할 때, 귀한 책을 구해 준 이상적李尙迪의 인품을 송백松栢의 지조에 비유하여 답례로 그려 준 그림이다. 극도로 생략·절제하여 수묵의 간결한 붓질만으로 그린 이 그림은 조선시대 문인화의 대표적인 작품으로 평가되고 있다.

다음번에는 전혀 설명문이 없는 전시를 하고 싶다! 설명문은커녕 아예 작품 제목, 작가 이름도 보여 주지 않고 그저 작품 옆에 아라비아 숫자만 1번에서 60번까지 작게 붙여 놓아, 작품 감상 그 자체를 방해 받지 않게 하고, 또 어떠한 선입견도 없이 무심하게 찬찬히 들여다보게 하는 그런 전시를 하고 싶다고 말입니다. 설명문이 꼭 필요하다면, 작은 팜플렛을 따로 만들어서 1번에서 60번까지 정말 예술적인 설명을 소상하게 곁들이면 될 것이 아닌가 하고 생각했습니다. 그런데 한편으로 걱정이 안 되는 것은 아닙니다. 그저 방학 숙제만 할 요량으로 온 분들이 아예 전시장에 들어가 보지도 않고 설명문만 구해서는 그냥 가 버리지 않을까 하는 우려 때문입니다. 이런 분들은 고급 식당 앞에서 요리를 맛보지 않고 그냥 메뉴 설명문만 얻고서 좋아라 뒤돌아서는 분이나 다를 바 없습니다.

예술 작품은 어려운 것이 아닙니다. 특별한 지식이 없어도 마음을 기울여 찬찬히 대하는 사람에게는 누구에게나 그 속내를 내보입니다. 이제부터 제가 여러분들이 너무나 잘 '아시는' 김홍도의 〈씨름〉이라는 그림을 보여드릴 텐데, 이 그림 모르시는 분은 여기 단 한 분도 안 계실 겁니다. 하지만 제가 설명해 드리면 '아니, 저 그림을 한 번도 제대로 본 적이 없네' 하고 절감하실 겁니다. 이런 말이 있습니다. '시이불견視而不見'이라는 말 들어 보셨어요? 볼 시視 자에 볼 견見 자, "보기는 보는데 보이지 않는다"는 말입니다. '청이불문聽而不聞', 들을 청聽 자, 들을 문聞 자, "듣기는 듣는데 들리지 않는다"는 말입니다. 보고 듣는데 왜 안 보이고 안 들릴까요? 마음이 없어서 그렇습니다! 애초 찬찬히 보고 들을 마음이 없이 건성으로 대했기 때문입

니다. 앞 글자 둘을 합하면 시청각 교실이라고 할 때 시청視聽이 되죠? 뒤 글자를 합하면 체험한다는 견문見聞이 됩니다. 아무리 시청각 교실에 앉아 있어도 마음이 다른 데 가 있으면, 아무것도 보이고 들리지 않습니다. 영어 표현에도 같은 게 있어요. 예를 들어 내 앞에 '큰 바다가 보인다'고 하면 'I see the ocean'이라고 하지요. 하지만 그림을 볼 때는 'I see the painting'이라고 하지 않습니다. 'Look at the painting'이라고 합니다. 신경을 써서 감상하는 것이니까요. '솔바람 소리가 들린다'고 하면 'I hear the pine tree wind' 이렇게 하지만, 우리가 '음악을 듣는다'고 할 때는 'Listen to the music'이라는 표현을 씁니다. 마음으로 보고 들으면 굉장히 행복할 것을, "아, 내가 평소 하는 일도 많은데 무슨 예술 작품에까지 신경을 쓰겠나?" 하고 미리 본인이 마음을 닫아 버린다면, 어느 무엇도 보이지 않고 들리지 않게 되고 마는 것입니다.

자, 그럼 이제 옛 그림을 한 점 한 점 찬찬히 살펴보겠습니다. 이 그림은 단원 김홍도가 200여 년 전에 그린 그림인데요. ^(그림 5) 공책만 한 작은 그림입니다. 지금 환등기로 확대를 해서 커졌지만, 그래도 맨 앞줄에 앉으신 분이 보시기에도 좀 작은 크기라 하겠습니다. 그러니까 지금 대부분의 청중들은 의자가 너무 멀리 있어서 지나치게 먼 데서 작품을 보고 계십니다. 강사: 그림의 가로 세로 길이를 비교하는 시늉을 함 서양 그림 같으면 가로가 길겠지만 우리 그림은 역시 세로가 깁니다. 오른쪽 위에서 왼쪽 아래로 보라고 말씀드렸지요? 여백도 역시 그렇게 비스듬하게 생겼군요! 이 그림은 개칠한 흔적 없이 단번에

그림 5_〈씨름〉
김홍도,
《단원풍속도첩檀園風俗圖帖》
중, 종이에 수묵담채,
27.0×22.7cm,
국립중앙박물관 소장,
보물 527호.

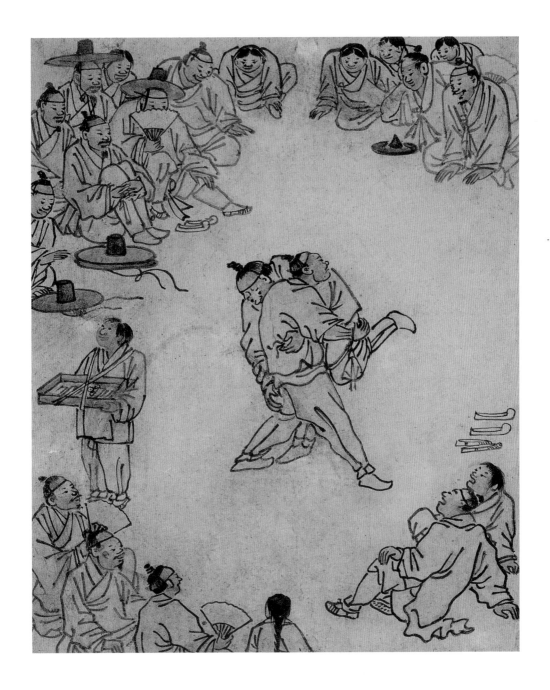

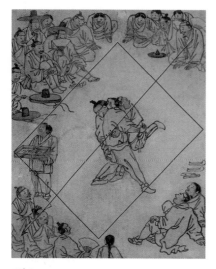

그림 6_
〈씨름〉 여백의 구조

척척 그렸어요. 등장하는 사람이 모두 스물 두 명인데, 우선 여기 오른편 위쪽의 중년 사나이를 보세요. 입을 헤 벌리고 재밌게 씨름 구경을 하고 있습니다. 재밌으니까 윗몸이 앞으로 쏠렸죠? 그러다 보니 자연스레 두 손이 땅에 닿았습니다. 그 옆에 있는 총각은? 아니, 상투를 틀었군요! 총각이 아닙니다! 수염도 안 난 모양새를 보면 요즘으로 치면 고등학교 1학년이나 2학년 밖에 안 되어 보이지만 장가를 들었어요. 그런데 팔베개를 하고 누웠습니다. 아니, 씨름판에 오자마자 팔베개를 하고 눕는 사람 있습니까? 아, 이거 씨름판이 한참 진행돼서 이제 거의 막바지에 가까운가 보다 하고 생각할 수 있습니다. 재미는 있지만 몸이 고단해 누운 거지요. 시간의 경과를 보여 줍니다. 그 앞에 있는 사람이 쓴 모자는 털벙거지입니다. 양반이 쓰는 갓이 아니에요. 돼지털을 얽어 만든 모자인데 저걸 썼던 사람이라면 신분이 마부 정도 되겠군 하고 짐작이 갑니다.^(그림 6)

뒷사람을 오히려 진하게

앞사람인 중년 사내는 진하게 그리고 뒷사람 젊은이는 조금 흐리게 그렸는데, 서양식이라면 맨 뒷사람이 가장 흐려져야 하겠지요? 그런데 뒷사람 옷이 오히려 다시 진해졌어요. 그리고 또 그 뒤쪽에 옹송그린 꼬맹이들이 제일 진해 보입니다. 그러니까 서양 사람들은

무조건 앞이 진하고 뒤가 흐리게 그리지만, 우리 옛 그림에서는 뒷사람이 너무 흐려서 잘 안 보이게 되면 안 좋다고 생각해서 오히려 더 진하게 그렸습니다. 그렇게 하니까 결과가 어떻게 되었습니까? 뒷사람까지 속속들이 잘 보일 뿐만 아니라, 이 작은 단위 화면에 통일감이 생기게 되었죠?

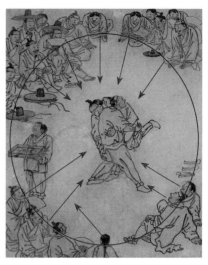

그림 7_
〈씨름〉의 구심적求心的 구조

특히 뒤쪽의 작은 어린이들을 흐리게 그렸다면 그 귀여운 모습이 눈에 훤히 잡히지 않았을 것입니다. 한편 요즘 같으면 어린애들이 앞자리에서 왔다 갔다 하다가 어른들에게 야단이나 맞을 터인데, 옛적에는 꼬맹이들까지 어른 뒤에 얌전하게 자리한 것이, 참 예의범절이 반듯했구나 하는 그 시절 풍속까지 엿볼 수 있습니다. 그런데 자, 제가 이런 식으로 계속 설명을 드리면 이 화면이 지금 여러분들 보시기에 너무 멀리 있고 작아서 답답하니까 집중이 잘 안 됩니다. 나중에 세부를 크게 해서 자세히 보여드리겠습니다. 하지만 구도를 먼저 보세요! 관중들이 모두 빙 둘러앉아 씨름하는 것을 열심히 들여다보는 구심적求心的인 원형 구도입니다. 한눈에 보는 이의 시선을 확 끌어당기는 아주 쉬운 작품이죠.^(그림 7)

이제 그림을 확대해서 보니까 좋지요? 아주 가는 붓으로 그린 그림이네요.^(그림 8) 그런데 참 빨리도 척척 그려 냈습니다. 앞에서 뒤로 갈수록 농도를 흐리게 조정해 가면서 단번에 그렸습니다. 더 꼼꼼히 보시는 분은 겹쳐진 갓을 먼저 그리고, 그 위쪽에 맞닿은 인물의 엉

덩이를 나중에 두 번의 붓질로 그린 것까지 볼 수 있을 것입니다. 화가는 그림을 완전히 외우다시피 해서 아래에서 위로 익숙하게 그렸습니다. 여러 세부 중 편의상 우선 눈만 보십시오. 가는 붓을 가지고 그저 살짝 눌러 준 것뿐인데 사람들마다 눈의 표정이 서로 다르고 개성까지 엿보입니다. 오른쪽 맨상투잡이 인물의 눈은 콕 찔러 툭 쳐냈는데, 굉장히 재미있어하는 느낌이 들죠? 그 왼쪽 옆의 소년은 눈빛이 너무나 맑고 초롱초롱하군요. 바로 옆 노인은 기운이 없는 듯한 눈빛에 인자한 느낌이 듭니다. 앞쪽의 갓쟁이는 좀 뚱뚱하게 생겼는데 어떻습니까? 눈빛이 똑똑해 보입니까? 아니죠, 어쩐지 좀 미욱스럽게 보입니다. 그런데 슬그머니 다리를 내뻗고 있군요. 다리가 저려서 펴고 있습니다. 역시 씨름판이 꽤 오래되었다는 시간의 경과를 알려 주는 요소입니다. 본인이 애초부터 똑바로 앉았다면 저렇게 다리가 저려 슬그머니 내뻗을 일도 없었겠죠? 뒤쪽 노인을 비교해보면, 의관도 반듯하고 허리를 곧게 펴고 똑바로 앉으신 것이 젊어서부터 자세가 단정했던 것을 알 수 있는데, 이 젊은 사람은 갓도 삐딱한 것이 평소 사람이 좀 시원찮았구나 하는 생각이 듭니다. 그리고 아니 누가 뭐라고 한 것도 아닌데 부채로 제 얼굴을 가리고 있는 품이 성격도 약간 소심한 듯하고, 아무래도 영 시원치 않죠? 젊은 사람이! 이런 사람은 사위로 삼으시면 안 됩니다! 청중 웃음

그다음 아래쪽 이 두 사람을 함께 보십시오. 서로 꼭 닮은 것이 어쩐지 쌍둥이 같지 않습니까? 뭐가 어떻게 닮았나 꼼꼼히 살펴보니, 우선 턱이 아주 다부지게 생겼고 눈은 또 부리부리하고 두 사람 시선의 방향이 같은 것까지 분명하게 느껴집니다. 두 사람 다 등줄기가

그림 8_
〈씨름〉의 구경꾼 세부

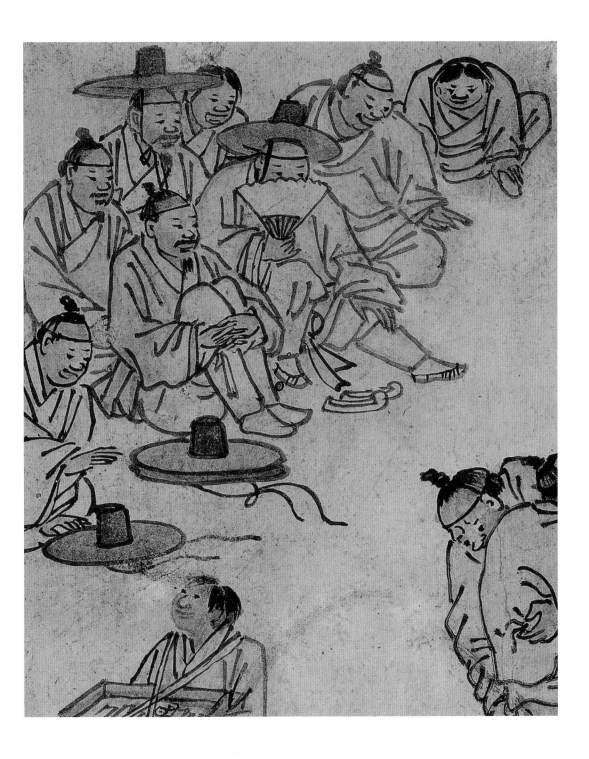

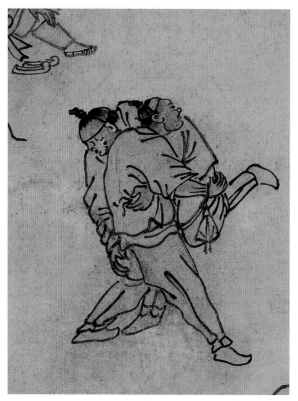

그림 9_
〈씨름〉의 씨름꾼 세부

곧고 똑바른데 앞사람은 무릎을 세워 두 손을 깍지 낀 모습이 약간 긴장한 듯도 싶습니다. 이 두 사람은 무얼 하는 사람이겠습니까? 그렇습니다! 후보 선수 같죠? 지금 화폭 한복판에서 씨름을 하고 있는데, 우리나라 씨름 경기는 유도처럼 한 판 이기면 진 사람은 떨려 나가고 이긴 사람이 그 다음 사람과 막 바로 붙게 됩니다. 그러니까 다음 판에 나갈 두 선수가 열심히 경기를 관찰하면서 다음 판에 이길 저 녀석을 어떻게 요리할까, 지금 이기고 있는 상대의 강점은 뭐고 또 약점은 뭐냐, 이렇게 판세를 예의 분석하고 있는 중이란 걸 알 수 있습니다. 그것을 더 확실히 알려 주는 것이 발 쪽에 신발, 즉 발막신이라는 가죽 신발을 이미 벗어 놓았기 때문입니다. 그리고 신발을 벗어 놓았을 뿐만 아니라 갓도 함께 벗어서 나란히 포개 놓았군요. 씨름판에 나갈 만반의 준비가 다 되어 있습니다.

자, 그럼 이제 씨름꾼들을 보죠.^(그림 9) 다시 눈부터 바라보니 역시 당사자들의 눈이라 제일 골똘하고 심각해 보입니다. 특히 왼편 사람은 눈이 아주 똥그래 가지고 양미간 사이에는 깊은 주름까지 잡혀 있

오주석의
한국의 美 특강

는데, 그 쩔쩔매는 눈빛이 너무나 처절하지 않습니까? 참 기가 막힙니다! 이런 표현은 지금의 펜 같은 도구 가지고는 잘 되지가 않습니다. 붓이라는 게 상당히 부드러운 도구지만 그 부드러움 덕에 오히려 표현력은 훨씬 더 커집니다. 앞사람을 보십시오. 어금니는 앙 다물고 광대뼈는 뚝 튀어나와 가지고 이번에는 반드시 넘겨 버리고 말겠다는 각오가 대단해 보이지요? 뒷사람이 틀림없이 졌습니다. 지금 건 씨름 기술은 무엇입니까? 청중들 '들배지기'라고 대답함 그렇습니다! 들배지깁니다. 들배지기라는 것은 기운 좋은 장사가 상대를 번쩍 들어가지고 그대로 냅다 메다꽂는 겁니다. 앞사람이 이겼죠? 보십시오! 두 발을 땅에 굳건하게 디디고 서서 상대를 들어 올리려고 용쓰는 양하며 한 일一 자로 꽉 다문 입술에서 젖 먹던 힘까지 다하는 모습이 역력합니다. 앞사람은 두 다리가 모두 굳건한데, 지는 쪽은 한 발이 들리고 다른 한쪽마저 들리려는 순간입니다. 그 오른손이 바나나 같이 길게 그려졌군요. 화가 실력이 부족해 그렇게 그렸을까요? 아니지요, 이 손마저 빠져나가고 있다는 정황을 보여 주려는 것입니다.

뒷사람이 분명 졌습니다. 그런데 왼쪽으로 자빠질까요? 오른쪽으로 자빠질까요? 잘 살펴보시면 알 수 있습니다. 한번 맞춰 보십시오!

강사: 청중에게 어느 편일 것 같은지 한번 손을 들어 보라고 함 아, 70~80퍼센트 정도가 왼쪽으로 자빠질 거라고 생각하시는군요. 글쎄, 제 생각엔 아무래도 오른쪽으로 자빠질 것 같은데요. 그걸 어떻게 알 수 있는가 하면, 여길 보세요! 강사: 오른쪽 아래 구석의 두 구경꾼을 가리킴(그림 10) 구경꾼들이 턱을 치켜들고 눈은 쭉 찢어진 채 입을 떡 벌리고, '어억─' 하는 소리를 내면서 상체가 뒤로 물러나며 또 손으론 뒤 땅을 짚었지 않습니까? 우

그림 10_
〈씨름〉의 놀란 구경꾼 세부

리는 그림 바깥에 있고 이 사람들은 그림 속에서 직접 씨름을 구경하고 있으니까, 아무래도 구경꾼들이 우리보다는 더 잘 알겠죠? 분명 오른쪽으로 자빠집니다. 이건 그러니까, 유도나 씨름에서나 대개 상대가 왼쪽으로 자빠뜨리려고 하면 누가 '날 잡아 잡수' 하고 그리로 넘어가 주지는 않죠. 반대편으로 안 넘어가려고 안간힘을, 젖 먹던 힘까지 쓰게 됩니다. 그러니까 그 아슬아슬한 순간에 탁, 하고 반대편으로 낚아채서 한 판 경기가 끝나게 되는 겁니다. 화가는 바로 그 절체절명의 순간을 놓치지 않고 포착

해서 이렇게 기막힌 그림을 그려 냈습니다.

구경꾼들이 얼마나 놀랐는지 느껴지시죠? 한데 이 두 구경꾼이 위치한 곳은 화면에서는 구석진 자리입니다. 화가가 오른쪽 위에서 왼쪽 아래로 구도를 잡고 그렸기 때문에 강사: 우상에서 좌하로 대각선을 그려 보임 이 자리는 아주 외진 자리예요. 그 구석에 있는 인물을 화가는 유난히 진하게 그려 놓고서 '이 사람을 잘 봐라, 여기 힌트가 있다' 하고, 승패의 실마리를 슬쩍 보여 주고 있습니다. 이들 위쪽에 짚신이 있

오주석의
한국의 美 특강

고 또 가죽으로 만든 고급 신발인 발막신이 있습니다. 붓선을 처음에 콕 찍었다가 이렇게 쓰윽 빼내 가지고 선의 굵기 변화에 생동감을 주었군요. 2센티미터도 안 되는 크기지만 신발 맵시가 잘 표현되었죠! 신발 주인을 찾아볼까요? 강사: 화면을 다시 '그림 9' 씨름꾼 장면으로 돌림 어떻게 신발 주인을 찾을 수 있을까요? 제 생각에는 두 씨름꾼의 옷이 주름 잡힌 정도가 비슷한데, 앞사람은 막일하는 사람처럼 소매가 짧고 뒷사람은 손목까지 길게 내려온 모양새가 입성이 훨씬 좋습니다. 잘 보시면 뒷사람은 종아리에 행전*까지 깔끔하게 친 품이 역시 차림새가 좀 나아요. 그러니 뒷사람이 아마 가죽신발 주인일 듯합니다. 앞사람은 짚신 주인이고…… 그렇다면 아까 보았던 오른쪽 위, 입을 헤 벌리고 좋아했던 중년 사나이와 느긋하게 누워 미소 짓던 말구종 같았던 젊은이는 아마 승자 편이라서 좋아라 했던 것 같고, 왼편 위쪽 갓을 벗어 놓은 두 선수가 모두 심각한 눈빛을 하고 있었던 것은 아마 패자 편이었기 때문에 그랬던가, 하는 짐작을 해 볼 수 있습니다. 공책만한 작은 그림이지만 화폭 안에 줄거리가 분명한, 어떤 드라마가 느껴지지 않습니까? 좋은 작품에는 이렇게 많은 얘기가 들어 있습니다.

또 이 그림은 요새 씨름과 비교하면 아주 색다른 면이 엿보이는데 무엇이 어떻게 다릅니까? 요즘은 팬티만 입고 경기를 하는데, 그림에서는 옷을 다 입고 버선까지 신은 채 경기를 하죠? 역시 동방예의지국답습니다. 또 다른 게 있습니다. 샅바가 다르죠! 샅바는 허리에 둘러져서 허벅지로 이어져야 하는데 이 씨름꾼들에겐 허리에 두른 샅바가 없습니다. 이걸 제가 씨름 도장에 가서 물어봤더니, 요즘 하

행전行纏
바지를 입을 때 정강이에 꿰어 무릎 아래에 매는 물건. 바짓가랑이를 가뜬하게 하기 위한 것으로 번듯한 헝겊으로 소맷부리처럼 만들고 위쪽에 끈 둘을 달아서 돌려 매었다.

는 씨름은 샅바로 허리를 두른 다음에 오른쪽 허벅지나 왼쪽 허벅지로 이어져서 그것을 왼씨름 오른씨름 이렇게 얘기하는데 반해, 지금 그림 속에 보이는 씨름은 '바씨름'이라고 부르는 거랍니다. 지금은 전승되고 있지 않지만 예전에는 한양, 그리고 경기도 일원에서만 하던 씨름이라는 거예요. 그러니 이런 세부를 통해서 그림 속 씨름의 배경이 어느 지방이었는지도 알게 되었습니다. 그럼 계절은 지금 어느 때입니까? 사람들이 부채를 들고 나와 있는 모양을 보면—옛날에는 아무 때나 씨름을 하지 않았으니까—아마도 힘든 모내기를 끝낸 뒤인 단오절 무렵이 아닐까요? 단오절이 되면 너도나도 부채를 들고 나옵니다. 우리 세시풍속에서 단오절에는 윗사람이 아랫사람들에게 부채를 선물하거든요. 다가오는 더위를 식혀 가면서 맡은 일 열심히 해 달라는 것이지요. 그리고 해가 바뀌는 동지冬至에는 아랫사람들이 윗분들께 책력, 즉 달력을 만들어 올립니다. 내년에도 일정을 운영할 적에 아랫사람들 삶의 편의를 살뜰하게 배려해 달라는 뜻이지요.

아 참, 이 그림에 이상하게 틀린 그림이 한 곳 있는데, 한번 찾아보십시오.^(그림 10) 틀린 그림을 찾아보세요. 그렇습니다! 양손이 잘못됐지요? 오른쪽 아래 구석에 있는 구경꾼의 왼팔에 오른손이 붙어 있어요! 또 오른팔에는 왼손이 붙어 있습니다! 아니, 이게 도대체 어찌된 일입니까? 이거 참 흥미롭지 않습니까? 아까 보셨듯이 이 그림의 화가 김홍도는 사람의 눈을 그릴 때 잔 붓으로 점을 한번 콕 찍어 가지고 슬쩍 삐치는 것만으로도 인물의 나이며 성격, 그 인물이 처한 상황까지 속속들이 섬세하게 드러낼 수 있는 실력이 있었던 분이었

습니다. 그런 화가가 어떻게 이렇듯 엄청나게 멍청한 실수를 했을까, 잘 믿어지지가 않지요? 그런데 저는 김홍도의 이 작품을 어떻게 평가하는가 하면—지금은 보물로 지정되어 있지만—원래는 김홍도의 그림 가운데 최고의 걸작에 속하는 것은 아니고, 아마도 당시일반 서민들이 사서 보라고 손쉽게, 아주 빨리 그려 낸 값싼 그림이라 생각합니다. 우선 바탕 종이가 고급 화선지가 아닌 일반 장지입니다. 그러나 표면에 붓질이 잘 나가라고 방망이로 다듬이질을 많이해서 매끈하게 만들었습니다. 또 서민 대중이 보는 그림인 까닭에화면에 어려운 글씨가 한 자도 없습니다. 그리고 물론 그림의 소재도, 모두 일반 서민들의 생활 속에서 찾았습니다. 그러니까 모든 것이 서민들 중심으로 그려져 있는데, 이를테면 〈씨름〉에서도 옷차림이 허술한 사람 쪽이 이기는 모습을 그렸습니다.

일부러 틀리게 그린 그림

이것이 원래 25장으로 된 풍속화첩인데 다른 그림들을 보아도 작품 속에 종종 손이나 발이 뒤바뀌어 있는 것이 보입니다. 이 화첩 눈여겨보신 적 있습니까? 저는 옛 그림 보는 일이 직업이고 전공이니까, 정색을 하고 아주 찬찬히 뜯어보았더니 여기저기에 말도 안 되는엉터리 세부 그림들이 많습니다! 〈벼타작〉이라는 그림에는 머리 위로 볏단을 쳐들어 올린 사람을 앞모습 뒷모습으로 두 명 그렸는데, 그 손 모양이 꼭 같습니다!(그림 11) 또 〈점심〉이란 작품 한가운데서 사발을 들고 밥 먹는 사람은 오른쪽 정강이에 왼발을 붙여놨죠?(그림 12) 이처럼 X자 구도의 복잡한 그림인 경우에 화폭 한가운데서 슬그머니

 그림 11_〈타작〉
김홍도, 《단원풍속도첩檀園風俗圖帖》 중, 종이에 수묵담채,
27.0×22.7cm, 국립중앙박물관 소장, 보물 527호.

그림 12 〈점심〉
김홍도, 《단원풍속도첩檀園風俗圖帖》 중, 종이에 수묵담채,
27.0×22.7cm, 국립중앙박물관 소장, 보물 527호.

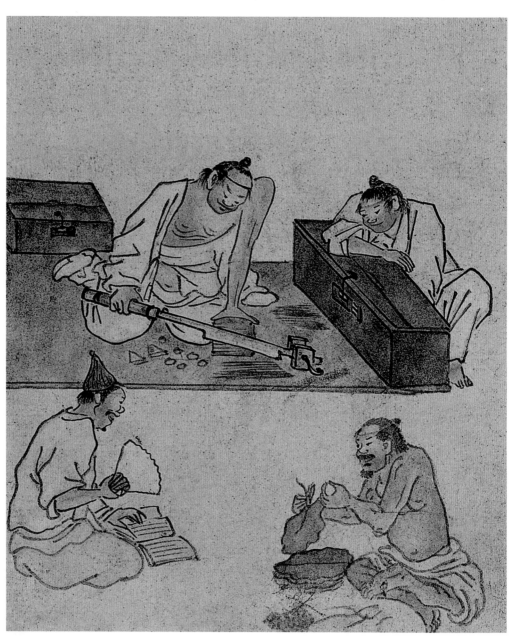

 그림 13_〈담배썰기〉
김홍도, 《단원풍속도첩檀園風俗圖帖》 중, 종이에 수묵담채, 27.0×22.7cm,
국립중앙박물관 소장, 보물 527호.

그림을 틀리게 그려 놓았습니다. 알아차리기 어렵게끔…… 그런데 훨씬 단순한 작품 〈담배썰기〉는 어떨까요? 오른편 위쪽 이 젊은이의 발 모양을 보세요! 틀렸지요?^(그림 13) '이렇게 간단한 그림에서도 속았지? 메롱!' 하고 즐거워하는 화가의 얼굴이 보이지 않습니까? 그러니까 이건 다름 아닌 틀린 그림 찾기예요! 보는 사람들 재미있으라고 일부러 장난을 친 것입니다! 네? 혹, 틀린 그림 찾기가 아니라 진짜 실수였을 수도 있다고요? 그렇다면 해석은 완전히 달라지죠. 그 경우라면 이 그림은 절대 누군가가 복사한 그림이 아니라 원본이라고 우선 판단됩니다. 남의 그림을 옮겨 그린 경우는 잘못된 것을 알고 고칠 테니까요. 또 사물의 왼쪽, 오른쪽을 바꾸는 실수를 한 걸 보면 화가는 좌뇌보다 우뇌가 상대적으로 더 발달된 사람이라고 생각됩니다. 이 좌뇌, 우뇌의 차이에 대해선 복잡하니까 다음 그림과 함께 설명해 드리죠. 아무튼 여기서는 일단 틀린 그림의 주인공은 뒷모습이 보였다는 점, 그리고 오른편 아래 구석에 있었다는 점만 잘 기억해 두시기 바랍니다.

사람 좋아 보이는 엿장수가 있군요.^(그림 14) 다른 사람들은 모두 골똘하게 씨름꾼만 쳐다보는데—물론 엿판을 곁눈질하는 댕기머리는 예외입니다!—엿장수는 뭐가 좋아서 이렇게 먼 산을 바라보며 싱글거리고 있는 걸까요? 엿판 위의 엽전 세 닢이 뭐 그리 흐뭇

그림 14_
〈씨름〉의 엿장수 세부

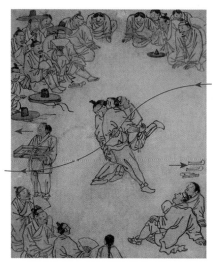

그림 15_〈씨름〉의 구조

할까요? 이게 구도상, 꼭 그렇게 그려져야만 합니다! 〈씨름〉은 구경꾼들이 모두 이렇게 둥글게 둘러앉아 가운데를 쳐다보고 있으니까 통일감이 썩 좋은 작품입니다. 단번에 그림에 집중이 되죠. 그런데 통일감만 있고 변화가 없으면 좋은 그림이 아닙니다. 그러니까 오른편을 텅 틔워 놓고 거기에 발막신, 짚신 이렇게 서로 다른 신발을 모아 놓고 흩어 놓고 해서, 변화를 주었습니다. 저 신발들을 잘 보십시오. 자연스럽게 안쪽에 머리를 두지 않고 화면 바깥을 향하도록 놓았는데, 이것도 작지만 사실은 중요한 조형 장치로서 그림에 숨통을 트이게 한 것입니다. 마찬가지로 엿장수도 먼 산 바라보고 있듯이 이렇게 시선을 바깥으로 향하게 한 것은 그림에 바람이 드나들도록 한 것입니다.^(그림 15) 만약 여기 엿장수 대신에 심판이 있었다면 어떻게 됐겠습니까? 심판이 있었다면 그 사람은 열심히 씨름꾼들을 바라보고 있었을 테고, 그렇게 되면 인물들이 모두 작품 중앙을 향하고 있어서, 구도가 너무 구심적求心的이고 답답한 것이 되어 버리고 말았을 것입니다. 그래서 고의로 빼 버렸다고 생각됩니다.

　전체 구도를 한 번 더 보실까요? 만약 구경꾼이 아래쪽에 많고 위에 적었다면 그림이 재미있었을까요? 씨름판의 열기가 잘 느껴지지 않았겠죠? 영 재미없어집니다. 그래서 위가 무겁고 아래가 가볍게 보이도록 가분수처럼 만들어 놨습니다. 일부러 말이지요…… 참 슬기롭지 않습니까? 그리고 여러분, 이렇듯 구경꾼들이 다 내려다보이

게 그리려면 화가가 3층 정도의 아파트 높이에서 내려다봐야 하겠죠? 그런데 그렇게 높은 데서 바라보았다면, 이번엔 또 씨름꾼들이 좀 이상하게 그려졌다고 생각되지 않습니까? 높은 데서 내려다보면 씨름꾼은 원래 난쟁이처럼 보였을 겁니다. 위에서 보면 당연히 짜그라져 보여야 되는데 오히려 그림 속 씨름꾼 두 사람은 다른 사람보다 몸집도 더 크게 그려졌을 뿐만 아니라 유난히 늘씬해 보입니다. 이것이 무엇입니까? 바로 그림 속 구경꾼들이 앉아서 치켜다본 모습, 그대로인 것입니다! 즉 구경꾼의 시선을 그대로 빌려다가 화폭 한가운데다 박아 놓았습니다. 여러분, 이 그림을 예전에 보시면서 씨름꾼과 구경꾼의 모양이 서로 맞지 않는, 좀 이상한 그림이다, 하는 그런 생각 안 드셨죠? 이게 바로 서양 사람들은 도저히 생각하지 못하는, 한국 사람들만의 기발한 재주입니다. 구경꾼의 시선을 이렇게 슬쩍 빌려옴으로써 우리는 직접 씨름 구경을 하는 듯한 착각이 들고, 그림의 현장감도 매우 높아졌습니다.

그런데 이 그림에는 아주 중요한 것이 빠져 있습니다. 꼭 있어야 할 뭔가가 없는데, 무엇이 어떻게 빠져 있을까요? 심판이 없다고요? 심판은 아까 구도상 일부러 뺀 듯하다고 말씀드렸죠? 도장이 없다고요? 화첩에선 원래 도장을 매 폭마다 찍지 않습니다. 마지막 폭에 흔히 낙관을 하는데, 이 화첩에는 그것조차 아예 없습니다. 여기에 없는 것은 이 세상의 반을 차지하는 것입니다. 그렇습니다! 여자가 없죠? 여기에 처녀든 아줌마든 할머니고 간에 누군가 여성 한 분이라도 구경꾼 사이에 앉아 있다면, 그것은 이 작품이 옛날 그림이 아니라는 얘기가 됩니다. 조선시대 후기에는 신랑 신부가 얼굴도 보지

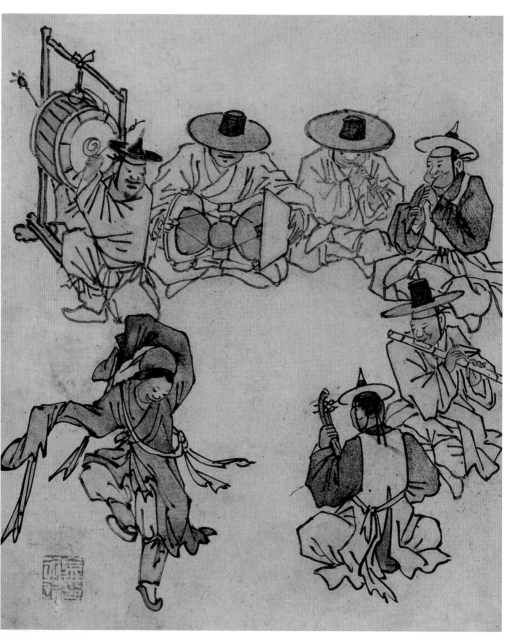

그림 16_〈무동舞童〉

김홍도, 《단원풍속도첩檀園風俗圖帖》 중, 종이에 수묵담채,
27.0×22.7cm, 국립중앙박물관 소장, 보물 527호.

못한 채 결혼할 정도로 내외內外를 가리는 법도가 엄했습니다. 그러니 같은 단옷날이라도 여성들은 무엇을 합니까? 춘향이처럼 창포물에 머리를 감고 여인네끼리 모여 그네를 타거나 널뛰기를 했지, 여기 남정네들 틈에 껴 앉아 있을 수가 없죠. 그러니까 한 점의 그림을 통해서 우리는 그 시대의 풍속까지 소상히 알 수 있는 것입니다. 그리고 또 한 가지 의문을 가질 수 있습니다. 제가 옛 그림 전문가라고 해서 제 얘기를 무조건 믿지는 마십시오. 정당한 의문이라면 항상 의심을 품을 수 있어야 합니다. 예를 들면 조선시대 이런 씨름판에서 상민하고 양반이 함께 씨름하는 것이 가능한 일일까요? 조선 풍속으로는 참 이상한 일이다, 하고 생각할 수 있겠죠? 이 점은 다음 작품 설명에서 해결해 드리겠습니다.

이 그림은 〈삼현육각三鉉六角〉 또는 〈무동〉이라 불리는 작품입니다.[그림 16] 북, 장구, 피리 둘, 대금(젓대라고도 함), 해금을 합해서 삼현육각이라고 하는데, 옛날 사또가 부임 행차를 하거나 큰 대갓집에서 잔치를 벌일 때 바로 이 삼현육각 풍류를 베풀었지요. 한데 여기도 보면 갓을 쓴 사람, 털벙거지 쓴 사람이 섞여 있습니다. 참 이상합니다. 사실 이런 정경이란 숙종 임금 때만 하더라도 어림도 없는 일입니다. 이렇지만 정조 연간이 되면 일반 서민들 중에 경제적으로 큰 부를 축적하면서 사회적으로도 힘이 세져서, 점차 법도에 어긋나는 양반 행색을 하고 다니는 사람이 많아졌습니다. 심지어 양반을 사기도 했으니까요. 그래서 아무리 나라에서 금했어도 완전히 금지시킬 수 없었다고 하는 기록이 여럿 전하는 것을 보면, 그건 이런 신분 해

그림 17_
〈무동〉의 구조

체 현상이 일반화되었다는 뜻으로 해석됩니다. 거꾸로 이때는 주변머리 없는 양반은 거의 평민이나 다를 바 없는 신세가 되기도 했지요. 그래서 음악을 좋아하는 사람은 실상 광대 패에도 들어가니까, 이런 몰락 양반 출신 광대를 비나비 광대라고 한답니다. 그들이 섞여 있는 것이지요. 사실 음악이란 게 저 좋아서 하는 것이니까 누가 말릴 수 있겠습니까? 그럼 다시 구도를 보십시오. 〈씨름〉과 똑같은 원형 구도인데, 서양 사람들처럼 이렇게 보면 강사: 좌상에서 우하로 선을 그어 보임 제일 중요한 인물인 춤추는 소년이 보이지 않게 돼요.^(그림 17) 쏙 빠져 버리고 맙니다! 그러나 오른쪽 위에서 왼쪽 아래로 이렇게 바라보면 역시 주인공이 딱, 하니 눈에 걸려들게 되지요.

'쿵딱딱 쿵딱쿵'

이 그림은 사실 우리가 눈길을 주자마자 '떠엉 덕쿵 떠꿍' 하는 우리 옛 가락 소리가 들리게끔 잘 그려졌습니다. 전통 음악과 춤이 주제인 셈이지요. 그런데 우리가 식민지시대를 지내고 다시 서양 문명에 휘둘리게 된 뒤에 문화적으로 우리 것을 너무나 많이 잃어버리다 보니까, 이제는 국악을 듣고 즐긴 경험이 적어서 지금 그림 속 우리 소리를 귀로 들을 수 있는 분은 아주 적을 것입니다. 하지만 화가는 저 흥겨운 풍악이 한창 막바지를 향해 달려가고 있다는 점을 아주

기가 막히게 잘 표현했습니다. 하나하나 설명 드리기 전에 우선 전체를 보십시오. 일체 배경이 없는 그림이니까 원근감의 깊이를 주려고 농담의 차이를 더 크게 강조해서 분명하게 그렸죠. 그리고 씨름이라는 것은 열심히 가운데를 들여다보는 구경거리지만, 음악은 연주자의 신명을 밖으로 풀어내는 것이기 때문에, 똑같은 원형 구도를 썼지만 이번엔 거꾸로 이렇게 바깥쪽으로 펼쳐지게끔 원심적遠心的으로 그렸습니다. 북채, 옷소매, 해금, 대금, 피리 등이 모두 밖을 향하고 있지요?^(그림 18) 또 갓은 크고 벙거지는 작으니까

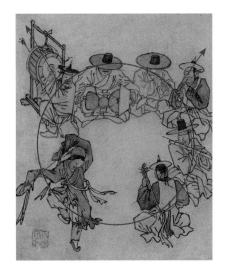

그림 18_
〈무동〉의 원심적遠心的 구조

조형적으로 어떻게 느껴집니까? 강사: 북재비로부터 시계 방향으로 돌면서 인물들의 모자를 하나씩 가리킨다 '쿵딱딱 쿵딱쿵' 하는 일종의 음악적 운율감이 느껴지게끔 했습니다. 구도에 은근히 신경을 많이 썼지요.

자, 그럼 얼마나 재미있게 놀고 있는지, 북 치는 사람부터 잘 보세요.^(그림 19) 이 사람은 북의 큰 장단을 맞추는 사람답게 듬직하게 생겼죠? 아주 듬직하게 생긴 사내가 큰 장단을 맞추면서 오른편 젓대며 해금 쪽을 열심히 바라보고 있습니다. 장구재비는 지금 잔뜩 흥이 달아올랐군요. 어떻게 알 수 있습니까? 원래 장구란 땅바닥에 놓고 쳐야 되는데 제 가락에 제가 취해 가지고 아예 무릎 위로 끌어당겼습니다. 이게 사실 연주하기에는 불편한 자세가 되지만, 흥이 바짝 달아오른 것처럼 보이도록 강조한 겁니다. 그리고 어깨는 선에 가늘고 굵은

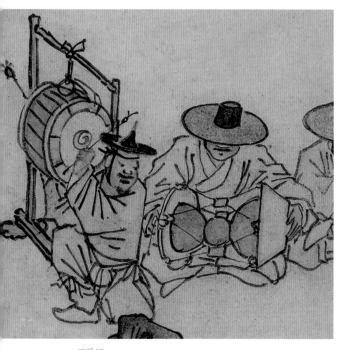

그림 19_
〈무동〉의 북재비 세부

변화를 주면서 이따금씩 각이 지게 그렸기 때문에 들썩거린다는 느낌이 듭니다. 고개를 숙인 탓에 눈이 갓양태에 가려 보이지 않아서 그렇지, 분명 지그시 감은 듯합니다. 우리 장구 가락은 들쑥날쑥 참 멋들어진 것이지요. 그래서 타악기인데도 '장단'이라고 하지 않고 장구 '가락'이라고 부릅니다. 요즘 사물놀이 가운데 어떤 건 너무 속도만 빠른 데다 같은 장단을 지나치게 오래 반복적으로 쳐서 꼭 서양의 헤비메탈 음악 비슷한데, 원래 우리 풍류는 그 안에 바람이 들락날락할 수 있도록 변화무쌍하게 연주했던 음악

이죠. 한데 저 장구를 잘 보십시오. 폭이 이렇게 두꺼운 장구 보셨나요? 이거 좀 이상하죠? 바로 이런 표현이야말로 화가가 우리 음악의 속내를 너무 잘 아는 사람이라는 증거입니다. 대개 장구 오른편, 즉 채편은 얇은 가죽을 씌우는데 대나무 채로 쳐 탱탱거리는 소리가 나고, 왼편, 즉 북편엔 굵은 가죽을 입혀 맨손으로 두드리기 때문에 '두둥 두웅둥' 하는 기막힌 저음이 나거든요. 대개 음악을 깊이 아는 사람들은, 이를테면 서양 보컬 같은 것을 들더라도 낮은 베이스 기타 음이 움직이는 소리를 듣습니다. 그게 은근하고 멋진 부분이죠. 그러니까 화가는 장구 북편에서 나는 저음이 이토록 매력적이다 하는 점을

특별히 강조한 것입니다.

　제가 호암미술관에 있을 적에 삼현
육각 팀이 연주를 하러 왔을 때, 이
그림 사진을 연주자에게 직접 들고
가서 보여 드리고 작품의 첫인상을
물은 적이 있습니다. 저 자신 국악을
많이 들으려고 늘 애쓰곤 있지만 전
문가는 뭔가 남다른 것을 느낄 것이
다, 하고 생각해서 보여 드린 것입니
다. 그랬더니 척 보자마자 "아, 지금
악사들이 흥이 한창 달아올라서 참
잘 놀고 있군요" 그래요! 아니, 그런
걸 어떻게 압니까? 하고 물었더니 저
피리재비를 보라고 합니다.(그림 20) 피

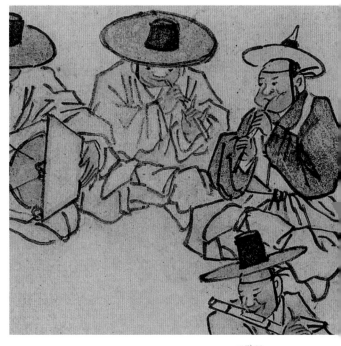

그림 20_
〈무동〉의 피리재비 세부

리가 둘인데, 이 악기는 소리가 당차고 �꿋하면서 또 능청맞기도
하지요. 악기가 조그마해서 이게 입에 닿는 서_부분이—영어로 리
드reed지요—너무 좁아요. 그래 입술을 꼭 물어야 하기 때문에 자연
두 볼이 만두처럼 부풀어 오릅니다. 그래서 양반들은 잘 안 분다고
하지요. 듣기에는 좋지만 불 때 볼 모양새가 우스워지니까 체면이
깎이거든요. 한데 이걸 한참 불다 보면 입술이 굉장히 아프답니다.
이제, 이 왼편 사람을 보세요. 옆으로 삐딱하게 빼어 물었죠? 이런
모양새가 나오려면 벌써 30~40분 넘게 한참 피리를 불었다는 말이
됩니다. 그래서 제가 강연할 때 오른편 사람은 착실한데 왼편 사람

이 좀 요령을 부린다고 설명한 적이 있었습니다. 그런데 하루는 청중 가운데 국악 하시는 분이 계셨어요. 그분이 쉬는 시간에 슬그머니 다가와서 그게 그렇지 않다고 이런 설명을 해 주셨습니다. 피리 굵기를 보세요. 왼편은 굵고 오른편은 가늘죠? 굵은 건 향피리, 가는 건 세피리입니다. 군대식 말로 왼편을 사수, 오른편을 부사수라고 칩시다. 옛적엔 목피리, 곁피리라고 했답니다. 향피리는 소리가 우람해서 사수가 맡아 불고, 음량이 작은 세피리는 실력이 덜한 부사수가 붑니다. 그런데 향피리는 연주하기 힘들지만, 세피리는 오래 불어도 그다지 입술이 아프지 않답니다. 그러니까 제가 왼쪽 사람이 요령을 핀다고 한 말은 그만 억울하게 모함을 잡은 꼴이 되었습니다. 청중 웃음

　　다음은 젓대재비입니다. (그림 21) 그런데 이 젓대라는 악기, 즉 대금大쪽은 전 세계에서 우리나라밖에 없는 특별한 악기예요. 가로피리야 종류가 많지만, 젓대처럼 숨구멍 옆에 갈대청 구멍이 따로 있어서 획획 하면서 거친 듯 박력 있게 떠는 소리가 나는 피리는 우리나라에만 있습니다. 이건 지공指孔 구멍이 넓기 때문에 손가락이 길어야 연주하기 좋으니까 키 큰 사람이 불기 유리해요. 인물도 늘씬해 보이죠? 그리고 젓대 소리는 하늘거리는 느낌이 그만인데, 눈매도 곱고 뺨에 볼우물도 참 예쁘게 졌습니다. 양반들이 특히 이 젓대를 좋아하죠. 그런데 부는 모양이 좀 이상하지 않습니까? 악기를 왼편으로 들고 붑니다. 플루트 같은 악기는 대개 오른편으로 들고 불지 않습니까? 그래서 이건 제가 그림 전공자답게 약간의 해석을 더해서, 아! 역시 음악의 신명을 풀어내기 좋게 구도를 원심적으로 펼치려니까 자세

를 반대로 그렸구나, 즉 일부러 좌우를 뒤집어 놓았다
고 국악 하시는 분께 말씀드렸습니다. 그랬더니, 또 '아
닙니다!' 그래요. 아니, 오 선생님은 그림 공부하신다는
분이 왜 그렇게 대충대충 보십니까 하는 거예요, 글쎄!
그분 말씀에 의하면 바로 위쪽 피리재비를 보면, 목피
리는 오른손이, 곁피리는 왼손이 올라가 있다는 겁니
다. 즉 왼손잡이의 경우 저 편한 대로 손 모양을 바꿔
서 연주하는 게 관악기라고 그래요. 서양 사람들 왼손
잡이가 많아서 기타 칠 때 거꾸로 잡고 치는 사람이 있
지요? 바로 그런 경우지, 그림 구도에 맞춰 일부러 조
작한 것은 아니다 하는 설명이었습니다. 그림 한 점을
있는 대로 찬찬히 본다는 일, 이처럼 생각 밖으로 상당
히 어렵습니다.

　이 작품에 또 틀린 그림이 있습니다. 찾아보십시
오…… 깽깽이, 즉 해금 주자의 왼손이 잘못되어 있
죠!^(그림 22) 해금이란 악기는 두 줄을 안으로 잡고서 세
게 당기거나 아래쪽을 누르면 소리가 높아지는 악기입
니다. 그래서 흔히 해금 소리는 '주물러 낸다'고 하지
요. 그런데 손등이 보이게 거꾸로 잡고 있네요! 아니,
이 화가 이거 왜 이러는 겁니까? 그림마다 하나씩 엉
터리 같은 실수(?)가 보이네요. 역시 두 가지 해석이 가
능합니다. 아까 말씀드렸듯이 한 가지 해석은 틀린 그
림을 일부러 넣었다는 것입니다. 또 한 가지는 진짜 실

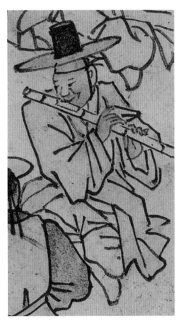

그림 21_
〈무동〉의 젓대재비 세부

그림 22_
〈무동〉의 해금재비 세부

수일 거라는 설명입니다. 그런데 여러분, 아까 본 씨름 구경꾼도 오른편 아래 외진 구석에서 뒷모습을 보였지요? 이 화가는 뒷모습만 구석에 나오면 좌우를 바꾸든지 앞뒤를 바꾸네요! 실수라면, 이건 이를테면 우뇌가 발달한 사람들이 범하기 쉬운 실수라고 생각됩니다. 우리 뇌는 우뇌와 좌뇌로 나뉘는데, 좌뇌는 수학적·논리적·이성적 뇌고, 우뇌는 언어나 예술 등을 다루는 감성적인 뇌입니다. 크게 민족 전체를 비교해 보아도 그 성향은 어느 한쪽으로 치우친다고 하지요. 예를 들면 일본 사람들은 좌뇌가 발달해서 수학을 잘하고 대체로 규칙을 잘 따르는 성향이 있지만 예술적 독창성은 좀 부족합니다. 반면 우리나라 사람들은 우뇌가 특히 발달해서 그릇 하나를 만들어도, 그림 한 장을 그려도, 또 소리를 하더라도 뭔가 저만의 특색이 드러나는 것을 좋아하지요. 그렇지만 정해진 틀을 벗어나는 일이 많습니다. 사회적으로 아주 높은 사람을 대할 때도 '너만 잘났냐, 나도 잘났다' 하는 개개인의 자부심이 강합니다. 그래서 어떤 분은 우리 전통 예술에 뭔가 뿔뚝거리는 듯한 힘찬 기운이 넘쳐나는 건 바로 한국인이 우뇌가 우세하기 때문이라고도 합니다.

그런데 우뇌가 우세한 사람, 즉 감성적이고 예술적인 사람들은 조형적으로 전후좌우를 뒤바꾸는 실수를 많이 한다고 합니다. 우리 주변의 대표적인 인물을 들자면 도올 김용옥 같은 분일 겁니다. 이분이 공부는 무척 많이 하셨는데 TV에 나와 말씀하시는 것을 보면 굉장히 흥분을 잘 하시죠? 우뇌가 발달한 분입니다. 그분 책에서 전 이런 내용까지 본 적이 있습니다. 초등학교 5학년 때까지 고무신의 왼짝 오른짝을 제대로 찾아 신지 못했다고 말입니다…… 이런 실수는

오주석의
한국의 美 특강

우뇌 발달 과잉인 사람들이 가끔 한다고 합니다. 그건 이를테면 우리 눈의 망막에 거꾸로 잡힌 영상을 좌뇌의 해석으로 바로잡지 않은 채 순간적으로 그대로 수용했기 때문이라고 하는군요. 그런데 뭐 상당히 장황하게 말씀드렸지만, 제가 보기엔 역시 이 틀린 그림들이 실수라기보다는, 아무래도 재미있으라고 일부러 만들어 넣은 것 같습니다. 우선 좌뇌건 우뇌건 간에, 대화가인 김홍도가 이렇게 쉬운 실수를 했으리라고 믿어지지 않습니다. 하지만 사실을 고백하자면, 원래는 저도 우뇌의 우세로 인한 화가의 실수로 보았었습니다. 그러나 아까 말씀드렸듯이 이 풍속화첩은 서민들이 사서 보았던 염가 상품입니다. 수요자인 서민 위주로 그린 그림이죠! 그래서 값싼 장지 바탕에 어려운 한자 글씨는 하나도 없고, 하다못해 씨름도 상민 차림이 양반 행색을 이겼다고 했지요?

그림 23_
〈타작〉의 마름 세부

그림 내용을 종합적으로 보십시오. 〈타작〉^(그림 11)에서 아랫사람인 일꾼들은 즐거운 표정으로 열심히 일하고 있는데, 술 한 잔 걸친 마름은 자세며 얼굴 표정이 아주 망가져서 품위가 없죠? 반면 인간적으로 보이긴 합니다.^(그림 23) 그런데 양반들 보라고 고급 비단에 그

그림 24_〈타작〉세부

김홍도, 《행려풍속도병行旅風俗圖屛》 중, 1778년, 비단에 수묵담채,
전체 크기 90.9×42.7cm, 국립중앙박물관 소장.

린, 또 다른 〈벼타작〉 작품을 보세요!^{(그림}

²⁴⁾ 여기 마름의 모습은 훨씬 권위적인 반면, 농사꾼들의 표정은 영 찌뿌둥하니 별로 흥이 없어 보이지 않습니까? 그러나 필선筆線 자체는 아주 고급스럽습니다. 품격을 위주로 그린 것입니다. 왼쪽 아래 비질하는 사람만 서로 비교해 보아도, 아주 세세한 붓질을 더한 것이 느껴지지 않습니까?^(그림 25·26) 이렇게 그림이란 수요자에 따라서 그 표현 방식도 사뭇 달라집니다! 〈담배썰기〉 같은 그림을 봐도^(그림 13) 주인 영감은 쩔쩔매며, '아, 덥다 더워' 하고 어쩔 줄 모르는데, 종업원인 주위 아랫사람들이 모습은 오히려 의젓하고 더 미남으로 그려진 점 등이 눈에 뜨입니다. 이렇게 여러모로 살펴볼 때 단원의 풍속화첩은 일반 서민용으로 빠르게 척척 그려 낸 저가低價의 대량 생산 작품이 틀림없습니다. 그렇기 때문에 일반 대중들이 흥미를 느끼게끔 틀린 그림 찾기 같은 조형 놀이를 슬그머니 껴 넣은 것입니다. 그림의 구석진 곳이나 복잡한 구도 속에, 또 경우에 따라서는 대담하게도 〈담배썰기〉 같은 아주 간단한 그림 속

그림 25_《행려풍속도병》 중
〈타작〉의 비질하는
사람 세부

그림 26_《단원풍속도첩》 중
〈타작〉의 비질하는
사람 세부

에 말입니다!

　이제 주인공, 춤추는 아이를 보십시오.^(그림 27) 놀랍지 않습니까? 이제까지 봤던 어떤 선線과도 다릅니다. 그림을 잘 본다는 것은 바로 이런 선의 미묘한 움직임을 보고 음미할 줄 아는 겁니다. 이게 워낙 유명한 그림이라서, 김홍도의 도시라는 안산에 가보면 아파트 벽 같은 곳에 이 장면을 그려 넣은 곳이 많지만, 원작과는 아주 다릅니다. 선을 한번 찬찬히 보세요. 다른 악사들은 전부 사인펜처럼 굵기가 일정한 선으로 그렸지만, 유독 이 소년만 다릅니다. 쳐든 왼팔에선 꺾이는 부분마다 힘이 우뚝우뚝 서면서 굵어지고 있죠? 그리고 휙 하고 뿌리친 긴 천 조각에서는 바람소리가 쌩, 하고 날듯 대단한 속도감이 느껴집니다. 오른팔 소매 맨 끝 쪽을 보십시오. 붓질을 하더라도 꾹 눌러 가지고 내리꽂았다가 반동으로 위로 퉁겨 올라오고, 다시 내리꽂았다가 또 퉁겨 오르고 해서 여간 멋들어진 게 아닙니다. 옷깃 근처 주름선도 붓을 거꾸로 찔러 넣어 끝을 뾰족하게 못대가리같이 마무리 지은 다음에 단번에 쪽 잡아 뺐죠? 몸에 걸친 띠는 어떻습니까? 가볍게 떠서 하늘거리는 느낌이 듭니다. 여기저기 서로 다른 선들의 변화가 기막히죠? 이렇게 변화무쌍한 선묘線描를 놓고, 지금은 돌아가신 이동주 박사 같은 분은 뭐라고 하셨는가 하면, "야 참, 그 선 기막히다" 그러면서 "이건 화가의 팔뚝 밑에 세월이 한 20년은 족히 들었구나" 하는 말씀을 하셨습니다. 율동감 넘치는 춤동작을 묘사한 까닭에 필선까지 덩달아 펄펄 날고 있는 거지요. 이런 좋은 선들을 익히 눈여겨보시면, 그저 형태만 베껴 그린, 고만

그림 27_
〈무동〉의 무동 세부

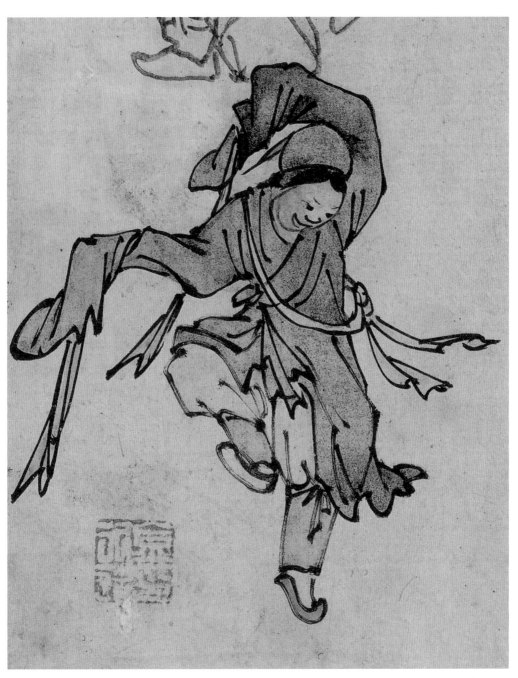

그림 27 〈무동〉의 무동 세부

고만한 그림은 저절로 눈에 차지 않습니다. 저렇게 우물쭈물하는 선으로 모양만 대충 베껴 가지고서야 어떻게 그림이라고 할 수 있나? 그런 느낌이 자연스레 드는데, 그 순간 여러분들의 그림 보는 안목은 그만큼 높아져 있는 것입니다. 더군다나 이 정강이 아래쪽을 보세요! 발끝으로 몸무게 전체를 받치고 깡충 섰습니다. 이 부분은 특히 힘이 들어 있어야 하니까, 물기를 쏙 잡아 뺀 아주 탄력 넘치는 선으로 단번에 싹 잡아챘지요. 이거 정말 기막힌 경지입니다! 이런 선, 현대 화가들은 절대 쓰질 못합니다! 아침부터 밤까지, 나서 죽을 때까지 평생 붓만 휘두른 화가 중에서도, 타고난 천재가 아니면 구사할 수 없는 붓질입니다.

옷 주름이 아무렇게나 꺾인 까닭

그리고 소년에게만 색도 여러 가지를 썼는데, 이 아이가 주인공이기 때문에 연녹색 옷을 입히고 보색 대비가 되게 빨강을 깜찍하게 조금씩만 쓰고 거기에 부분부분 노랑이며, 옅은 파랑색 등 색깔을 썩 잘 어울리게 썼습니다. 아이 눈매가 아주 귀엽고 총명해 보이죠? 긴 소매의 두 팔은 왼쪽으로 뿌렸는데 눈길은 반대로 오른쪽으로 떨어뜨리면서 온몸이 깡충 뛰었습니다. 이것은 우리 민속악에서 처음에는 느릿느릿 시작하다가 점점 흥이 달아오르면 한 배tempo가 빨라져서, 급기야 펄쩍펄쩍 뛰게 된 정황을 말해 주는 것입니다. 아이 얼굴의 저 환한 표정만 보더라도 연주한 지 한 30~40분 족히 지났구나 하는 것을 말해 줍니다. 그런데 저는 전부터 이 소년의 쳐들은 왼팔에서, 꺾여 굵게 보이는 부분이 팔꿈치 자리로서는 너무 밭아 보

인다는 의문을 가졌었습니다. 그러다 하루는 전통 무용 공연을 직접 보게 되었는데, 그 자리에서 단번에 의문이 풀렸지요. 우리 옷은 소매가 아주 넓어요. 그래서 옷 주름이 꼭 팔꿈치에서 꺾이는 게 아니라 제 편리한 곳에서 아무렇게나 꺾인 것입니다!

'김홍도인金弘道印'이라는 왼쪽 아래 도장은 가짜 도장입니다! 옛날 그림을 감정해 보면 때때로 작품은 진짜인데 도장이 가짜인 경우도 있습니다. 왜 그러냐 하면 여러 장으로 된 화첩인 경우 대개 그 마지막 폭에만 도장을 찍고 낙관을 하는데, 골동 상인들은 이런 그림을 통째로 파는 대신 낱개로 쪼개 팔면 돈이 더 많이 벌리거든요. 그런데 그 경우 도장이 없는 면은 누구 작품이라는 증거가 안 보이니까, 가짜 도장을 만들어 각 폭마다 마구 찍는 것입니다. 여러분들은 환등기로 보니까 잘 모르시겠지만, 진짜 그림을 자세히 보면 종이가 약간 낡고 어두워지고 또 표면이 일어나서 꺼칠해진 위에 도장을 찍었습니다. 그러니까 그린 당시에 화가가 찍은 게 아니라 나중에 누군가 장난친 거다 하는 것을 알 수가 있죠. 보통은 가짜 그림에 진짜 도장을 찍어서 속이는 일이 흔한데, 이건 정반대의 경우입니다. 이 단원의 풍속화첩에는 처음부터 일체 글씨건 도장이건 낙관이 없었습니다. 이 또한 대량 생산한 상품이었다는 증거의 하나입니다.

이것은 세종대왕께서 만드신 정간보井間譜라고……, 우물 정井 자처럼, 꼭 원고지와 비슷한 모양으로 생긴 우리나라 고유의 악보입니다. [그림 28] 서양의 오선지 악보를 제외하고는 가락의 높낮이는 물론, 음이 지속되는 길이까지 표현할 수 있는 아주 훌륭한 악보입니다. 게다가 여기에 장구의 북편을 치고[鼓], 그 다음엔 드르륵 굴리고[搖]

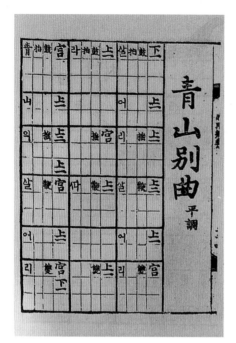

또 채편을 치라고[鞭] 연주법까지 상세하게 지시되어 있네요. 훌륭합니다. 그런데 이 〈청산별곡〉이란 악보를 보면 '사알어리이 사알어리이 라아아 따아아' 이렇게 시간의 흐름에 따라서 곡이 진행됩니다. 그런데 시간이 흐름에 따라서 역시 우상右上에서 좌하左下 방향으로 악보가 전개되지 않습니까? 서양 악보는 좌상左上에서 우하右下로 흐르는데 정반대입니다. 마찬가지로 우리 옛 그림은 반드시 오른쪽 위에서 왼쪽 아래로 훑어가듯 보셔야 합니다. 더 나아가서 우리가 고궁을 바라보든지 사찰을 보든지 간에 옛분들이 만드신 여러 문화재는 반드시 오른편에서 왼편으로 훑어보는 것이 원래 옛 분들의 시

그림 28_
정간보井間譜,
〈청산별곡〉

선 흐름과 맞아떨어지는 옳은 방식이라고 저는 믿고 있습니다. 풍수를 말할 때도 좌청룡左靑龍 우백호右白虎라고 하지 않습니까? 보는 이의 입장에서는 역시 오른편에서 왼편으로 훑어보는 것입니다.

〈기로세련계도耆老世聯禊圖〉는 김홍도가 환갑이 다 되어서 그린, 개성開城 상인들의 잔치 모습입니다.[그림 29] 위쪽 산은 송악산松嶽山이고, 아래 잔치하는 평지는 왕건의 궁궐이 있었던 만월대 자리입니다. 개성 유지 64분이 여기 모여서 잔치를 하는데, 왜 이런 잔치를 갖게 되었는가 하는 내력을 그림 위에다 죽 쓰셨어요. 글을 내리닫이로 썼으니까 오른쪽 위에서 왼쪽 아래로 비스듬히 읽어야 하죠.

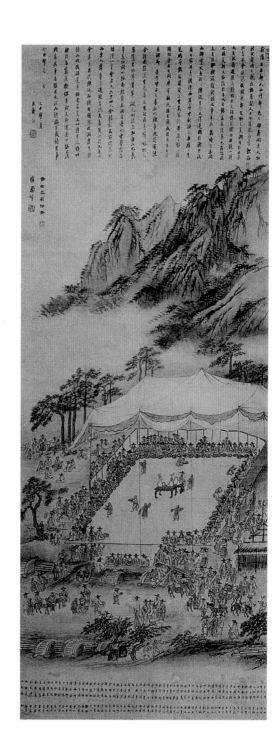

그림 29_〈기로세련계도耆老世聯楔圖〉
김홍도, 1804년경, 비단에 수묵담채,
137.0×53.3cm, 개인 소장.

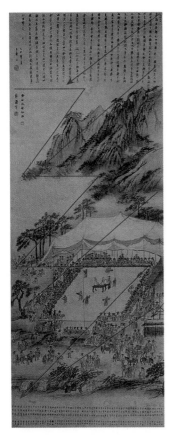

그림 30·32_
〈기로세련계도〉의 구도선과
여백 구조

산도 비슷한 윤곽으로 흐릅니다. 그 아래 잔치 자리 윤곽 선도 다 같은 사선입니다.^(그림 30) 서양 사람처럼 좌상에서 우하로 보았다가는 여기저기서 우당탕탕 부딪혀서, 그림 이 영 보이지 않게 됩니다. 자, 그럼 들어가서 자세히 볼 까요?^(그림 31) 보세요! 송악산의 윤곽이며 산 주름이 소상 히 그려져 있는데 여기저기 울긋불긋한 것을 보니 계절 은 가을이군요. 그래서 산이 세수를 한 듯 맑게 내비쳐 보 입니다. 그런데 산의 윤곽선이나 잔주름이나 우상에서 좌하로 흐르는 선만 강조했지 반대쪽 사선은 강조되지 않았습니다. 가을인데 여기 무슨 아지랑이 같은 것이 끼 었습니다. 이게 무엇일까요? 글씨 아래 여백을 보면 삼각 형으로 되어 있죠?^(그림 32) 오른편 뾰족한 예각이 강조돼서 눈에 보입니다. 그런데 아래 잔치 장면의 여백도 마름모 꼴로 떨어졌어요. 역시 오른편 뾰족한 예각이 눈에 걸립 니다. 그러니 그 위를 송악산으로 다 덮어 버리면 그림이 어떻게 되겠습니까? 아주 답답해 보이겠죠? 따라서 화가 는 본능적으로 '이건 안 되겠다, 여기를 좀 비워야겠다'고 생각하고 산기슭을 아지랑이가 낀 것처럼 뭉텅 이렇게 잘라 낸 겁니 다. 그랬더니 그림이 아주 좋아졌습니다. 그러니까 좋은 화가는 무 엇이 더 필요한가, 뭘 더 그려야 좋은 그림이 될까 하는 이런 차원을 넘어서서 오히려 이 화폭에서 뭐가 없어져야 좋은 그림이 되는지를 생각하는 이런 여유와 멋을 압니다. 아주 고차원적이죠. 경험이 많 이 축적된 늙은 화가에게나 가능한 일입니다.

잔치 장면을 볼까요?^(그림 33) 이게 원래 크지 않은 그림입니다. 사람 하나 크기가 실제로는 우리 손가락 마디 하나만 합니다. 사람들이 바글바글하게 복잡하게 그려졌지만 요즘 사람들이 보면 그다지 많다고 느끼지 않을 수도 있습니다. 현대인들은 붉은 악마 수십만이 한자리에 모여 응원하는 모습까지 보았으니 애개, 하고 말할지도 모르지요.…… 하지만 옛 사람의 마음으로 보십시오. 옛 분들은 엄청나게 많은 사람들이 모였구나 하고 느꼈을 겁니다. 특히 중앙의 하

그림 31_
〈기로세련계도〉의
송악산 세부

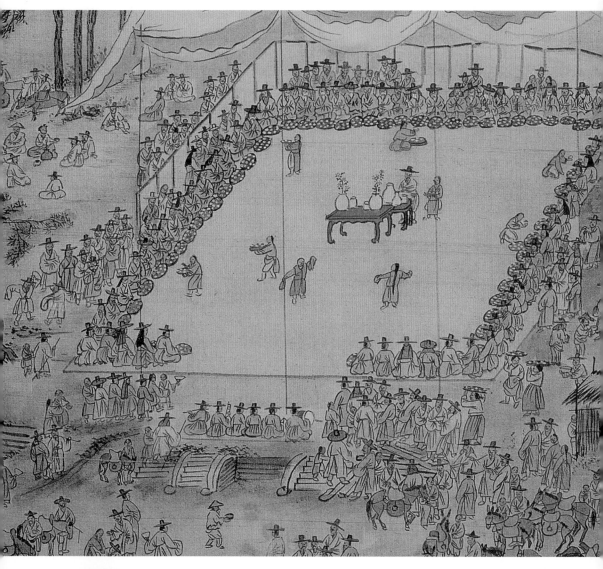

그림 33_〈기로세련계도〉의
잔치 장면 세부

그림 34
〈기로세련계도〉의 구조

얀 차일을 중심으로 산의 주된 봉우리와 선대
칭線對稱이 되는 곳에 군중을 밀집해 그렸군요.
그래서 구도가 반원형으로 안정감 있게 되었
습니다.^(그림 34) 저 위쪽 글에는 뭐가 적혀 있는
가 하면, 대충 이런 얘기입니다. 1804년에 개
성 유지 가운데 한 분이 집에 전해 오는 오래된
그림을 펼쳐보니까 200년 전 조상들께서 만월
대에서 잔치하고 술 마시는 그림이래요. 이거
참 뜻 깊고 멋들어진 그림이다, 하고 들여다보
는데, 그림이 세월 따라 퇴색돼서 컴컴하니 어
두워요. 작품이 어두운 게 참 유감이다, 하고
또 생각해 보았더니, 아니 옛 조상들은 이렇게
모이셔서 화목도 도모하고 즐겁게 지내셨는데
우리는 그 뒤 200년 동안 도대체 무얼 하고 있
었는가 하는 맘이 들더라는 거죠. 그렇다면 그
림 탓만 할 게 아니라 차라리 그 잔치를 우리
가 재연해 보자, 그래서 개성 유지 64분이 이
렇게 모이신 거랍니다. 만월대 옛 궁궐 자리에
드높이 차일을 치고, 자리를 깔고, 긴 병풍을
두르고, 참 대단하지 않습니까?

　어, 반가운 모습이 보입니다. 아까 봤던 삼현
육각 악사들이 여기 또 나오죠? 북, 장구, 피리
둘, 해금, 대금 이렇게 있네요.^(그림 35) 아까 본

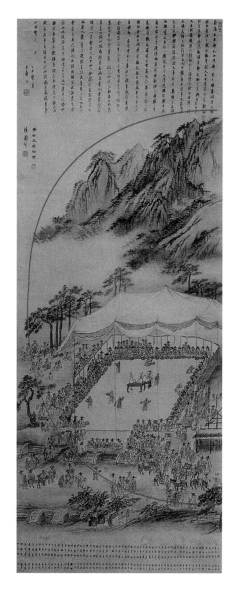

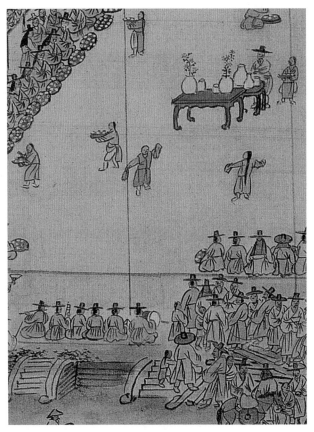

그림에서는 둥글게 앉아 있었
는데 지금은 일렬로 앉은 모
습입니다. 그리고 붉은 탁자
앞쪽에 마주 보고 춤을 추는
두 무동舞童이 보입니다. 어떤
배치가 맞는 것일까요? 이게
맞아요! 악사들은 늘 이렇게
일렬로 앉아서 손님을 향해
연주합니다. 그런데 앞에 마
주 보고 춤추는 소년이 둘인
데 왜 하나만 그렸을까요? 풍
속화첩의 〈무동〉은 작품이 공
책처럼 직사각형으로 생겼으
니까. 그 형태에 맞도록 악사
들을 빙그르르 돌려놓았고,
소년을 둘 다 그려 넣었다가
는 통 그림 구도가 안 되겠으

그림 35_
〈기로세련계도〉의
악사와 무동 세부

니까, 춤추는 소년 가운데 한 아이를 빼 버린 것입니다. 더욱 중요한
점이 있죠! 이 악사들은 사회적으로 천한 광대 패거리이고 단상에서
독상獨床을 받고 줄지어 앉으신 양반 노인들이야말로 개성을 대표하
는 유지有志 분들인데, 아니, 이 고상한 양반 어르신들은 싹 빼 버리
고 천한 광대만 소재로 그리지 않았습니까? 이 그림과 대조해 보았
더니 비로소 아까 보았던 단원의 〈무동〉이라는 작품이 얼마나 소재

선택 면에서 그 시대를 앞서가는 전진적인 그림이었나를 아주 실감할 수 있게 되었죠. 역시 풍속화첩은 서민용 작품이었음을 알 수 있습니다.

옛 분들 잔치 참 재미있습니다. 한가운데 주칠朱漆을 한 빨간 탁자를 놓고 백자 항아리에 꽃을 꽂았는데, 저 꽃은 무슨 꽃일까요? 저것은 생화生花가 아닙니다! 우리 조상들은 산 꽃을 잘라서 꽂는 것을 좋아하지 않았습니다. 궁중에서 잔치를 해도 전부 종이꽃을 만들어 꽂았지요. 이것을 지화紙花라고 하고, 그 지화 만드는 과정을 '지화를 꽃피운다'고 했습니다. 예를 들어 500송이가 필요하면 그 500송이를 다 손으로 만들어 썼습니다. 잔치 자리가 점잖은 모임이었다는 사실은 손님들이 전부 이렇게 독상을 차지한 것으로 알 수 있습니다. 겸상을 하는 것은 옛날엔 천하게 여겼습니다. 격이 있는 점잖은 잔치이기 때문에 병풍 치고 차일을 쳤는데, 또 음식 시중도 남자 아이들, 즉 동자들이 합니다. 여인네가 하지 않지요. 하지만 음식 나르는 것은 역시 아주머니들 차지입니다. 그러니까 여기가 주방이겠죠? 주방에는 거지가 꾑니다. 벙거지 쓰고, 바가지 들고, 한 술 줍쇼, 합니다. 팔을 휘휘 내두르는 이 사람이 아마 지배인인가 봐요. "넌 아까도 왔으니 그만 가" 하고 말하는 듯합니다. 노인들 뒤에 자제들이 빙 둘러섰는데 그 가운데 여자들은 한 명도 없죠? 역시 옛날엔 내외하는 법도가 있었으니까요. 왼편 소나무 아래 대목 잔치를 노린 들병장수 아줌마가 잔술을 파는 모습도 보입니다. 술 좋아하는 거지가 그 옆에 껴 앉았군요. 그 앞쪽에 잔치 자리엔 끼지 못했어도, 아마 평민 할아버지인 듯한 두 분이 노인잔치라 즐겁다고 춤추시는 양

이 흥겨워 보입니다.

　이 그림 찬찬히 설명 드리자면 끝이 없습니다만, 앉은 양반들 갓 모양새만 보셔도 관이 이리 삐딱 저리 삐딱 변화가 많아 흥미롭고, 또 손가락 마디만 한 작은 사람들이지만 무척 빠른 캐리커처로 제각기 다르게 아주 재미있게 그려졌습니다. 그리고 이런 자리엔 반드시 이런 사람이 있게 마련입니다.^(그림 36) 이 양반 이거 뭐 하는 분입니까? 남들은 다 멀쩡한데 대낮부터 혼자 술을 잔뜩 마시고 풀썩 쓰러져서 택시가(?) 대기하고 있는데도 타지를 못하죠? 청중 웃음 저 위쪽

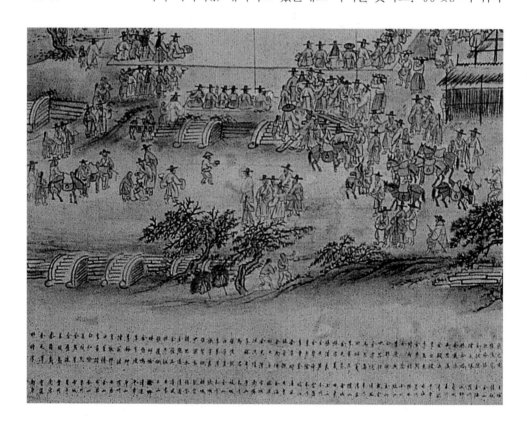

글은 홍의영洪儀泳●이란 분이 쓴 명필인데, 어떻게 시작되는가 하면 '개성은 고려 500년 도읍지라 송악산 등 주변 산세도 수려하지만, 그 주민들의 옷매무새며 행동거지도 품위가 있어서……' 하고 이렇게 시작을 해요. 남자들 옷차림이 핑크색에, 초록색에, 가지각색이죠. 따라서 말치레도 대단합니다. 그런데 아무리 그림을 잘 그렸어도 끝 마무리를 잘 못하면 곤란하죠? 석축과 돌계단이 썩 훌륭한 것은 이 곳이 옛 고려 왕궁 터인 까닭일텐데, 저 나무 아래 보이는 두 사람은 뭡니까? 아마 대갓집 머슴들이 아닐까요? 아니, 이렇듯 평생에 한번 볼까 말까 한 큰 잔치가 있으면, "애, 너희들 오늘 하루는 가서 실컷 구경이나 하고 오렴" 그러면 얼마나 좋겠습니까? 엽전깨나 보태 주지는 못하더라도 말입니다. 하지만 주인은 매정하게도 "땔나무 제때 못해 오면 혼날 줄 알아" 했던 모양입니다. 그러니까, 여느 때보다 두세 배는 서둘러서 지게 가득 얼른 땔나무를 해 놓고 "야, 잔치 파장 나기 전에 어서 가 보자" 하는 포즈를 취하게 하였습니다. 이 잔치가 얼마나 즐거웠던가를 여운을 남기면서 보여 주는 에피소드입니다. 화가가 좋은 그림을 그리자면 이렇게 총명해야 됩니다.

개성 유지들의 잔치 기념 촬영

그런데 제 동료 선배 가운데 한 분은 이런 그림만 보면 등장인물이 몇 명인지 정확하게 다 세어 보지 않고는 속이 답답해서 못 견디는 양반이 있습니다. 청중 크게 웃음 그래서 고생고생 끝에 정확히 200 몇십 명이라고 일러 줬지만, 저는 그만 잊어버렸네요! 하지만 여기서 중요한 것은 구경꾼 숫자가 아니라 중앙에 앉은 64분의 유지 분

홍의영洪儀泳
조선 후기의 문인으로 행서와 초서에 뛰어났으며 여러 화가와 교우하여 좋은 그림에 제발題跋을 많이 썼다. 저서로는 《북관기사北關記事》, 《성학집요33찬聖學輯要三十三贊》 등이 있다.

들이죠—사실은 65명입니다! 웬 사람이 슬그머니 끼어들었는지, 단원이 짐짓 자신을 그려 넣었는지, 아니면 그냥 실수였는지, 영문은 알 수 없습니다—이분들의 이름이 아래쪽에 죽 적혀 있습니다. 줄도 하나 안 치고서 참 기막히게 똑 같은 간격으로 반듯하게 적었습니다. 그 다음 줄에는 한 분 한 분 본관까지 다 썼습니다. 그러니 이 그림이 어떤 그림이겠습니까? 얼마 전 〈상도商道〉라는 TV 드라마 보신 분은 아시겠지만, 1804년경 송도 상인들은 갑자기 부유해졌습니다. 당시 중국에 아편 환자들이 많이 늘어서 그 치료에 고려인삼이 특효약이라고 알려지면서, 값이 천정부지로 많이 올랐기 때문이죠. 그만큼 개성상인들의 사회적인 힘이 전체적으로 대단해졌습니다. 그래서 나라 안 임금님 아니면 상당한 권문세가에서나 부를 수 있었던 단원 김홍도 같은 최고의 화가에다가, 예서의 대가 유한지俞漢芝 •며 행서 명필 홍의영 같은 최고의 서예가들을 총동원해서 그들 잔치의, 이를테면 기념 촬영을 한 겁니다. 조선 400년 그늘에 가려 있었던 고려 유민들의 실력이 이제는 이만큼 컸다 하는 것을 보여 주기 위함이었겠지요. 이런 역사적 가치에서 보아도 이 그림은 사실 국보로 지정돼야 하는 훌륭한 작품입니다.

이제까지 김홍도의 풍속화 세 점을 감상했는데, 어떻습니까? 여러분들이 익히 아시는 풍속화조차 자세히 설명을 드리니까 아! 실제로는 한 번도 제대로 본 적이 없었구나 하는 생각이 드시지 않습니까? 그렇지만 우리가 작품을 올바르게 감상하기 위해 신경을 썼던 것은 다만 세 가지 기본 상식에 지나지 않았습니다. 첫째, 작품 크기의 대각선 또는 그 1.5배 만큼 떨어져서 본 것 둘째, 오른쪽 위에서 왼쪽

유한지俞漢芝
조선 후기의 문인으로 서예에 뛰어났는데, 특히 전서와 예서를 잘 써서 이름이 높았다. 주요 작품으로는 〈은해사영파대사비銀海寺影波大師碑〉, 〈문익점신도비文益漸神道碑〉의 전액篆額이 있다.

아래로 쓰다듬듯이 바라본 것 그리고 셋째, 마음의 여유를 가지고 세부를 찬찬히 뜯어본 것뿐입니다. 무슨 특별한 학식이나 교양이 필요했던 것은 아니지요. 이렇듯 예술이란 누구에게나 다가올 수 있는 것입니다. 제가 10여 년 전에 아이들은 아직 어리고 아내와 저, 두 사람은 맞벌이를 하느라고, 형편에 맞지 않게 집안일을 도와주시는 할머니를 모시고 산 적이 있습니다. 애 엄마가 피아니스트라 아들 녀석도 피아노를 배우고 있었는데, 하루는 집에 돌아와 보니 아내는 없고 할머니께서 저녁을 준비하시는데, 큰 녀석이 제 나름으로 열심히 피아노를 치고 있었습니다. 그런데 가끔 아이가 피아노를 좀 틀리게 연주한 부분이 있었습니다. 그러자 할머니께서 무심히 말씀하시더군요. "정우야, 너 거기 잘못 쳤다. 다시 쳐라." 할머니는 피아노 근처에도 안 가보신 분이셨습니다. 그렇습니다! 애정을 가지고 다가가면 모든 것은 저절로 알아지는 법입니다. 잠깐 쉬겠습니다. 휴식

2

옛 그림에 담긴
선인들의 마음

옛 그림에 담긴 선인들의 마음

자연의 음양오행에 기초한
우주관, 인생관

앞 시간에 옛 그림을 잘 감상하려면 옛 사람의 눈으로 봐야 한다고
말씀을 드렸습니다. 구체적으로 그것은 첫째, 작품 대각선의 1 내지
1.5배 거리를 두고 둘째, 오른쪽에서 왼쪽으로 또 오른편 위에서 왼
편 아래로 쓸어내리듯이 셋째, 마음을 열고 찬찬히 바라보는 것이라
했습니다. 옛 사람들은 요즘처럼 조형 매체가 많지 않은 세상에 살
았지요. 자극적인 동영상은 고사하고 그림 구경하는 일조차도 많지
않았기 때문에, 그분들은 정지 화면인 그림 한 장을 보고도 실생활
이 너무나 재미있게 묘사되어 있다고 감탄하며 배꼽을 잡고 웃었다
는 둥, 아니면 그림을 감상하고 크게 감동한 나머지 꿈속에서 도깨
비를 보았다는 둥 여러 가지 흥미로운 기록을 남겼습니다. 일례로
조선말기에 고관을 지내며 제물포 수호 조약을 체결했던 이유원●
(1814~ 1888)이란 분은 이런 글을 남겼습니다.

내 집사람이 일찍이 말하기를 "매일 밤 베개 맡에서 '쉬이! 비켜 섰거라!'

이유원李裕元
조선 후기의 문신. 영의정을
역임하고 1882년 전권대신全權
大臣으로 일본의 변리공사辨理
公使 하나부사 요시타다花房義
質와 제물포조약에 조인했다.
저서로는 《귤산문고橘山文稿》,
《가오고략嘉梧藁略》, 《임하필기
林下筆記》 등이 있다.

하는 권마성勸馬聲이 들리는가 하면, 노새 말방울 딸랑거리는 소리가 나고, 또 때로는 마부가 종종거리며 말 앞뒤로 뒤따르는 소리가 나서 잠자리를 어지럽히는데, 그 소리가 도대체 어디서 나는 것인지 알 수가 없다"고 하였다. 그래서 말해 주기를, 잠이 막 들락 말락 하는 순간에 정신을 번쩍 차리고서 어디서 나는 소린지 애써 신경을 써 보라 했더니, 바로 그 소리가 머리 위 병풍 사이에서 들리는 것이었다. 그것은 바로 단원 김홍도의 풍속화 병풍이었는데, 괴이 여겨 그림을 다른 곳으로 아예 치워 놓았더니 그 뒤로는 다시 그런 일이 없었다.

그림을 얼마나 실감나게 감상했기에 이런 꿈까지 꿨겠습니까? 특히 보고 듣는 것이 많지 않았던 조선시대 안방마님이 사실적인 풍속화를 내방內房에서 보았을 때, 그 마음에 와 닿는 그림의 효과는 더욱 컸겠지요. 그런데 아까도 말씀드렸습니다만 정말 잘 보려면 마음으로 봐야지 마음이 가 닿지 않으면 보아도 보이지 않고 들어도 들리지 않습니다.

옛 사람의 마음으로 보아야

과학자들도, 사물을 보는 것은 눈이지만 그 눈은 오직 우리의 마음 길이 가는 곳에만 신경을 집중할 뿐이라고 말합니다. 그러니까 사실은 눈이 보는 것이 아니라 우리 마음이 본다고 말할 수 있지요. 그래서 옛 그림을 진짜로 잘 보려면 옛 사람의 마음으로 봐야 한다고 말씀드린 것입니다. 그려진 작품도 마찬가지입니다. 화폭 속에는 여러 형상이 갖가지 모양으로 그려져 있지만, 요컨대 이 모든 것 또

한 한 사람, 즉 화가의 마음이 자연과 인생에 대해 보고, 느끼고, 생각한 것을 묘사해 낸 것에 지나지 않습니다. 그러니까 결국 회화 감상이란 한 사람이 제 마음을 담아 그려 낸 그림을, 또 다른 한 사람의 마음으로 읽어내는 작업인 것입니다. 그런데 이 사람의 마음이라는 것이, 참 어렵지 않습니까? 그것도 옛 사람의 마음이라니 원, 마음이란 것은 지금 마주 대하고 있는 앞사람의 속도 열 길 물속보다 알기가 어렵다는데 말이지요.

　그래도 그림은 마음을 그린 것이니, 그 마음을 찾아내야 합니다. 고구려 고분벽화를 잘 보려면 거기 깔려 있는 도교 사상과 조상들의 토착신앙을 알아야 하고, 고신라古新羅 이래 1000년 불교 왕국 동안 만들어진 불교 문화재의 감상은 당시 사람들의 불교적 심성을 이해해야 가능하고, 또 조선시대 그림은 성리학의 영향 아래 만들어진 작품인 만큼 사서삼경四書三經 정도는 대충 이해하는 교양이 있어야 그림의 진정한 뜻이 보입니다. 큰 절에 가서 불화를 보세요.^(그림 90) 정교한 선과 눈부신 채색으로 그려 낸 갖가지 형상이 거대한 화폭을 빈틈없이 메우고 있습니다. 동양화는 여백이 특징이라던데, 탱화는 왜 이렇게 화면을 가득 채워 그렸을까요? 불교적인 세계관에 의하면 온 세계 구석구석까지 스며든 붓다의 깨달음, 그 진리로 우주가 화려하고 장엄한 세계를 이루고 있기 때문입니다! 멀리 유럽의 동굴 속에 그려져 있는 구석기시대 들소 그림도 마찬가지입니다. 빛도 들어오지 않는 깊은 동굴 속에 몇만 년 전에 그린 원시인의 그림이 그토록 놀랍게 사실적인 것은 그 들소를 꼭 잡아먹어야만 살 수 있었던 선사시대 사람들의 절박한 마음을 이해하지 않고는 설명이 안 됩

오주석의
한국의 美 특강

니다. 하지만 이런 복잡한 얘기를 지금 다 말씀드리려는 것은 아닙니다. 여기서는 고대부터 근대까지 동아시아 문화 전반에 깔려 있었고 관통했었던 사고방식, 혹은 생각의 틀이라 할까, 하는 그런 것에 대해서 잠깐 말씀을 드리겠습니다.

그게 뭐냐 하면 바로 음양오행陰陽五行입니다. 음양오행은 하나의 관념 혹은 철학이라기보다는 오히려 우주와 인생을 바라보는 일종의 사유의 틀입니다. 그것도 자연 현상 그 자체를 그대로 반영하고 있는, 생각의 방식이지요. 전통 문화는 이 음양오행을 빼놓고서는 도무지 이해가 되지 않습니다. '음양오행'이라고 하면 대뜸 서울 동숭동 대학로 거리에 앉아서 사주팔자 보는 할아버지를 떠올리시는 분이 아마 있을 것입니다. 그러나《주역》은 사서삼경 가운데서도 맨 마지막에 배우는 책으로, 진실한 의미에서 동양 철학의 정수이며 동아시아 인류의 심오하고 유구한 사색의 결과를 반영하고 있습니다. 이《주역》이라는 게 참 어렵기도 하지만 또 재미도 있습니다. 그러나 우리가 서양의 근대 과학에 압도당한 나머지 마냥 서양 것을 배우느라고 얼이 빠져 있는 동안에, 서양 사람들은 자기네 문화에 그만 진력이 나서 오히려 동아시아의 전통 문화를 열심히 배웠습니다. 지금 미국에서 로켓 발사를 주관하는 나사NASA 본부에는《주역》연구팀이 있다고 합니다. 그 밖에 유럽의 명문 대학에도 동양 사상 연구소가 많습니다. 그 연구의 핵심이 바로 역易입니다. 일례로 지금 주변의 한의원에 가 보십시오. 진맥을 분석하는 데 사용하는 기계가 독일제일 정도입니다. 여러분들 쓰고 계신 컴퓨터라는 거 이게 이진법二進法 체계 아닙니까? 독일 철학자 라이프니츠Leibniz가 17세기에 벌써《주역》

그림 90_
《삼세여래체탱三世如來體幀》
김홍도·이명기 외外,
1790년, 비단에 채색,
440.0×350.0cm,
ⓒ성보문화재연구원.

노버트 위너Norbert Wiener
미국의 수학자이며, 사이버네
틱스cybernetics의 창시자. 1948
년 새로운 학문으로 사이버네
틱스를 제창했다. 동물과 기계
에서 제어와 통신을 통일적으
로 취급하려고 시도했고, 인간
의 정신 활동부터 사회기구까
지 미치는 통일 과학을 세우려
했다.

사이버네틱스
생물 및 기계를 포함하는 계系
에서 제어와 통신 문제를 종합
적으로 연구하는 학문. 인공지
능, 기계의 자동화와 관련된
제어공학, 통신공학 등의 분야
에 응용되었고, 인공두뇌를 위
해 뉴런이라는 신경 세포를 사
용하거나 사이보그를 연구하
는 학문으로 발전하고 있다.

의 기호를 배워 2진법을 확립한 이래로, 20세기 미국의 수학자 노버
트 위너Norbert Wiener*(1894~1964)가 사이버네틱스Cybemetics,* 즉
'인공두뇌 연구'를 제창한 결과 컴퓨터가 탄생했습니다. 원리를 따져
보면 컴퓨터란 것도 바로 동양의 음양 사상에 뿌리를 두고 있죠.

10여 년 전 제가 대학 강의를 처음 맡았을 때 이런 일이 있었습니
다. 무척 떨리더군요. 첫 강의라 엄청 떨리니까 겉으론 오히려 허풍
을 떨게 되었는데, 그래서 말하기를 "나는 국립중앙박물관에서 우리
나라의 옛 그림을 공부하고 있는데, 말하자면 내 전공은 조선회화사
朝鮮繪畫史입니다. 하지만 박물관에는 도자기, 불상, 건축 등등 여러
분야의 전문가들이 모두 모여 있으니까, 여러분들이 우리 문화재에
대하여 궁금하거나 모르는 것이 있으면, 무엇이건 기탄없이 질문하
십시오. 내가 모르는 것은 다음 주까지 동료에게 물어서라도 가르쳐
주겠습니다" 했지요. 그런데 대개 우리나라 학생들, 거의 질문을 안
하지 않습니까? 한데 하필이면 그날따라 재수가 없을라고. 어떤 녀
석이 번쩍 손을 들면서 이렇게 물었습니다. 청중 웃음 "선생님, 전 늘
궁금했던 것이 하나 있는데, 절에 가면 탑이 있습니다. 이 탑은 부처
의 사리를 모신 것이라 아주 귀중하고 또 그래서 절 마당 한복판에
자리 잡고 있는 것으로 알고 있는데…… 그런데 왜 탑은 층수가 3
층, 5층, 7층 혹은 13층 식으로 홀수로 되어 있고 땅에 닿는 평면은 4
각 아니면 8각형으로 짝수입니까?" 하고 묻습니다. 느닷없이 난감한
질문을 당하니 정신이 아뜩하더군요. 그래서 "아까 말했던 대로 내
잘 모르겠으니 다음 시간까지 알아 봐 주마!" 했습니다.

탑의 층수는 홀수, 땅에 닿는 면은 짝수

그런데 박물관에 돌아와서 그 방면 전공 동료들에게 물어 봤더니, "아니, 도대체 어떤 녀석이 그런 질문을 하느냐? 그런 건 책에서 본 적도 없고 별달리 생각해 본 적도 없다"고 하는 겁니다. 글쎄! 그러니 처음부터 아주 크게 망신을 당하게 생겼습니다. 그래서 어떻게든 그럴싸한 답을 찾아내느라고 이 책 저 책을 두루 뒤지다가 《주역》에서 우연히 이런 구절을 맞닥뜨렸습니다. "천일지이天一地二 천삼지사天三地四 천오지륙天五地六 천칠지팔天七地八 천구지십天九地十이니……, 천수天數는 25요 지수地數는 30이라." 즉 1·3·5·7·9는 홀수요, 양수요, 하늘의 수니 그 합이 25이고, 2·4·6·8·10은 짝수요, 음수요, 땅의 수니 그 합이 30이라는 뜻이었습니다. 그러니 땅에 닿는 평면도는 짝수, 하늘로 향하는 층수는 홀수를 쓴 것이 아닐까요? 그러나 이걸 소위 서양의 과학적인 방식으로 분명하게 증명해 보이라고 하면, 뭐 논리적으로 증명될 성질은 아닌 것 같습니다. 동아시아의 유구한 전통 문화는 이렇듯 전체를 보는 스케일이 분명 있지만 약간 막연하고 직관적인 면이 많아서 참 곤란할 때가 많습니다. 그러나 궁궐이나 사찰의 중심적인 권위 건축들을 보면 정면의 칸수는 반드시 홀수로 되어 있어, 중앙에 어칸, 좌우에 협칸, 가장자리에 귀칸이 있는데 이런 것들도 모두 음양 관념에서 비롯되어 양수를 쓴 것이라고 짐작됩니다. _{청중 가운데 10층 석탑도 있다고 질문함} 아, 경천사지십층석탑은 어떻게 된 거냐고요? 그건 고려말 티베트 불교의 영향 아래서 만들어진 이례적인 탑입니다. 교리가 다르면, 생각하는 마음도 다르고, 형태도 달라집니다. 내친 김에 한 가지 더 우스개 말씀을 드리죠. 언젠가 TV

그림 37_
산과 강의 음양 체계

불교 방송을 켰더니, 정지 화면에 6층 석탑의 사진이 보이는데, 그 옆에 '무슨 절 6층 석탑'이라고 자막을 붙였더군요. 여러분, 6층 석탑이 있겠습니까? 7층 석탑 가운데 한 층이 빠진 겁니다. 무엇보다 상식이 중요합니다.

전통 문화에서 음양오행은 참으로 중요합니다. 여러분, 서울 이름이 왜 한양漢陽입니까? 한강漢江의 북쪽에 있는 도시인 까닭에 한양입니다. 산의 경우 해가 하늘에 떠 있으면 남녘에 볕이 드니까 남쪽이 양이고 북쪽이 음입니다. 반대로 강은 아래가 파였으니까 북쪽 기슭에 햇볕이 따스하게 들고 남쪽 사면은 그늘이 집니다. 그래서 산의 남쪽을 양이라 하고, 강은 북쪽을 양이라고 합니다.^(그림 37) 서울은 한강 북쪽에 있는 도시이기 때문에 한양이에요. 따라서 지금 강남 지역은 한양이 아니라 한음漢陰인 셈이지요. '오성과 한음' 할 때의 한음 대감이 이곳 출신이라 한음이었는지는 모르겠지만, 아무튼 지금 강남은 예전의 서울이 아니었습니다. 푸성귀나 심던 곳이죠.

양을 정신, 음을 물질이라고도 보는데 묘하게도 아직 강북에는 전통
문화의 정신이며 문화가 남아 있고, 반면 강남에는 온통 서양의 물
질문명에서 온 풍요가 두드러집니다. 서울의 도시 계획을 보아도 마
찬가지입니다. 한양 성에 4대문, 즉 동대문, 서대문, 남대문, 북대문
이 있죠? 요즘 지도를 그릴 때는 서양식으로 위쪽을 북쪽으로 놓고
보지만 우리 조상들은 모든 사물을 대할 때, 당연히 보는 사람의 전
면을 남쪽으로 간주했습니다. 왜냐하면 사람이란 모름지기 밝은 남
쪽을 바라보고 모든 걸 생각한다고 여겼기 때문이지요. 어두운 북쪽
을 바라보고 생각하지는 않습니다. 특히 임금은 반드시 남면南面을
하게 되어 있어요. 왕은 붙

그림 38_
서울의 4대문과
오행 체계

박이 별 북두성의 위치에 자
리 잡고서 밝은 남쪽을 바라
봅니다. 신하들은 남쪽에서
어두운 쪽에 계신 임금님께
끊임없이 밝게 깨우치게끔
올곧은 말씀을 올리죠. 그러
니까 동서남북을 그리면 위
가 남쪽, 아래가 북쪽, 왼편
이 동쪽, 오른편이 서쪽이
됩니다.^(그림 38)

그런데 옛 분들은 시간과
공간을 같은 것이라고 생각
했습니다. 동서남북 공간이

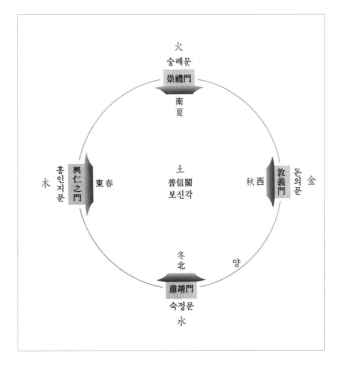

동시에 춘하추동 시간이라는 생각······ 엉뚱한 듯하지만 사실 이것은 대단히 합리적인 생각입니다. 시간이라는 게 별것 아니죠? 태양이 중심에 있고 지구가 이걸 중심으로 회전하는데 어느 지점에 있는가에 따라서 봄, 여름, 가을, 겨울이 정해집니다. 그래서 옛 분들은 동쪽은 봄, 남쪽은 여름, 서쪽은 가을, 북쪽은 겨울에 해당하는 것으로 보았습니다. 또 지구가 한번 원운동을 해서 자전을 하면 하루가 갑니다. 그래서 동서남북을 하루에 비겨 아침, 점심, 저녁, 밤 이렇게 배당하기도 합니다. 그럼 서울 장안에 있는 동서남북 4대문의 이름을 어떻게 지었을까요? 오행, 즉 수화목금토水火木金土에 따라 지었습니다. 오행에 맞추어 소리를 따져보면 궁상각치우가 되고, 색깔로 따져보면 동은 파랑, 남은 빨강, 서는 하양, 북은 검정, 중앙은 황색입니다. 동물로 말하면 동쪽이 청룡, 서쪽이 백호 등이 되고요. 사람 몸의 장기로 말하면 동은 간장, 남은 심장, 서는 폐장, 북은 신장, 중앙은 지라입니다. 아무튼 우리 전통 문화의 모든 체계는 전부 음양오행과 결부되어 있습니다. 심지어 인간의 감정도, 동남서북 중앙에 따라 화내는 것, 기뻐하는 것, 걱정하는 것, 두려워하는 것과 생각 많은 것으로 나누어집니다. 맛을 따져도 동은 신맛, 남은 쓴맛, 서는 매운맛, 북은 짠맛, 중앙은 단맛이 납니다. 제사 음식상 차릴 때 색깔을 어떻게 쓰는지부터 그 맛에 이르기까지 문화 전체가 오행으로 묶여 있지요.

오행은 시공時空이자 도덕

그런데 이 오행은 궁극적으로 공간과 시간을 가리킬 뿐만 아니라

동시에 인간 도덕성의 기준이 되기도 합니다.

동쪽에 무슨 덕德이 있겠습니까? 동쪽은 봄에 해당하지요? 봄이 되면 눈이 녹고 보슬비가 내리고 햇볕이 따스해지면서 만물이 모두 파릇파릇 새싹을 틔워 피어나고 자라납니다. 봄은 이렇게 만물을 어질게 키워 내기 때문에 봄의 덕을 '어질다仁'고 해요. 그래서 동대문을 흥인지문興仁之門이라고 얘기합니다. '흥興'은 '일으킨다', 즉 어진 덕을 일으킨다는 뜻이지요. 남쪽은 여름에 해당하는데 여름이 되면 모든 초목이 아주 우거지고 부쩍 웃자라서 일시에 무성해집니다. 늘 다니던 산길이 묻혀 버릴 정도지요. 그러나 가만히 보면 제자리에서 정연한 질서를 이루며 자라나지, 함부로 남을 해치고 분수를 벗어나질 않습니다. 이것은 예禮가 있는 것입니다. 그래서 '예를 높이는[崇]' 남대문을 숭례문崇禮門이라 했습니다. 가을이 되어 찬바람이 한 번 휙 불고 나면 가을의 덕은 냉엄해서 잡초처럼 죽일 것은 누렇게 시들여 죽이고, 곡식이며 과일처럼 남길 것은 살뜰하게 남깁니다. 의롭게 분별을 하지요. 그래서 가을에 의義를 배당해서 '의를 돈독케 한다'는 뜻으로 서대문을 돈의문敦義門이라 불렀습니다. 북대문은 겨울, 겨울이 되면 춥고, 그 다음해를 기약하려면 씨앗은 땅속에 묻혀 있어야만 되죠. 땅 위로 나돌아다니다가는 그만 얼어 죽어서 다음 해를 기약할 수 없습니다. 그래, 이건 참 슬기롭다고 해서 원래는 알 지智 자에다 엄숙할 숙肅 자를 써서 숙지문肅智門이라 할 것이었는데, 이 지혜라는 게, 씨앗이 땅 속에 숨어 있는 지혜이고 밖으로 나대는 성질이 아닌 까닭에, 또 사람의 지혜도 인의예仁義禮처럼 겉으로 드러나지 않는 것이기 때문에, '지혜란 드러내지 않는다'는 생

각에서, 처음엔 숙청문肅淸門이라 했다가, 나중에 중종 때에 '고요하고 안정되어 있다'는 정靖 자로 바꾸었습니다. 숙정문肅靖門이라고 말이지요. 그러니까 동서남북, 춘하추동에 인의예지가 다 들어있죠. 그렇다면 가운데는 뭐가 있을까요? 그렇습니다. 보신각普信閣이 있습니다! 두루 보普 자에 믿을 신信 자, 이 보신각종이 아침에 '뎅' 하고 33번 울리면 33천이 열리고 밤에 28번 울리면 하늘의 28수 별자리가 뜨게 됩니다. 이렇듯 도시 계획도 오행체계로 되어 있고, 도시 이름은 음양 원리에 따르고, 경복궁 같은 궁궐에 가보면 소소한 전각 이름까지 전부 음양오행 사상에 따라 적절한 이름을 지었습니다.

이 음양오행이라는 게 참 재미있을 뿐만 아니라, 오늘날에도 상당히 쓸모가 많습니다. 이를테면 핸드폰 자판의 천지인天地人 시스템이 그 예입니다. 세상에 이렇게 간편한 글자판은 달리 없습니다. 한글이 정연한 음양오행 체계로 만들어졌기에 이런 세계적인 발명품이 가능했던 거지요. •ㅡㅣ 세 요소가 모음을 만들지요? •는 둥근 하늘, ㅡ는 평평한 땅, ㅣ는 바로 선 사람입니다. 하늘과 땅에서 한 번 더 음양이 갈리면 사계절의 모음이 나옵니다. 입 안을 자연스럽고 둥글게 했을 때의 하늘 소리 '•'가, 입술을 둥글게 오므려 내면 겨울 소리 '오'가 되고, 환하게 펴면 '아' 하고 봄 소리가 납니다. 둘 다 양이죠? 땅 소리 'ㅡ'를 쭉 내밀면 무성한 여름 소리 '우'가 되고, 어둡게 하면 '어' 하고 가을 소리가 나죠. 음입니다! 그런데 오·아·우·어 역시 또 음양으로 짝을 맞춥니다. 이때 사람 소리 'ㅣ'가 관여하지요. 그래서 ㅗ에 ㅠ, ㅏ에 ㅕ, ㅜ에 ㅛ, ㅓ에 ㅑ가 서로 짝을 이룹니다. 간단하게 한글 기본 모음이 다 나왔지요?^(그림 39) 자음은 오행

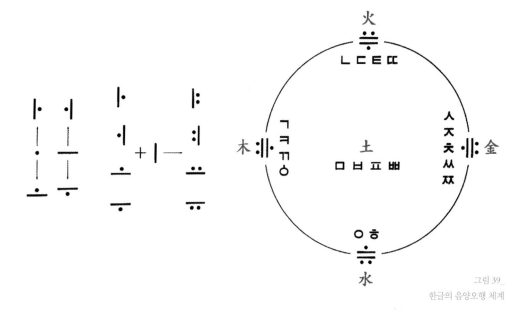

그림 39_
한글의 음양오행 체계

으로 되어 있습니다. 수목화토금 오행상생五行相生 순으로 봅시다.
먼저 축축하고 둥근 목구멍에서 물 소리 'ㅇ'와 'ㅎ'가 나오면, 뒤이
어 혀뿌리에서 힘찬 나무 소리 ㄱ, ㅋ, ㄲ가 나오고, 다음 혓바닥을
나불대는 불 소리 ㄴ, ㄷ, ㅌ, ㄸ가 나오고, 이어서 입술이 합해져서
흙 소리 ㅁ, ㅂ, ㅍ, ㅃ가 됩니다. 마지막으로 이빨에 부딪혀 나는 쇳
소리, ㅅ, ㅈ, ㅊ, ㅆ, ㅉ가 되지요. 참 쉽지 않습니까?^(그림 39) 너무나
체계적이고 과학적입니다. 한글은 유네스코가 지정한 인류의 기록
유산입니다. 그런데 정작 우리는 한글날을 공휴일에서 제외했지만,
세계적인 언어학자들은 10월 9일이 되면 꼬박꼬박 덕수궁 세종대왕
동상 앞에 와서 절을 하고 갑니다. 세종대왕께서 큰 사랑으로 손수

만드신 글자 한글, 그래서 세계 문맹 퇴치상 이름도 King Sejong Award입니다.

이처럼 전통 문화의 모든 측면이 음양오행 아닌 게 없다고 말씀드렸습니다만, 예를 들어서 엽전 모양을 보십시오. 엽전은 겉은 둥글고 속은 네모지게 생겼죠? 둥그런 것은 《주역》의 64괘를 원형으로 배열했을 때 하늘의 모습을 나타낸 것이고, 8×8=64 이렇게 정사각형으로 늘어놓은 것은 땅을 상징한 것이 됩니다.^(그림 40) 그러니까 엽전은 하늘과 땅 사이를 굴러다니면서 여러 사람들을 두루두루 모두 이롭게 하라, 그런 뜻에서 이런 모양으로 만든 것이라 짐작됩니다. 그 의미도 깊지만 서양 동전보다 금속도 절약되고 또 가벼우니 얼마나 좋습니까? 이런 것은 예전 조상들의 방식을 그대로 이어갈 만한 것인데도, 요즘은 무조건 서양식만 따르고 있습니다. 문명 비평가 기 소르망은 "자신들의 가치 체계에 대한 대안을 심각하게 모색하고 있는 서구인들에게 '한국이 서구를 열심히 모방하고 있다'는 사실은 아무런 느낌도 주지 못한다"고 갈파한 바 있습니다. 이제껏 말씀드린 것은 음양오행이 철학이라기보다 자연의 모습, 현상 그대로라는 내용이었습니다. 낮이 있으면 밤이 있고, 여름이 있으면 겨울이 있고, 남자가 있으면 여자가 있고, 삶과 죽음, 의식과 무의식, 생물학에서라면 교감 신경과 부교감 신경 등 우리 삶의 모든 것은 이원적二元的인 구조와 그것의 상호 조화, 순환 등으로 이루어져 있죠. 그런데 오행은 어디서 왔습니까? 제가 알기로는 하늘에 다섯 개의 행성이 있기에 오행 관념이 나온 것이라 들었습니다. 지금 일주일 주기를 일월화수목금토로 말합니다. 일정하게 반복되는 시간의 주기는

그림 40_《주역》64괘의
방원도方圓圖

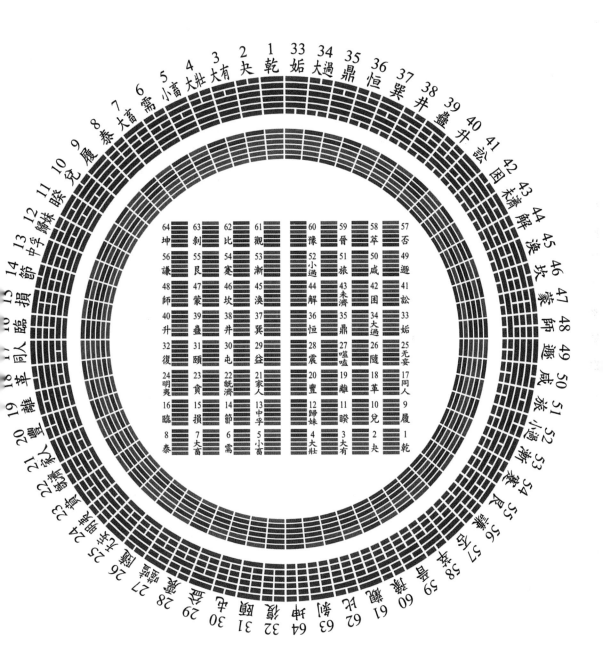

인간에게 굉장히 중요한 것 아닙니까? 일월日月은 음양이고 화수목금토火水木金土가 곧 오행입니다.

　아득한 옛날 우리 인류의 조상들은 경건한 마음으로 하늘을 바라보았습니다. 삶이라는 게 무척 고단해서, 아무리 높고 귀해져도 결국 인생이란 허망해서 변하고 늙고 죽지 않는 것이 없어요. 제아무리 위대한 듯 보이는 것도 종국엔 다 허물어지고 말거든요. 그런데 유일하게 질서정연하고 변함없는 것이 있습니다. 그게 뭐냐 하면 우주적 운행 질서, 바로 별자리입니다. 천체는 자기들끼리 엄정한 질서를 형성해 가지고 제철이 되면 어김없이 정해진 그대로 운행을 합니다. 누구나 무한한 천공을 바라보고 있는 그 순간만은 경건해지죠. 그런데 별자리를 찬찬히 보고 있노라면 거기에 다섯 개의 깡패별이 있습니다. 그게 바로 혹성이에요. 화수목금토, 이 혹성들의 궤도를 그려 보면 다른 별들은 다 제 길 따라 움직이는데 이것들은 이리 갔다 저리 갔다 하며 아주 난리법석을 쳐요. 그러니까 저 별들이 뭔가 대단히 중요한 별이다, 사람의 운명과도 큰 관계가 있겠다, 하는 생각을 자연스레 했겠죠. 제 말씀을 듣는 동안 속으로 '아니다' 하는 분이 계실 겁니다. 현대 과학의 지식에 의하면 그것 말고도 해왕성, 명왕성에 소행성 등등 다른 행성도 많은데, 다섯 행성만 말하는 것은 아주 옛날의 비과학적인 미신이 아니냐고 의심할 수 있습니다. 절대 그렇지 않습니다! 우리가 최근에 발견한 행성이라는 것은 지극히 먼 데 있어서 맨눈에 보이지도 않을 뿐 아니라, 인간한테 끼치는 영향이 지극히 미미합니다.

음양오행은 인생의 기본 틀

좀 전에 말씀드렸지요. 해는 양의 상징이고 달은 음의 상징이라고…… 달이란 것은 지구를 도는 조그마한 위성입니다. 해는 스스로 빛을 내는 붙박이별 항성恒星이고…… 모든 생명의 원천인 해와, 빛을 반사하는 조그만 위성에 불과한 달이 어떻게 음양의 짝이 될까요? 그둘이 짝이 되는 이유는 달이 우리와 너무나 가깝기 때문이에요. 달이라는 건 작은 위성에 불과하지만 차고 기울면서 지구상의 거대한 바다를 밀었다, 당겼다, 하지 않습니까? 그리고 여기 계신 분들의 생일을 전부 다 음력으로 바꿔서 그래프를 그려 보면, 그믐 때와 보름 때에 이렇게 높은 커브가 그려집니다. 달의 영향을 받아 지구상의 생물은 그믐과 보름 때 많이 납니다. 그래서 이 때 꽃게 값이 싸지지요. 또 여성의 주기가 달의 주기와 완전히 일치하죠. 달이라는 게 이렇듯 대단히 중요한 것입니다. 그래서 옛날 분들은 음양오행이 우리 인생을 기본적으로 틀 잡고 있다, 이렇게 보았던 것입니다. 해와 달, 그리고 다섯 행성이 우리 우주의 틀을 잡고 있다고 보았던 겁니다. 그런데 서양 사람들도 음양의 순환은 잘 알고 있었던 모양입니다. Sunday, Monday가 바로 양과 음이니까요. 하지만 Tuesday, Wednesday, Thursday 등은 어디서 따온 이름입니까? 북유럽 게르만족의 신들 이름이라고 합니다. 이것을 우리는 수·화·목·금·토로 번역한 것이지요.

천지간에 음양오행의 기운이 운행합니다. 그리고 모든 생명체 가운데서 가장 맑고 깨끗한 기운을 받아 태어난 것은 바로 사람이라 하였습니다. 사람은 가장 슬기로울 뿐만 아니라 도덕심까지 갖추었기 때문이지요. 그래서 사람에게는 음양과 오행이 온전히 갖추어져

있다고 보았습니다. 이를테면 좌우 대칭으로 생긴 모양은 음양입니다. 그래서 왼쪽은 양, 오른쪽은 음이 되지요. 그러니까 우리가 설날 세배하러 가서는 왼손을 위에 두고 절을 합니다. 양이 위로 올라가도록…… 상갓집에 가면 오른손이 위로 올라가게 해서 절하고요. 물론 여성은 남성과는 반대입니다. 사람의 내장도 오장五臟으로 설명하고 우리 이목구비와 혀, 얼굴의 생김새며, 다섯 손가락이 있는 것까지 전부 오행으로 설명합니다. 판소리 수궁가●를 보면 손에 대해 이렇게 말하지요! 엄지가 두 마디인 것은 하늘과 땅 음양으로 나뉜 것이고, 네 손가락은 첫 손가락이 정월, 이월, 삼월, 둘째 손가락이 사월, 오월, 유월……, 이런 식으로 됐다, 그래서 검지와 약지는 봄·가을이라 길이가 엇비슷하고 장지는 여름이니 길고 소지는 겨울이라 짧다고 말이지요. 믿거나 말거나, 아무튼 제가 왜 이렇게 장황하게 음양오행을 말씀드리는가 하면, 이 강연 막바지에 조선시대 국왕의 용상 뒤에 치는 병풍을 설명 드릴 거거든요. 중국이나 일본에는 이런 병풍이 없습니다. 오직 조선에서만 썼던 것인데 조선의 국왕은 반드시 이 병풍 앞에 앉았습니다. 그런데 이 병풍의 구조가 바로 음양오행으로, 그 형식이 경복궁의 건축 구조하고도 딱 맞아떨어집니다. 뿐만 아니라 내용적으로는 바로 음양오행의 덕을 상징하고 있습니다. 그래서 이런 옛 사람들의 사유 체계, 즉 옛 사람들의 마음 길을 미리 알고 계시지 않으면 옛 그림도 이해하기 어렵기 때문에 먼저 말씀드린 것입니다.

자, 다시 그림을 감상하시겠습니다. 이 작품은 어떻습니까?^(그림 41) 제가 개인적으로 가장 좋아하는 작품 중의 하나입니다. 예술 작품엔

〈수궁가水宮歌〉
'토별가兎鼈歌' 또는 '토끼타령'이라고도 한다. 신라 때부터 전하는 귀토설화龜兎說에 재미있는 익살을 곁들인 내용으로 판소리 여섯 마당 가운데 하나다. 토끼와 자라의 행동을 통해 인간성의 부족함을 풍자했다.

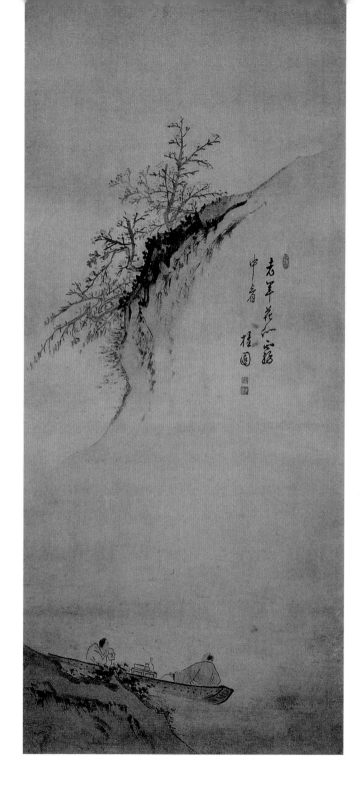

그림 41_
〈주상관매도舟上觀梅圖〉
김홍도, 종이에 수묵담채,
164.0×76.0cm,
개인 소장.

위대한 작품이 있고, 또 사랑스러운 작품이 있습니다. 위대한 작품이라는 것은 정색을 하고 똑바로 서서 박물관 같은 곳에서 바라보기에 걸맞은 것이라면, 사랑스러운 작품은 이를테면 나만의 서재에다 걸어 놓고 늘상 바라보면 마음이 참 편할 것 같은, 그런 그림을 말합니다. 그림이 텅 비었죠! 겨우 화면의 5분의 1 정도밖에 그리지 않았습니다. 남자 어른 키만 한 큰 그림인데 어떻게 화가는 요만큼만 그리고 그림을 완성하겠다는 생각을 했을까요! 역시 서양식으로 강사: 좌상에서 우하로 비스듬히 그어 보임 보면 또 X자만 그려집니다. 이렇게 우리 식으로 비껴 보면 강사: 우상에서 좌하로 사선을 그어 보임 자연스럽게 주인공이 잡히게 되죠. 제가 단원 김홍도에 대해서는 2년간 집중적으로 공부를 하고 전시를 하면서 책도 낼 기회가 있었습니다. 그래서 이분과는 꿈에서도 볼 정도로 아주 친한데, 단원은 화가일 뿐만 아니라 글씨도 잘 썼고, 게다가 백석 미남에다 키가 훤칠하게 컸는데 성격까지 아주 좋았던 사람이라고 전하는 기록이 여럿 남아 있습니다. 그런데 놀랍게도, 제가 찾아보았더니 김홍도는 또 당대에 유명한, 소문난 음악가였다는 겁니다. 그래서 이분이 지은 시조가 두 수 남아 있습니다. 제가 그 가운데 시조 한 수를 읽어 볼 테니 이 그림을 보시면서 서로 어울리는지 한번 살펴보십시오.

봄물에 배를 띄워 가는 대로 놓았으니
물 아래 하늘이요 하늘 우희 물이로다.
이 중에 늙은 눈에 보이는 꽃은 안개 속인가 하노라.

어떻습니까? 시조의 경계가 이 그림하고 아주 똑같죠? 언덕 중앙 부분만 초점이 잡혀서 분명하고 주변으로 갈수록 어슴푸레하게 보이고 뿌예지면서 여백 속으로 형상이 사라집니다. 이 꽃나무 언덕의 모습을 만약 동자가 보았다면, 아주 깨끗하게 보였을 것입니다. 노인이 늙은 눈으로 바라봤기 때문에 여기만 겨우 분명히 보이는 거예요. 이거 정말 기가 막힌 작품 아닙니까? 사람 마음속에 깃들여 있는 영상image을 끄집어내어, 보는 그 사람과 함께 그렸습니다. 20세기 서양의 초현실주의 화가들은 꿈조차 못 꾸던 경지입니다. 사물과 함께 그것을 바라보는 자기 자신까지 함께 바라본다는 것은 거의 명상의 단계라고 할 수 있습니다. 늙은 단원의 심력心力을 알 수 있지요! 그런데 저는 조금 전 시조를 낭독하면서도 스스로 참 창피했습니다. 원래 시조란 낭독하는 게 아니기 때문입니다. 제대로 하려면 "봄무우우—" 하고, 유장한 평시조* 가락으로 길게 끌었다가 편안하게 흔들어 가면서 시조창을 해야 합니다. 그래야 그 유장하게 넘실대는 선율과 화폭의 이 드넓은 여백이 꼭 맞아떨어지게 되지요. 화가는 원래 두보杜甫의 시 한 수를 감상하고서, 그 남은 흥취로 한편으로는 시조를 짓고 또 한편으로는 그림을 그렸다고 생각되는데, 여기 화제畵題 쓴 솜씨를 좀 보세요. 약간 기울여 써서 그 연장선을 따라 눈길을 옮기다 보면 아래쪽 주인공 노인의 주황빛 옷과 만나는데, 이것이 글씨 위아래 찍은 주홍빛 도장 빛깔과 기막히게 어울립니다. 무채색 바탕에 벽돌빛의 어울림이 얼마나 고상한 것인지, 아마 여성분들은 잘 아실 겁니다. 수묵화의 먹빛과 주홍빛 붉은 도장 색이 한데 어울려 고상한 느낌을 줍니다.

평시조平時調
시조를 음악상으로 나눈 형태의 하나로, 3장 6구에 총 자수 45자 내외로 된 정형시조이다. 시조 전체를 대체로 평평平平하게 부르는 창법을 사용한다.

그런데 들어가서 세부를 보시면 이렇게 거칠게 그려졌습니다.^(그림 42)
뭐, 거친 정도가 아니라 아예 나뭇가지가 아래는 좁고 끝이 오히려 넓
습니다. 이거 엉터리 그림 아닌가 할 수도 있지만 화가의 의도는 노인
의 눈에 겨우 이 부분만 초점이 잡혀 진하게 보인다는 것을 말하는 데

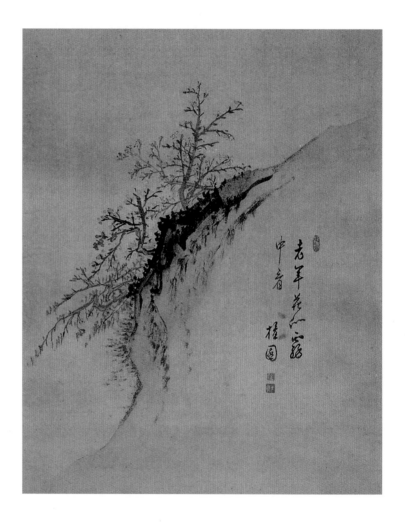

그림 42_
〈주상관매도〉의
꽃나무 세부

있습니다. 앞서 말씀드린 대로 대각선의 1 내지 1.5배 정도 떨어져서 보십시오! 적당한 거리가 중요합니다. 그리고 참 기막힌 점은 언덕 가장자리로 가면서 묵선墨線의 농담이 흐려지는 동시에 물기도 함께 빠져서 완전한 여백 속으로 사라져 간다는 점입니다. 그림 주인공인 노인도 삶의 가장자리에 서서 죽음이 가까운 분인데, 그분이 바라본 풍경의 표현조차 그런 내력에서 완전히 일치하는군요. 원래 두보의 한시는 그가 죽던 해인 59세에, 만날 수 없는 먼 고향의 식구들을 그리면서 넋을 놓고 하염없이 언덕 위의 봄꽃을 바라보는 장면이에요. 그래서 그림을 아스라하니 유有와 무無 사이를 이렇게 맴도는 느낌이 들게 그린 것입니다. 글씨를 보니, 김홍도 이분이 글씨를 굉장히 잘 쓰시는 분인데 약간 기운이 없습니다.^(그림 43) 늙었어요, 많이 늙었

그림 43_〈주상관매도〉의
화제 글씨 세부

습니다. '노년화사무중간老年花似霧中看'이라는 글씨, 즉 '늙은 나이에 보는 꽃은 안개 속을 들여다보는 것 같다'는 말입니다만, 글씨만 보아도 단원 이분이 환갑이 다 되었구나 하는 것을 알 수 있죠.

아래쪽 주인공을 보십시오.^(그림 44) 데생이 아주 간단하고 머리 같은 건 아예 중간 붓으로 한번 툭 찍어서 타원형 살색 점 하나로 표현하고 말았습니다. 그 앞의 동자는 또 눈만 콕 찍고 그만이지요. 이걸 제가 박물관에 전시해 놨더니 초등학교 1학년쯤 되는 꼬마 둘이 와서 보다가는 이렇게 말해요. 얼른 자기 친구를 부르면서, "야, 이 할아버지 봐라" 그리고 뭐라고 하나 하면 "눈도 없고 코도 없고 귀도 없는 달걀귀신 할아버지다!" 그러면서 둘이 깔깔대고 웃는 겁니다. 청중 웃음

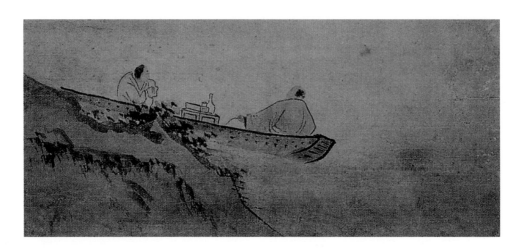

"먼 산에는 나무가 없고, 먼 강에는 물결치지 않고,
 먼 곳에 있는 사람에겐 눈이 없다."

아이들은 거짓말을 안 합니다 제 눈높이에 딱 걸린 배 위의 인물들을 본 그대로 얘기하거든요. 그런데 그 녀석 이목구비도 없는 사람이 노인인지는 어떻게 알았을까요? 김홍도가 그림 그릴 줄 몰라서 이렇게 그렸겠습니까? 옛날 화론畵論(그림 그리는 이치를 논한 글)에 이런 말이 있습니다. "먼 산에는 나무가 없고, 먼 강에는 물결치지 않고, 먼 곳에 있는 사람에겐 눈이 없다", 즉 멀리 있는 것을 그릴 때 자세하게 그리는 것은 바보나 하는 짓이라는 겁니다. '여기 노인이 계시다, 그 앞에 동자가 있고, 중간엔 조촐한 술상이 놓여 있다', 이렇게 슬쩍 운만 띄우는 것이 점잖고 격이 높지요. 오히려 중요한 것은 이 부분입니다. 여기 배를 그렸는데, 그 배를 내려다보이게 하지 않고 마치 물속에서 올려다 본 것처럼 그렸다는 점입니다. 이게 아주 기막힌 점이에요. 노인이 하염없이 꽃나무 언덕을 바라보고 있다, 화가

역시 그 노인의 마음에 완전히 공감하고 있다는 감정이입의 상태를 보여 주기 위해서 물 아래에서 위로 치켜 본 듯하게 그렸습니다. 정말 멋집니다.

이 화면은 참고로 보여 드리는 것인데, 여러분 이런 병풍은 굉장히 귀합니다.[그림 45] 유의해서 보십시오. 흔히 집에 갖고 계신 병풍은 각 폭의 옆 띠가 넓죠? 일본식입니다. 지금 보고 계신 것이 원래 우리 조선식 병풍틀입니다. 전통 병풍은 좌우 경계의 띠가 2센티미터 정도로 아주 좁은데 그 가장자리에는 또 자줏빛과 흰빛으로 된 1밀리미터 정도 굵기의 가는 색띠를 둘렀습니다. 그리고 폭마다 아래쪽에 귀여운 발이 두 개씩 달려 있어요! 일본 병풍은 그 뒤에 사무라이가 칼을 들고 숨어 있어도 알 수가 없죠? 하지만 우리나라 병풍은 그 뒤에 놓인 물건이 다 비쳐 보입니다. 이런 병풍을 어디선가 보셨다면 설령 그림이 다쳐 찢어지고 틀만 남았다 해도 그냥 버리시면 안돼요. 표구 그 자체가 100년이 넘은 문화재입니다. 옛날 옷이 훌륭한 문화재가 되듯이 말이지요. 그런데 보십시오. 아까 제가 옛 그림은 우상에서 좌하로 그린다고 했는데 이건 거꾸로 되어 있지요? 좌상에서 우하로 가는 사선입니다. 제 얘기가 틀린 것일까요? 모든 원칙에는 반드시 예외라는 게 있습니다! 즉 병풍이라는 건 좌우 마주보고 이렇게 접히게 되어 있으니까, 서로 마주 보는 폭끼리 어울리게끔 왼쪽 폭의 구성은 사선을 반대로 그린 것입니다. 여기 버드나무가 있고 꾀꼬리가 있고, 지나가던 길손이 꾀꼬리 소리에 취해 문득 멈춰 섰습니다. 털벙거지 쓴 말구종에 짐꾼도 따르고 뒤에는 복잡한 배경이 얼비쳐 보입니다.

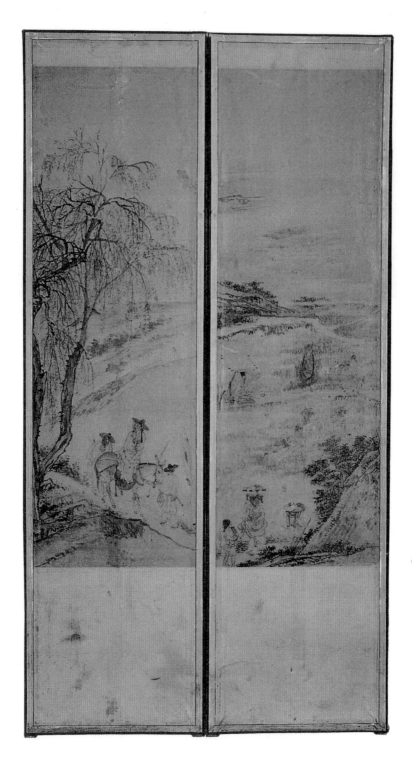

그림 45_
《행려풍속도병》병풍 중
〈마상청앵도馬上聽鶯圖〉와
〈수운엽출도水耘罐出圖〉
김홍도, 1795년,
종이에 수묵담채,
100.6×34.8cm,
국립중앙박물관 소장.

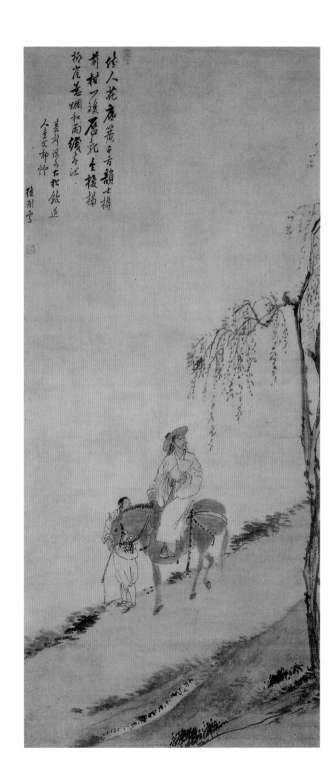

그림 46_〈마상청앵도〉
김홍도, 종이에 수묵담채,
117.2×52.2cm,
간송미술관 소장.

다음 그림과 앞 작품을 비교해 보십시오.^(그림 46) 둘 다 단원이 그린 것인데 5~6년 뒤에 김홍도는 이렇게 고쳐 그렸습니다. 소재는 앞 그림과 완전히 똑같죠. 둘 중에 어느 작품의 격이 더 높다고 생각하십니까?

아까 보신 〈주상관매도〉처럼 여백이 망망하니 넓은데, 이렇게 여백이 넓다는 것은 역시 화가가 나이가 많이 들어 원숙해졌다는 뜻이에요. 스포츠 같은 건 젊었을 때 반짝 쨍하다가도 나이가 들면 대개 코치나 할 수밖에 없지만, 음악가나 화가 같은 예술가는 늙으면 늙을수록 그 경지가 더 깊고 높아집니다. 보세요, 버드나무며 꾀꼬리를…… 아까는 복잡하게 그렸지요. 그렇죠? 단순한 이 그림에 비해 더 설명적이었지요? 하지만 이쪽이 훨씬 좋습니다. 여긴 일체 군더더기가 없습니다. 말구종과 짐꾼 대신 총각 말구종을 내세워 가뿐하게 채찍 하나만 들렸는데, 버드나무는 또 쭈욱 화면 가장자리로 밀어내서 잔가지 하나만 늘어뜨렸습니다. 꾀꼬리도 '여기 있소' 하고 운만 떼었죠. 강사: 오른쪽 아래 구석을 중심으로 위로 층층이 겹쳐진 사선들을 그려 보인다^(그림 47) 이렇게 하나, 둘, 셋, 비스듬한 사선들이 그림의 핵으로 중요하게 작용합니다. 그러니까 버드나무 잔가지도 덩달아 비스듬히 그렸는데, 여백 너머 위쪽의 화제를 보십시오. 화제 글씨가 이따금씩 커지고 진해졌는데, 그것이 옆의 행으로 서로 이어지면서 비스듬한 선을 긋고 있지요? 정말 경

그림 47_
〈마상청앵도〉의 구조

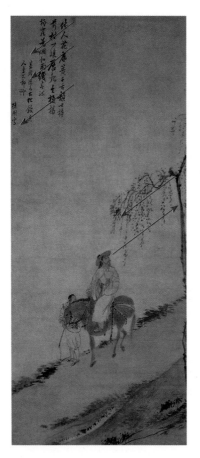

이롭습니다! 그림 구도의 핵심인 평행 사선의 흐름을 화제 글씨가 멀리서 메아리치듯 울리게끔 썼습니다. 저는 이 작품을 20년 넘게 보아 왔지만 화제 글씨가 이렇게 쓰여 있다는 사실을 발견한 건, 겨우 1년밖에 안 됐습니다. 한 해 전에, 이 단순한 그림을 어째서 걸작이라 할 수 있을까 하고 생각하면서, 뭔가 이유가 있겠지, 하고 찬찬히 들여다봤더니, 아니 글쎄, 멀리서 화제가 이렇게 메아리를 치고 있는 겁니다.

글씨 솜씨 자체는 어떻습니까?^(그림 48) 언뜻 보면 잘 쓴 글씨 같지 않죠? 그렇지만 공부를 많이 한 글씨입니다. 이 글씨가 왜 좀 거칠어 보이느냐 하면, 술을 좀 마시고 썼거든요! 제가 《단원 김홍도》 책을 내면서 2년 동안 오로지 단원만 공부했습니다. 그래서 이분의 글씨를 보면 대충 나이가 몇 살 무렵인지, 또 어떤 상태에서 쓰셨는지 등을 짐작할 수 있습니다. 이 글씨는 약간 술을 드시고 쓴 글씨입니다. 한시부터 읽지요. '가인화저황천설佳人花底簧千舌', '아름다운 여인이 꽃밭 아래서 천 가지 목소리로 생황을 부나……', 아름다운 꾀꼬리의 노랫소리를 묘사했죠. '운사준전감일쌍韻士樽前柑一雙', '시 짓는 점잖은 선비가 술상 앞에 귤 한 쌍을 올려놓았나?', 이건 황금빛으로 빛나는 꾀꼬리의 어여쁜 모양새입니다. 주황빛 귤은 임금님이나 드시던 귀한 과일입니다. '술상'을 말하는 것이, 벌써 누룩 냄새가 슬슬 풍기

그림 48_〈마상청앵도〉의
제시 글씨 세부

지 않습니까? '역란금사양류애歷亂金梭楊柳崖', '어지럽다, 금빛 북이 수양버들 가지 늘어진 강기슭에 오르락내리락 하니'. 이 북은 악기가 아니라 옛날 어머니들이 베틀에서 비단 짤 때, 걸어 놓은 실 좌우로 던지면서 깁을 짜던 북입니다. 이번엔 꾀꼬리의 움직임을 그렸군요. 저 꾀꼬리가 오르내리는 움직임이 비단 깁을 잣는 북 같다는 겁니다. 그리고 마지막 구절이 참 좋습니다. '야연화우직춘강惹烟和雨織春江'이라! '뽀얗게 보슬비가 내려 봄 강에 비단을 짜는 것이냐' 그러니 이게 무슨 말입니까? 뒤집어 말하면, 바로 그림 속에 보이는 저 텅 빈 여백은 지금 봄비가 내리고 있다는 정황을 말해 주는 겁니다. 그래서 그만 뒤쪽 배경이 흐려져 없어진 거죠! 시와 그림이 완전히 일치합니다! 단원 자신이 지은 시라고 생각됩니다.

"붓은 끊어져도 뜻은 이어진다"

그리고 구성도 절묘합니다. 그림을 볼 때 우리 눈은 화면의 중간에 닿습니다. 그런데 바로 그 아래서 선비가 고개를 쳐들고 있으니까 그림을 감상하려다 보면 그만 보는 이의 눈과 선비의 시선이 딱 하고 서로 마주칩니다. 그린 건 간단해도 작품 구상에 대한 생각이 아주 깊죠. 자, 선비를 보십시오. ^(그림 49) 기품 있게 고개를 쳐들고 꾀꼬리 소리에 넋이 빠져 바라봅니다. 봄비에 속옷 젖는 줄 모르고 말입니다! 옷을 그린 윤곽선을 보면 가늘고 메마른 칼칼한 붓질로 이따금씩 각을 주며 그려서, 그 집 안주인이 얼마나 다림질을 곱게 해 내보냈는지를 알 수 있는데, 이 선비가 너무 정이 많은 양반이라서 봄비에 속옷 젖는 줄 몰라요. 그리고 버드나무 잎새만 보이고 실가지

그림 49_〈마상청앵도〉의 인물 세부

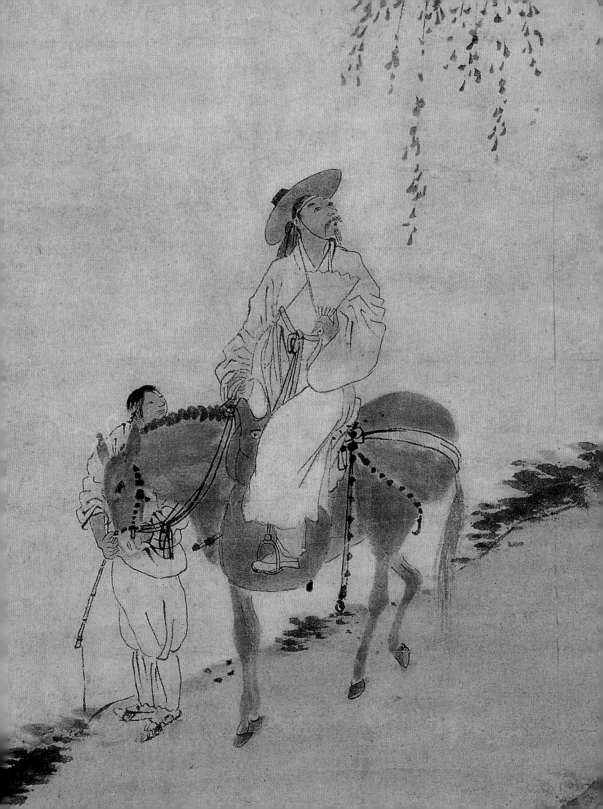

그림 50_〈마상청앵도〉의
꾀꼬리 세부

가 없죠? 그 많은 잔가지가 다 어디로 갔을까요? 누가 이걸 제대로 그린다고 버드나무 실가지 선을 선비의 코앞에다 쭉쭉 그려 넣는다면 어떻게 되겠습니까? 그림 맛이 뚝 떨어집니다! 선비의 봄꿈이 완전히 깨져 버리고 마는 거죠. 버들잎 긴 것을 누가 모릅니까? 하지만 화가는 이파리를 마치 꽃비가 내리듯 툭툭 쳐내고 말았습니다. 이런 경지를 옛 분들은 뭐라고 했느냐 하면 '필단의연筆斷意連'이라, 즉 '붓은 끊어져도 뜻은 이어진다'고 얘기했습니다. 또 말 그림엔 아예 윤곽선이 없죠? 윤곽선을 따로 그리면 그만큼 그림은 복잡하고 거추장스러워집니다. 몰골沒骨, 즉 윤곽선 없이 단번에 그리는 화법으로 척척 그렸습니다. 그러니까 선비가 도드라져 보이죠? 그리고 이 꾀꼬리를 보십시오.(그림 50) 이게 도대체 꾀꼬리입니까? 아니면 병아리입니까? 정말 엉터리지요? 나무 둥치를 그린 선을 보아도 술기운이 흥건하게 흐르는 것 같지 않습니까? 이 작품은 분명히 술 꽤나 마시고 그린 그림입니다! 그러나 오히려 그렇기 때문에 그림의 요점이 잘 드러나 보입니다. 아주 직정적直情的이지요! 시적詩的입니다! 세세하게 그리진 않았지만 S 자로 능청거리는 저 버들가지 굽은 선의 형태에서 봄날의 무르녹은 정취를 느낄 수 있습니다.

이 작품엔 또 한 가지 흥미로운 점이 있습니다. 이 선비와 동자를

보세요. 우리 조상들은 인물을 그릴 적에 항상 우리 자신을 기준으로 했기 때문에, 점잖고 공부 많이 한 학자들은 상체가 길고 다리를 짧게 그렸지만, 거꾸로 말구종 같은 아랫사람은 머리는 작고 다리는 길게 그렸습니다. 요즘 청소년들은 롱다리, 숏다리 하며 안쓰러운 얘기를 하고, 자신의 짧은 다리를 유독 창피해 하곤 합니다만, 예전엔 하인을 그릴 때에나 다리를 길게 그렸습니다. 여기저기 뛰어다니며 일하기 좋으라고…… 그리고 상체가 길어야 장자長者의 풍風이 있다고 생각했지요. 예전엔 모든 가치의 중심이 우리 자신에게 있었습니다. 지금은 남의 나라 문화에 떠밀려 다니기 때문에, 요즘 TV를 보면 온통 서양식 얼굴들만 판을 칩니다. 옛 분들이 요즘 서양식 미녀를 보았다면 예쁘다고 했을까요? 춘향이는 하나도 없고 향단이뿐이라고 했을 겁니다. 우스갯소리 좀 할까요? 전통 관상법에서 서양 사람처럼 쑥 들어간 눈은 음험한 상이라 합니다. 뾰족한 코는 팔자가 드센 상이죠. 그리고 줄리아 로버츠처럼 귀밑까지 닿는 큰 입을 보면 그만 깜짝 놀라서 '저 애, 곳간을 다 들어먹겠다'고 했을 겁니다. 예전엔 쌍꺼풀도 도화살桃花煞, 즉 화냥기가 있어 보인다고 했어요. 사실 미모가 가장 중요한 것은 아니지요. 《마의상서麻衣相書》라는 관상 책에 '얼굴 좋은 것은 몸 좋은 것만 못하고, 몸 좋은 것은 마음 좋은 것만 못하다'는 말이 있었습니다. 나중에 보시겠지만 정조 때 영의정 채제공* 같은 분은 사팔뜨기였습니다. 그러나 모든 사람들이 우러러보았지요.

이 호랑이 그림 좀 보십시오. ^(그림 51) 좀 전까지 보신 그림은 사실 그

채제공蔡濟恭
조선 후기의 문신. 영조의 특명으로 예문관 사관이 되어 정통 관료로 성장했고, 1793년에 영의정에 올랐으나 그 후로는 주로 수원성 축성을 담당했다. 정조의 신임을 받아 탕평책을 추진한 핵심 인물이었다. 주요 문집으로《번암집樊巖集》이 있다.

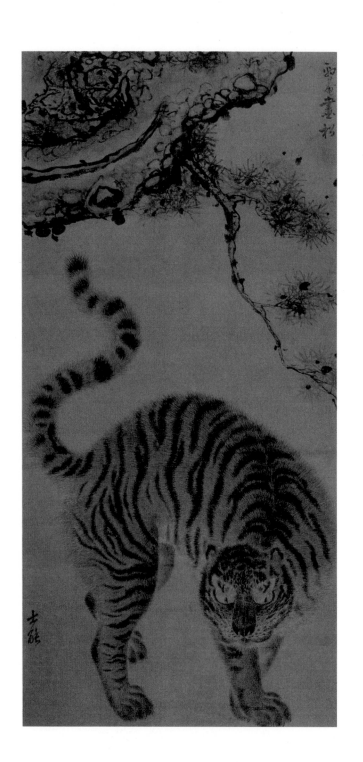

그림 51_
〈송하맹호도松下猛虎圖〉
김홍도, 비단에 채색,
90.4×43.8cm,
삼성미술관 리움 소장.

림에 대한 안목이 꽤 높아진 후에나 감상할 수 있는 그림이었습니다만, 이 그림은 누가 봐도 정말 엄청나게 잘 그렸다는 것을 한눈에 알 수 있죠. 정말 잘 그리지 않았습니까? 단언하지만 전 세계에서 가장 훌륭한 호랑이 그림이 분명합니다! 국보 지정은 되어 있지 않지만…… 이 작품은 당연히 국보급인데, 그것도 그냥 국보급이 아니라 이를테면 초국보급 작품입니다. 이게 사실은 1미터도 안 되는 작은 그림이거든요. 그런데도 보는 이를 압도하는 기세가 화폭에 충만합니다. 이런 동물 그림이나 화조화花鳥畵 같은 그림을 보실 때는 그려진 형태, 즉 호랑이며 소나무 등을 보기 전에, 우선 여백부터 살펴보세요. 다리 좌우의 여백이 오른편에서 왼편으로 하나 둘 셋 하고 점차 커지죠?^(그림 52) 소나무 잔가지의 여백도 아래서 위쪽으로 또 하나 둘 셋 커집니다. 굵고 긴 꼬리로 나누어진 여백 또한 엇비슷한 크기로 하나 둘, 그렇게 해서 모두 여덟 개의 균형 잡힌 여백이 화폭 바깥쪽에 딱 포진을 하고, 육중한 호랑이 몸통 위에는 또 그만큼 크고 시원스럽게 터진 여백이 한가운데 떡 하니 자리 잡았습니다. 호랑이는 어슬렁거리다가 느닷없이 쓰윽 하고 머리를 내리깔았는데 그 굽어진 허리의 정점이 그림의 정중앙을 꽉 누릅니다. 화폭이 호랑이로 가득 찼지요? 구성이 기가 막힙니다. 절로 위엄

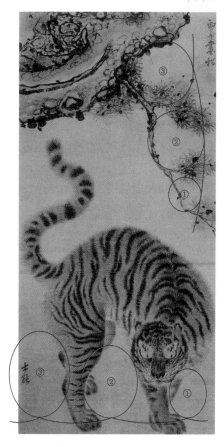

그림 52_
〈송하맹호도〉의
여백 구조

이 넘칩니다.

세계 최고의 호랑이 그림

이 작품이 세계 최고의 호랑이 그림이라는 제 말은 절대 과장이 아닙니다. 왜냐? 첫째는 조선 호랑이 자체가 지구상에서 가장 크고 아름다운 동물 가운데 하나이기 때문입니다. 벵갈 호랑이 같은 열대 호랑이도 있지만, 열대 범은 조선 범보다 애초 체구도 작고, 더운 지방에 사는 탓에 귀가 큽니다. 체열을 방출해야 하니까요. 그래서 새끼 범처럼 멍청해 보이죠. 터럭도 촘촘하지 않고 성글면서 짧습니다. 문양이 우리 조선 범만큼 아름다울 턱이 없지요! 우리나라 범은 추운 한대 지방에서 오래 적응하면서 살아왔기 때문에 크기도 가장 클 뿐만 아니라, 그 문양의 아름다움이 어디에도 비할 데가 없습니다. 둘째, 생태 면에서 보면 우리나라는 과거 호랑이가 지천으로 많았던 나라입니다. 정조 때도 지금 남태령고개 같은 곳은 밤에 범이 무서워서 넘을 수 없었다는 기록이 남아 있습니다. 이화여대 앞 아현고개도 마찬가지고요. 또 우리 야담 속에서 주인공으로 가장 많이 등장하는 동물도 단연 호랑이였습니다. 더구나 우리 건국 신화를 보십시오. 호랑이는 단군 할아버지와 함께 등장하는 친구가 아니라, 바로 단군 어머니인 웅녀熊女와 동창이었습니다! 청중 크게 웃음 아름다운 호랑이가 그토록 많았고 또 역사적·문화적 연원까지 깊다 보니, 조선 사람이 전 세계에서 가장 아름다운 호랑이 그림을 그릴 수밖에 없는 조건은 다 갖추어진 셈입니다.

어떻게 생겼나 찬찬히 보십시오. ^{그림 53} 조선 범의 특징은 조선 사

그림 53_
〈송하맹호도〉의
호랑이 세부

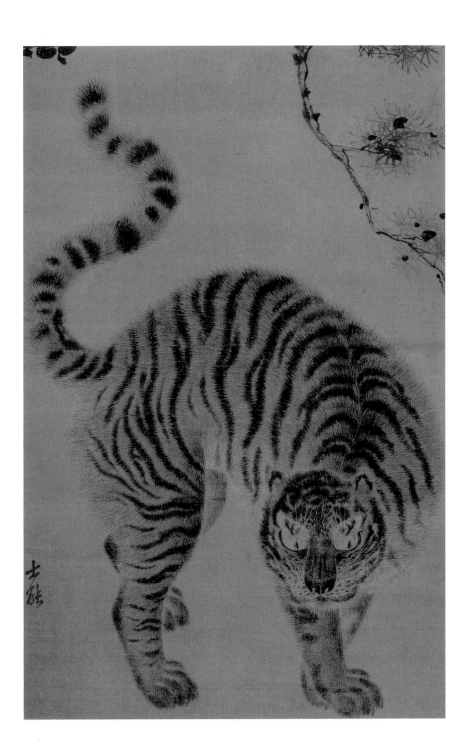

람을 꼭 빼 닮았다는 것인데 아까 본 〈마상청앵도〉의 정 많은 선비처럼 허리가 길고 다리는 짧습니다. 한국인이 세계적으로 팔다리가 가장 짧다는 것, 바꿔 말하면 동체가 가장 큰 편에 속하는 체형을 가졌다는 사실을 아십니까? 우리 조상들은 수만 년 동안 추운 시베리아 산악지대를 거쳐 이동했기 때문에 팔다리가 길었던 사람들은 적응하지 못하고 빨리 죽었습니다. 체열을 많이 빼앗긴 때문이지요. 그들은 격리되었을 때 생존 가능성이 적었습니다. 그리고 수염이 많지 않은 것도 이유가 있습니다. 서양 사람처럼 턱수염이 많으면 겉보기엔 따뜻할 것 같지만, 그게 아니라 거꾸로 콧김이 나와서, 이게 수염에 엉겨붙으면 생명이 위태롭습니다. 한국 사람은 터럭이 적고 다리는 짧아요. 눈이 작은 것도 같은 극한지極寒地 환경에 적응한 데서 나온 겁니다. 조선 범은 귀가 다부지게 작아 당찬 느낌을 주며 꼬리가 아주 굵고 길어서 천지를 휘두를 듯한 기개가 있습니다. 그리고 발이 소담스럽게 크지요. 이렇게 육중하면서도 동시에 민첩하고 유연해 보이는데 그 얼굴은 위엄이 도도하다는 느낌이지, 겉으로만 으르렁거리며 무섭게 보이는 여느 호랑이 그림과는 완연히 다릅니다. 우리 주변에서 흔히 보는 호랑이 그림들은 뾰족한 바위 위에서 달빛을 받으며 어흥, 하고 입을 벌려 주홍빛 혓바닥과 날카로운 이빨들을 내보이는 그림이 많은데, 그건 일본식 그림입니다. 우리 식 그림이 아니에요!

일본 열도에는 호랑이가 없었습니다. 대신 원숭이가 많이 자생하지요. 그래서 일본 사람들은 호랑이란 그저 굉장히 무서운 짐승이라는 정도로 그 인식이 옅고 천박했지만, 호랑이와 수만 년을 함께

살아왔던 우리 조상들은 호랑이에 대한 상념이 아주 깊었습니다. 그래서 표정을 이렇게 의젓하게 그렸지요! 마치 허랑방탕한 못난 자식을 혼쭐내는 엄한 아버지 같은 느낌입니다. 아니면 박지원● 선생의 《호질虎叱》에 나오는, 썩어빠진 선비에게 호통을 치는 위엄 있는 호랑이라고나 할까요? 여러분, 우리나라 호랑이가 어떻게 멸종되었는지 아십니까? 그냥 없어진 게 아닙니다! 일본 사람들이 조직적으로 장기간 계획을 세워 멸종시킨 것입니다. 한 땅에서 어울려 사는 생명체는 서로가 닮게 마련입니다. 그래서 조선총독부에서는 조선 사람의 혼이 조선 호랑이와 닮았다고 생각해서, 아예 그 뿌리를 송두리째 뽑으려 했던 것입니다. 일본인들은 1914년부터 1917년까지 대대적으로 포수를 동원해서 조선 범을 마지막 한 마리까지 끝내 잡아 죽여 멸종시켰습니다. 1917년 경주에서 포획된 호랑이가 마지막이었다고 전하는데 정말 비극적인 일입니다. 하지만 겨레의 혼을 상징하는 이 아름다운 동물이 아직도 남한 내에 살아 있다고 주장하는 학자도 있습니다. 임순남 씨라는 야생 호랑이 전문가가 계신데, 그분 말씀이 그나마 몇 마리 안 되는 호랑이조차 휴전선 때문에 가로막혀, 제 식구끼리 번식을 할 수밖에 없어서 곧 대가 끊길 것이라고 합니다. 그래서 그분은 하루 속히 휴전선 철책을 단 100미터라도 걷어 내야 한다고 주장하고 있습니다. 남북 이산된 것은 사람뿐만이 아닙니다.

은밀한 생태까지 남김없이 표현
각설하고, 그런데 이 호랑이 그림을 어떻게 그렸을까요?[그림 54] 자

박지원朴趾源
조선 후기의 실학자·소설가. 청나라의 문물을 배워야 한다는 북학파北學派의 영수로 이용후생利用厚生의 실학을 강조했으며, 특히 여러 편의 한문 소설을 통해 당시 양반 계층의 타락상을 고발하고 근대 사회를 예견하는 새로운 인간상을 만들어 냈다. 저서로는 《열하일기熱河日記》, 《연암집燕巖集》, 《허생전許生傳》 등이 있다.

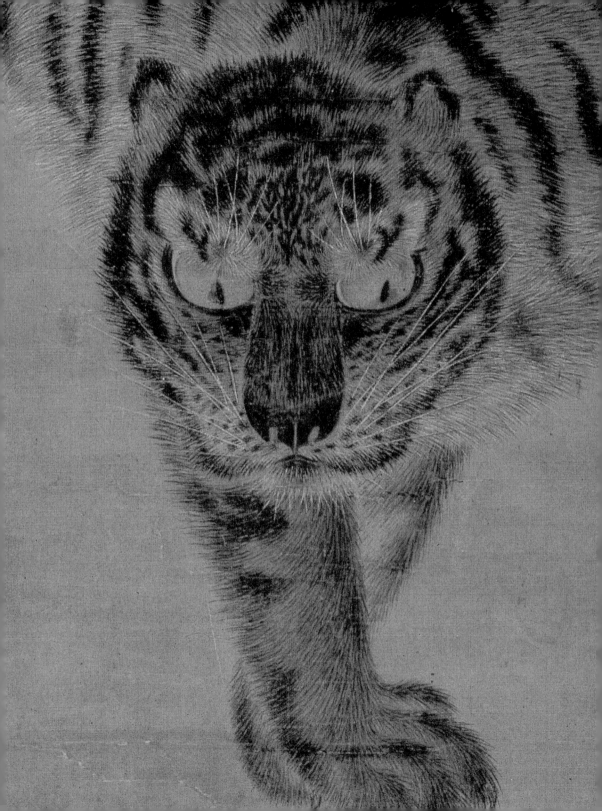

세히 보십시오! 청중 "와" 하고 크게 감탄하는 소리 정말 대단하지요? 제가 15 센티미터도 안 되는, 호랑이 머리 부분만을 확대했는데 이렇게 실바늘 같은 선을 수천 번이나 반복해서 그렸습니다. 이건 숫제 집에서 쓰는 반짇고리 속의 제일 가는 바늘보다도 더 가는 획입니다. 이런 그림을 그려 낼 수 있는 화가는 지금 우리 세상에 없습니다. 웬만한 화가는 저 다리 한 짝만 그려 보라고 해도 혀를 내두를 것입니다. 이런 묘사력은 뭐랄까, 그림 그리기 이전에 정신 수양의 문제 같은 것이 전제되어 있어야 가능합니다. 이렇듯 섬세한 필획을, 검정, 갈색, 연갈색, 그리고 배 쪽의 백설처럼 흰 터럭까지 수천 번 반복해서 그렸지만 전혀 파탄이 없습니다. 파탄이 없을 뿐만 아니라 묵직한 무게는 무게대로, 문양은 문양대로, 그리고 생명체 특유의 유연한 느낌까지 다 살아 있습니다. 흔히 "한국 사람은 일하는 게 대충대충이야" 하는 얘기, 어려서부터 많이 들으셨죠?

이렇듯 섬세하기 그지없는 그림을 그리고 감상했던 사람들이 대충대충이었습니까? 일찍이 우리 조상들은 2000여 년 전에 이런 잔줄무늬청동거울을 만들었습니다. ^(그림 55) 직경 21.2센티미터의 원 속에 0.3밀리미터짜리 가는 선을 자그마치 1만 3,300개나 직선과 동심원으로 그려 넣었습니다! 이것은 오늘날 일급 제도사가 20일 동안 꼬박 작업해야 완성할 수 있는 정밀한 디자인이라고 합니다. 이른바 조선 사람의 '엽전 의식'은 순전히 일제가 날조한 것입니다. 사실은 전혀 다릅니다! 어떤 사람들은 말합니다. ^(그림 56) 약간 일그러진 조선 백자 달항아리 같은 작품을 보면서 '도자기가 구수하니 큰 맛이 있어 참 아름답기는 하지만, 냉정하게 말하자면 기술적으로는 좀 문제

그림 54_
《송하맹호도》의
호랑이 머리 세부

그림 55_
청동잔무늬거울 부분
기원전 4세기,
직경 21.2cm, 숭실대학교
한국기독교박물관 소장.

그림 56_백자 달항아리
18세기, 높이 40.7·
입지름 20.3·밑지름 16.2cm,
국립중앙박물관 소장.

가 있다.……' 여러분, 모자라는 기술로 이 맏며느리처럼 덕스러워 보이는 자기를 빚어 낼 수 있습니까?

조선은 성리학 국가였고 성리학에서 가장 소중히 여겼던 것은 백성입니다. '임금은 백성을 하늘로 알고(王以民爲天) 백성은 먹는 것을 하늘로 안다(民以食爲天)'는 옛 글귀가 있습니다. 그래서 조선에서는 사치를 삼가고, 목가구며 그릇이며 무엇이든 가능한 한 조촐하게 만들고 검소하게 생활한다는 정신이 나라를 이끌어 가는 첫째가는 국시國是였습니다. 선비들이 도공들의 도자기를 받아들고, 왜 섬세하고 화려하게 만들지 않고 이렇게 어수룩하게 만들어 왔냐고 화를 내며 내던져 버렸다면, 우리도 아마 중국이나 일본 자기처럼 장식이 많은 '야한' 도자기를 생산했겠지요. 하지만 도자기는 실용 기물일 뿐입니다. '화려한 도자기'라는 것은 조선에서는 어불성설이었습니다. 그래서 일체 문양이 없는 순백자純白磁를 만들거나, 문양을 쓰더라도 푸른빛만 약간 쓴 청화백자靑華白磁를 만들었지요. 하지만 엄밀하게 작업해야 할 때는 이 호랑이 그림 그리듯이 했습니다. 요즘 TV에도 많이 나와서 아시겠지만, 수원에 화성이라는 신도시를 만들 때 작성한 보고서였던 《화성성역의궤華城城役儀軌》 같은 것을 보십시오. 아

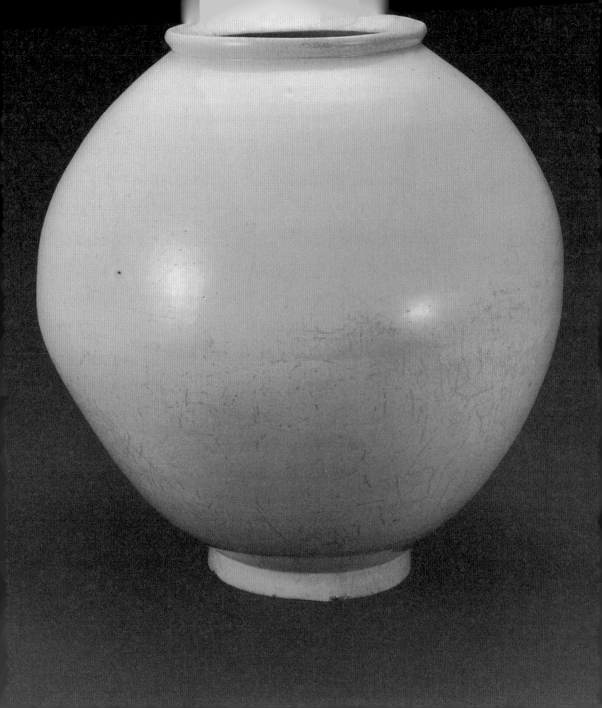

주 소소한 내용, 심지어 큰 못은 몇 개, 중간 못, 작은 못은 몇 개를 썼고, 그것이 근수로는 몇 근이었고 그 값은 얼마였다는 것까지 다 적혀 있었습니다. 또 막일꾼도 반나절 일한 사람들의 이름까지 하나하나 다 적었는데, 급여로는 얼마를 주었다 하는 세부까지 정확히 기록되어 있습니다. 제가 알기로는 우리나라 정부 수립 이후로 그렇게 정확한 공사 보고서는 나온 적이 없는 것으로 알고 있습니다. 백자 같은 것은 실용 기물이었기 때문에 사용해 불편함만 없고 넉넉한 아름다움이 있으면, "그래, 애썼다" 하고 선비들이 너그럽게 받아들였던 것입니다.

　바로 성리학적인 민본주의民本主義가 그 바탕에 깔려 있었던 것이지요. 그럼 호랑이를 왜 이렇듯 정성스럽게 그렸을까요? 호랑이는 《주역》에 의하면 '큰사람', 즉 대인大人을 뜻합니다. 온 세상을 진정 아름답게 변화시킬 큰 덕을 펼칠 사람을 상징하는 그림인 까닭에 이토록 아주 정중하고 치밀하게 그린 것입니다. 여기 소나무에 이상한 게 보입니다. ^(그림 57) 이게 도대체 뭘까? 제가 늘 이게 궁금해서 야생 호랑이 연구가인 임순남 씨 자택을 찾아가 물었습니다. "아니, 이게 도대체 뭡니까? 어떤 화가가 바보 같이 가는 잔가지를 큰 둥치 한가운데다 평행하게 그릴 리도 없고, 솔잎도 달려 있지 않으니 말이지요?", 했더니 "이런 것까지 다 가르쳐 주면 안 되는데", 그러면서 가르쳐 주셨습니다. 사실 애초에 제가 맨 처음 이 호랑이 그림을 보이면서 물었던 건, "이놈이 암놈입니까, 수놈입니까?" 였지요. 그랬더니, "그건 아래가 보이지 않아서 알 수 없지요" 하더군요. 청중 웃음 그 대신 나이는 알 수 있다고 하면서, 한 네 살 전후라고 합니다. 호랑

그림 57_
〈송하맹호도〉의
소나무 세부

오주석의
한국의 美 특강

그림 58 《송하맹호도》의
낙관 세부 1

강세황姜世晃

조선 후기의 문인·화가·평론가.
시·서·화의 삼절로 불린, 식견
과 안목이 뛰어난 사대부 화가였
다. 그림 제작과 화평畵評 활동
을 주로 하였고, 한국적인 남종
문인화풍을 정착시키는 데 공헌
하였다. 진경산수화를 발전시켰
고, 풍속화·인물화를 유행시켰
으며, 새로운 서양화법을 수용하
는 데도 기여하였다. 주요 작품
으로는 《첨재화보添齋畵譜》, 《벽
오청서도碧梧淸暑圖》, 《표현연화
첩豹玄聯畵帖》 등이 있다.

이는 다섯 살에 어른이 되는데 세 살까지는 엄마랑 살면
서 사냥을 배웁니다. 세 살에서 다섯 살까지는 대개 자기
혼자서 영역을 개척하는데, 아직 서툴러 어렵사리 사냥
에 성공해서 배부르게 먹고 나면, 아주 기분이 좋아져 가
지고 나무줄기에다가 발톱을 세워서 이렇게 북북, 긁어
내린다고 그래요. "여기는 내 땅이니까 얼씬하지 말라"
는 영역 표시인 셈이죠. 바로 그때 긁어 내린 자국이 아
물어서 생긴 흔적이라고 그래요. 그런데 이 호랑이가 참
영물이거든요! 아무 나무에나 긁는 것이 아닙니다. 꼭 우
리 토종, 이파리 두 개 달린 적송赤松을 골라 긁는다는군
요. 이 아래 검은 점이 여기저기 후드둑 떨어진 것이 보
이는데 바로 적송 껍질이라고 합니다. 정말 대단하죠?
호랑이를 기막히게 그렸을 뿐만 아니라 그 은밀한 생태
까지도 남김없이 표현하였습니다.

낙관 글씨를 보십시오.(그림 58) '사능士能'이라…… 김홍
도의 자字인데 젊었을 때 글씨라서 패기가 만만하죠. 아까 《주상관
매도》의 글씨는 동글동글하니 마치 학교에서 유명한 호랑이선생님
이 퍽 늙으신 뒤에 유해지신 느낌과 같았는데, 이건 직선으로 빠르
고 패기만만하게 썼습니다. 그리고 오른편 어깨가 들려 있지요? 아
마도 '40 전후의 글씨'라고 생각됩니다. 화폭 오른쪽 위에는 또 '표
암화송豹菴畵松'이라고 적혀 있습니다.(그림 59) "소나무를 그리신 분은
표암 선생님이라"는 뜻입니다. 표암은 김홍도의 스승인 강세황姜世
晃●을 말하는데, 글씨를 찬찬히 뜯어보니까 위쪽 두 글자는 아래 글

씨와 다르죠? 아래 두 글자는 '사능'이란 글씨와 먹색이며 필치까지도 똑같은데, 유독 표암豹菴이란 두 글자만 달라요. 글씨가 흐릿할 뿐더러 애초 잘 못 쓴, 엉터리 글씨입니다. 좀 더 자세히 들여다보니까 바탕 비단도 좀 긁힌 것 같아요. 아마 원래 아래에 쓰여 있던 다른 글씨를 지우고 새 글씨를 쓰려고 무리하게 바탕을 긁어 낸 듯합니다. 그렇게 힘을 주다가 비단이 이렇게 쭉 찢어진 흔적도 보이지요? 그러니까 이건 어떤 고약한 인물이 이 작품을, 선생님하고 제자가 합작으로 만들었다고 조작을 하면 그림 값이 높아질 것 같으니까, 장난을 친 거예요! 원래는 다른 사람이 그렸다고 적혀 있었을 텐데 말이지요. 이런 짓을 누가 했는가 하면 강사: 화면 오른편의 무늬비단을 가리켜 보임 바로 요 옆에 이렇게 표구한 사람이라고 생각됩니다.

"아 이건, 조선 사람이 기모노를 입은 꼴이구나!"

이 작품을 박물관에 가서 표구째 실물을 보시면 이렇게 우스워 보입니다.^(그림 60) 제가 조금 전에 아마도 전 세계에서 가장 훌륭한 호랑이 그림이라고 했던 그 기막힌 걸작이 직접 보면 이렇게 쩨쩨해 보입니다! 어떻습니까? TV 안에 있는 호랑이거나 아니면 동물원 철창에 갇힌 범처럼 힘없어 보이죠. 그림은 조선 그림인데 표구가 일본식이기 때문입니다. 조선은 선비의

그림 59_
〈송하맹호도〉의 낙관 세부 2

그림 60_
표구를 포함한
〈송하맹호도〉 전체 모습

나라, 일본은 사무라이 나라입니다. 서양도 크게 보면 나이트knight, 즉 무사들의 나라입니다. 무사들의 문화라는 것은 화려하고 표현적인 것을 좋아하고 직정적直情的이며 좀 더 심한 경우 관능적이기까지 합니다. 일본 그림에는 금가루 은가루 뿌리고 색을 오만 가지 원색으로 야하게 쓰고 한 것, 익히 보셨지요? 반면에 선비들이란 본래 은은하고 점잖은 것을 좋아합니다. 따라서 표구를 할 때도 우리나라에선 비단에 이렇게 무늬가 요란한 것을 쓰지 않고 그저 단색으로 옅은 옥색 바탕을 위아래에 민패로 깔고 말아요. 그랬던 것을 이렇게 그림 바깥쪽에 온통 정신 사납게 금빛 국화무늬며 구름 문양 등을 가득 둘러놓았으니, 그만 그림이 꼭 갇혀 가지고 기를 펴지 못하고 전혀 좋아 보이지 않습니다. 이건 이를테면 조선 사람이 기모노를 입고 있는 꼴이라서, 아무 생각 없이 그냥 보면 그림이 하나도 좋아 보이지 않을뿐더러, 마치 개 꼬리가 개를 흔들 듯이 작품보다 표구에 더 신경이 쓰입니다.

여러분, 국립중앙박물관이나 호암미술관이나 옛 그림을 전시한 곳에 가 보시면 우리 옛 그림은 거의 70퍼센트 정도가 다 이런 일본식으로 표구되어 있습니다. 일제강점기를 지나면서 그렇게 바뀌어 버린 것이죠. 그러니까 넋을 놓고 그냥 보면 그림이 전혀 좋아 보이지 않습니다. 바깥 표구가 더 화려하니까요. 그럼, 왜 이걸 조선식으로 고치지 않느냐? 틀림없이 어느 분인가 물어보실 터라 아예 지금 말씀드립니다. 고칠 수가 없어요! 옛날 그림들, 200년, 300년씩 된 오래된 물건이라 재질이 아주 연약하거든요. 비단인 경우 특히 바실바실합니다. 그런데 표구를 한 번 할 때마다 그림은 상하게 되

전형필全鎣弼

교육자·문화재 수집가. 일제강
점기에 민족 문화재를 수집하
는 데 힘쓰는 한편, 한남서림翰
南書林을 경영하며 문화재가 일
본인에게 넘어가는 것을 막았
다. 수집한 문화재는 개인 박물
관인 보화각葆華閣(지금의 간송
미술관)에 보존했다. 1954년 문
화재 보존 위원이 되고, 1956년
교육 공로자로 표창을 받았다.

김은호金殷鎬

구한말 최후의 어진화가御眞畵
家를 지낸 화가. 일본에서 미술
공부를 하고, 일본 군국주의에
동조하는 내용을 그리는 등 친
일 활동을 했다. 광복 후에는 국
전 추천 작가, 국전 심사위원을
맡았다. 주로 인물을 다루었고,
전통 화법에 일본 사생주의와
양화풍의 화법을 흡수했다. 주
요 작품으로는 〈미인승무도美人
僧舞圖〉, 〈간성看星〉 등이 있다.

그림 61_〈호랑이〉
김은호(1892~1979).
1930년대, 비단에 채색,
54.0×70.0cm,
개인 소장.

어 있습니다. 표구하는 것 보셨습니까? 물속에도 넣고 큰 붓으로 그
림 뒤쪽을 마구 때리고 밀고 해야 합니다. 그런데다가 일본 사람들
의 표구 실력 자체는 참 좋습니다. 기술 수준이 놀랍지요. 그래서
훌륭한 표구 값은 그림 값에 버금가는 경우도 있습니다. 예를 들어
간송미술관 설립자이신 전형필● 선생님 같은 분은 큰 기와집 두 채
를 팔아서 걸작 그림을 하나 샀는데, 다시 큰 기와집 한 채 값을 더
들여 그 그림 표구를 한 일도 있습니다. 최고급 기술자한테 맡길 경
우 그렇게 비싼 거죠. 그러니까 이 표구가 보존하기는 참 좋은데 감
상에만 불편한 겁니다. 그러니 여러분, 이런 곤란한 점을 익히 아셨
으면 박물관 가서 이런 그림을 보실 때, '아! 이건 조선 사람이 기모
노를 입고 있구나, 바깥옷은 떼어 놓고 그림만 보지 않으면 아마 그
림 감상이 잘 안 될 것이다' 이런 생각을 꼭 하셔야 됩니다. 울며 겨
자 먹기로 이런 그림을 그대로 소장하고 있는 박물관의 고충을 이
해해 주십시오.

이 작품은 일제 때 그려진 그림인데, 보세요.^(그림 61) 지금 우리가 이
어받고 있는 문화가 어떤 건지 보여 줍니다. 지금 미술대학 교수로
있는 화가들의 선생님의 선생님뻘 되는 김은호● 화백이란 분이 그린
건데, 당시 나라 안 최고의 화가로 유명했습니다. 그런데 호랑이가
어떻습니까? 언뜻 보기에는 잘 그린 듯하지만 찬찬히 뜯어보니, 귀
엽게 생겼죠? 이건 호랑이가 아니라 고양이입니다. 또 귀는 지나치
게 커서 멍청해 보이고 꼬랑지는 가늘어서 아주 쩨쩨합니다. 그리고
앞다리가 이게 뭡니까? 송아지의 목을 일격에 꺾어 버린다는 호랑이

앞다리 살이 너무나 투실투실해서 아예 다이어트를 해야 될 지경입니다. 청중 웃음 몸의 줄무늬를 그린 것도 해부학적 정확성은 없이 고만고만하게 반복해서 대충 시늉만 했죠. 흰색으로 성글게 친 터럭 묘사도 마찬가지입니다. 언뜻 겉보기에는 잘 그린 듯하지만 아까 보았던 단원의 호랑이 그림과 꼼꼼히 비교해 보면 그야말로 200년 전 정조 시대의 문화 수준과는 현격한 차이가 있습니다. 바로 분위기만 그럴 듯하게 살려 내는 일본식의 화풍畵風이 끼친 악영향입니다. 겉으로만

그럴듯하게 다듬어 냈을 뿐입니다. 지금 우리가 먹고살 만은 하지만 문화며 예술은 이렇게 타락한 양상을 이어받고 있는 형편입니다.

민화와 고구려 무용총 벽화의 산세

우리 조상들은 하다못해 민화民畵를 그려도 이 정도는 그렸어요.^(그림 62) 민화라는 것은 일자무식인 환쟁이의 그림입니다. 그림을 제대로 배워본 적이 없는 환쟁이가 그렸으니, 해부학적으로는 물론 엉망진창입니다. 하지만 그 느낌이 아주 정답고, 줄무늬는 활기차게 굽이치며 반복적으로 그려졌습니다. 율동감 넘치고 활달한 느낌, 참 좋지요? 마치 고구려 무용총 벽화의 출렁이는 산세山勢 표현을 닮았습니다.^(그림 63) 참, 묘합니다! 개체 발생은 계통 발생을 모방한다는 말처럼, 우리 역사의 유년기인 고대古代 그림에 보이는 순수하고 발랄한 기운을, 저 혼자 배운 환쟁이들의 민화 속에서도 맛볼 수 있습니다. 그림을 감상하는 기준으로 벌써 1500년 전부터 전해오는 여섯 가지 원칙이 있는데, 그중에 가장 중요한 게 바로 기운생동氣韻生動입니다. 그림의 '기氣가 잘 조화되어 있어서 마치 살아 움직이는 것 같다'는 말인데, 어떻습니까? 이 민화와 앞서 본 김은호 화백의 작품을 비교해 보십시오.^(그림 61) 김은호의 그림은 이 민화에 절대 미치지 못합니다! 기운이 약하지요. 이 민화는 〈까치호랑이〉라고 해서 88올림픽 때 상징으로 썼던 마스코트의 원형인데, 여기서 호랑이는 산신령의 심부름꾼이고, 까치는 그 말씀을 전해 주는 전령이라고 합니다. 이를테면 "저 건너 마을에 아무개 효자가 있는데, 사정이 이렇게 딱하고 불쌍하니 산신령께서 이러저러하게 도와주

그림 62_〈까치호랑이〉
작가 미상, 종이에 채색,
86.7×53.4cm,
삼성미술관 리움 소장.

그림 63_〈수렵도〉
고구려 무용총舞踊塚 벽화,
5세기, 만주 집안集安 소재.

라고 하신다"고 말하니까, "어, 그러냐?" 하고 듣는 포즈를 하고 있
죠. 옛 사람들은 호랑이가 무섭기 때문에 호축삼재虎逐三災라고 해
서, 삼재를 쫓기 위해, 정초에 새 해가 뜨면 이런 호랑이 그림을 그
려 대문 위에 붙였습니다. 아래쪽엔 집주인 오래 살라고 영지靈芝까
지 그려 넣었군요.

그런데 아까도 말씀드렸듯이 일본 사람들은 규칙을 잘 따르는 반
면 남들 하는 것 따라 하는 것도 부끄러워하거나 싫어하질 않지만,

조선 사람들은 어디까지나 뿔뚝거리는 기질이 있습니다. '나는 좀 다르게 그려 주시오!' 하는 것이지요. 그래서 까치호랑이 그림이라 해도 제각기 다 다릅니다. 일본 여관이나 횟집에 가 보면 늘 보이는 그림 있지요? 그 그림이 그 그림처럼 보이는 우키요에浮世畵●라고 하는 채색 판화를 많이 걸어 놓았습니다. 화려하고 섬세하지만 반복적인 제작으로 개성이 약한 그림, 일본 문화의 특징 가운데 하나입니다. 하지만 한국인은 일찍이 팔만대장경의 놀라운 목판화 문화를 갖고 있었음에도 불구하고, 그림이라면 붓으로 그려 낸 생생한 작품을 좋아했지 목판화로 찍어 낸 것은 그다지 좋아하지 않았던 것 같습니다. 그래서 조선시대의 목판화 그림은 극히 적습니다. 보십시오! 〈까치호랑이〉라도 이렇게 서로 다른 것을 그렸습니다.^(그림 64) 이 호랑이는 보디빌딩을 한 것 같지요? _{청중 웃음} 그리고 사람도 대개 몸집 좋은 이들 중에 오히려 유순한 성품의 사람이 많듯이 얼굴 표정이 상당히 멍청하죠? 게다가 귀가 너덜너덜해서 어벙하기 그지없습니다. 그런데 호랑이에 비하면 까치는 부리며 깃이며 온통 뾰족뾰족하게 그려진 데다 눈은 또 또랑또랑 해서, 마치 "너 지금 몇 번 얘기해 줘도 못 알아듣는 거냐?" 하고 야단치는 것 같죠. _{청중 웃음} 그리고 마치 어린이들 그림에서 여백 없이 공간을 꽉 채우듯이, 화가는 화폭을 가득 메워 그렸습니다. 이런 순진한 그림에서는 해부학적으로 맞느냐 안 맞느냐가 중요한 점이 아니고, 그림에 생기가 있는가 없는가? 즉, 그림이 통째로 살아 있는가, 아닌가 하는 점이 초점이 됩니다. 이렇게 멋진 민화를 그린 환쟁이가 현대에 태어났다면 틀림없이 훌륭한 예술가가 되었을 겁니다.

우키요에浮世畵
일본 에도 시대江戶時代(1603~1867)에 성행했던 풍속화의 한 양식으로 속세俗世를 주로 그린 일본식 목판화다. 전국시대를 지나 평화가 정착되면서 신흥 세력인 무사, 벼락부자, 상인, 일반 대중 등을 배경으로 한 왕성한 사회 풍속·인간 묘사 등을 주제로 삼았으며, 스즈키 하루노부鈴木春信·가쓰가와 슌쇼勝川春章·도리이 기요나가鳥井淸長·기타가와 우타마로喜多川歌麿·우타가와 도요하루歌川豊春 등 많은 화가를 배출시켰다.

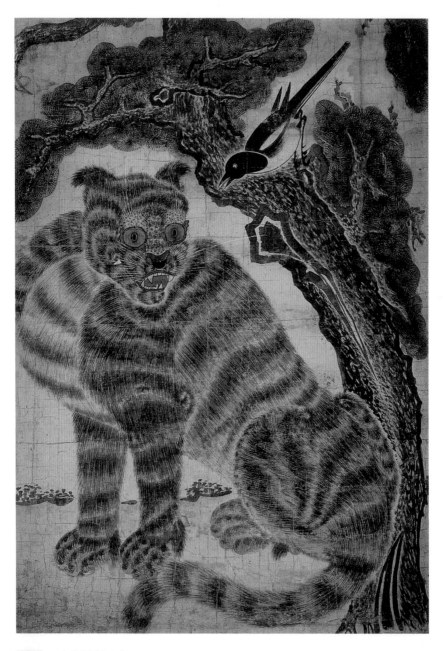

 그림 64_〈까치호랑이〉
작가 미상, 종이에 채색,
116.5×82.0cm, 삼성미술관 리움 소장.

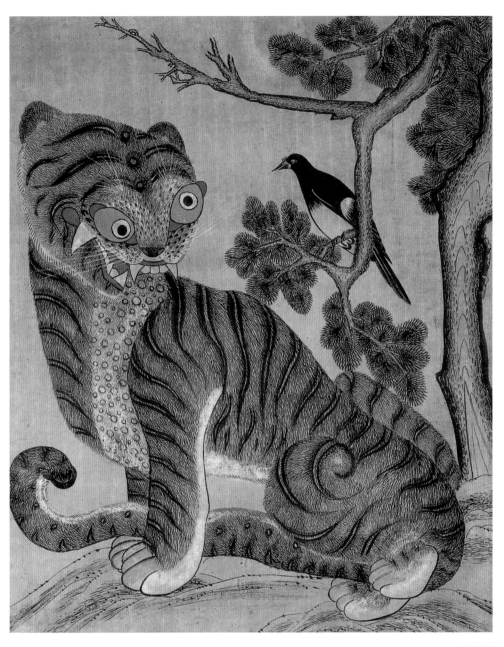

그림 65 《까치호랑이》
작가 미상, 종이에 채색,
72.0×59.4cm, 일본 개인 소장.

또 다른 까치호랑이를 보세요.^(그림 65) 조선 민화에 보이는 것이 해학이죠! 이 그림은 아예 설명조차 필요 없습니다. 눈이 사팔뜨기로 요리 삐뚤 조리 삐뚤 아주 귀엽게 생겼지요! 더군다나 문양이 순 엉터리입니다. 아예 줄 호랑이와 점박이 호랑이를 섞어 짬뽕을 만들어 놨어요! 청중 웃음 이 귀여운 발 좀 보세요. 아까 단원이 호랑이 그림을 그릴 때는 날카로운 발톱을 수북한 터럭 속에 숨기는 것에 그쳤지만, 여기서는 발톱이 아예 보이지 않고 완전히 식빵이 되어 버렸잖습니까? 이런 발을 쳐들어 뺨을 한 대 딱 치면, 맞는 사람이 오히려 기분이 좋아질 것 같지 않습니까? 청중 웃음 이 화가, 원래 장난기가 많아요. 꼬랑지도 보면, 두 다리 사이로 꼬물꼬물 끼워 넣어서는 끝에 가서 싹 꼬부려 낸 꼴을 보십시오. 까치는 아랫배가 나와 여기선 또 펭귄이 되었군요. 청중 웃음 배운 게 없는 사람이 제멋대로 그려 낸 것이라서 나무 둥치는 올라갈수록 굵어지고, 나뉜 가지는 입체감이 전혀 없고 막말로 개판인데, 여길 보세요! 아래쪽 나뭇가지 벌어진 곳은 아예 삼각형이 되었습니다. 하지만 재미있죠! 이 그림 보고 싫다고 할 사람 있습니까? 이게 민화죠! 민화라는 것은 이를테면 뭐냐 하면, 아까 보여드렸던 정통 회화가 제대로 공부 많이 한 사람의 그림이라고 하면, 이것은 마치 착한 동네 슈퍼 아저씨 같은 그림이죠. 많이 배우신 것은 없지만 인간적으로 사람이 참 따듯하고 좋아서, 퇴근 후 피곤할 때 그 양반하고 그냥 객쩍은 소리나 하면서 막걸리 한 잔 나누면 기분이 좋아질 것 같은, 그런 식의 아름다움을 보여 줍니다. 그래서 유독 민화를 좋아하는 분이 많습니다.

다시 격식을 갖춰 그려 낸 정통 회화의 세계로 들어가겠습니다. 이것은 지금 국립중앙박물관에 전시되어 있는데 겨우 손바닥 두 쪽을 합한 것만 한 작은 그림이에요. 이렇게 작은 종이 위에 개를 그렸는데, 자세히 보면 실낱같은 선으로 수백 번에 걸쳐 붓질을 거듭해 정밀하게 그렸습니다. 그러면서도 당시 중국에서 처음 배워 온 서양화법의 음영까지 응용하고 있지요. 개가 몸이 가렵고 근질거려서 앞발을 번쩍 쳐들고 이제 막 긁기 직전인 자세를 포착해 그렸는데, 저 얼굴 좀 보세요. 얄궂은 입가의 선하며 눈의 갑갑하다는 듯한

그림 66_⟨견도 犬圖⟩
김두량,
종이에 수묵, 23.0×26.3cm,
국립중앙박물관 소장.

표정이 정말 절묘하게 표현되어 있어서, 저 개의 가려워 죽겠다는 듯한 느낌이 정말 보는 이에게 그대로 전해져 몸이 근지러워집니다. 이런 그림이 썩 잘 그린 작품입니다! 화가가 의도한 내용이 감상하는 사람에게 고스란히 전해져서 그 사람 몸에까지 즉각적인 반응을 일으킵니다. 제가 지금 계속해서 호랑이, 개, 고양이 이런 동물화를 자꾸 보여 드리는데, 그 이유가 뭐냐 하면, 마지막에 이 강연의 주제인 조선의 초상화에 대해 말씀드리려고 하기 때문입니다. 사람도 동물의 하나이기 때문에 동물을 이렇게 잘 그리는 실력을 가졌던 화가들이 대개 초상화의 명수였다는 점을 말하려고 합니다. 이 개 그림의 화가 김두량●(1696~1763)도 영조 임금의 초상화를 그렸던, 당대 최고의 화가였습니다.

김두량金斗樑
조선 후기의 화가. 화원으로 도화서圖畵署 별제別提를 지냈다. 산수·인물·풍속에 능했고, 신장神將 그림에도 뛰어났다. 전통적인 북종화법을 따르면서도 남종화법과 서양화법을 수용했다. 대표작으로는 〈월야산수도月夜山水圖〉가 있다.

고양이가 유연한 자세로 나무에 오릅니다.[그림 67] 아래는 숫고양이가 점잖게 앉아 있고 위에는 참새가 하나, 둘, 셋, 넷, 다섯, 여섯 마리가 있습니다. 암고양이가 접근해 올라가면 참새는 얼른 도망을 가야 할 텐데 어째서 이렇게 아랑곳하지 않고 즐겁게 노래만 하고 있을까요? 이 그림은 원래 생일 선물입니다. 그런데 이런 그림은 그려진 소재가 무엇을 뜻하는가, 그 뜻을 이해하고 그림 내용을 읽어야 합니다. 고양이 묘猫 자는 한자로 70 노인 모耄 자와 '먀오' 하는 중국 발음이 예부터 같았습니다. 그래서 고양이에게는 70 노인을 뜻한다는 상징이 있습니다. 참새는 참새 작雀 자가 벼슬 작爵 자하고 발음이 같지요? 그러니까 생신을 맞은 두 노인 부부에게는 아들 형제가 여섯 있었던 게 틀림없습니다. 그러니까 오늘 생신을 맞은 노인께서

그림 67_〈묘작도猫雀圖〉
변상벽, 비단에 수묵담채,
97.3×43.0cm,
국립중앙박물관 소장.

는 부부 모두 이렇게 편안하시고, 그 아들 여섯은 전부 이렇게 높은 벼슬을 하라고 나뭇가지 위에서 즐겁게 짹짹거리는 모습으로 그린 거예요. 전체적으로 그림을 바라보면 아주 평화롭고 편안한 느낌이 들죠? 생일 선물이기 때문에 그렇습니다. 그렇기 때문에 또 그림을 아주 정성스럽게 그렸습니다. 아래쪽 잡풀까지 하나하나 획을 가려가면서 꼼꼼하게 그렸죠.

이것은 작은 화첩 가운데 한 폭인데,^(그림 68) 가운데 접힌 흔적이 있어 '화첩이구나' 하는 것을 알 수 있지요? 이것도 생일 선물입니다. 새끼고양이가 눈을 호박씨처럼 홉뜨고 제비나비를 치켜 보고 있습니다. 나비 가운데 부분이 조금 상했습니다만, 아무튼 짙은 검정빛으로 그린 나비가 이렇듯 폴짝 가볍게 공중에 떠 있게 그린 솜씨, 정말 기막힙니다. 그림 감상, 하나도 어려울 게 없습니다. 나비는 가볍게 활짝 날게 그리고, 새는 포로롱 하고 날아갈 듯 그리면 바로 그게 좋은 그림입니다. 그런데 나비는 나비 접蝶 자가 80 노인 질耋 자하고 '띠에' 하는 발음이 같아요. 그래서 80 노인이 됩니다. 그러니까 새끼고양이가 나비를 바라보는 것은 "70 노인이 80 노인 되도록……" 그런 뜻이겠죠. 이 꽃이 무슨 꽃입니까? 패랭이죠. 카네이션의 우리 토종 꽃입니다. 패랭이는 홑꽃으로 시골에서 흔히 보는 것인데, 분가루를 뿌린 것처럼 고운 모양새가 꼭 시골 아가씨 같다고 해서 옛날부터 '청춘'이란 꽃말을 가졌습니다. 이 돌멩이는 수십만 년 된 것이죠? 당연히 장수, 오래 사는 것의 상징이기 때문에 이끼 낀 모습으로 그렸습니다. 이것은 뭡니까? 시골서 자란 분들은 아

실 텐데…… 그렇습니다. 제비꽃이죠. 꽃대가 꼭 물음표(?)처럼 휘었습니다. 패랭이꽃은 초여름에 피고 제비꽃은 이른 봄에 핍니다. 개화開花 시기가 다른데 왜 같이 그렸을까요? 꽃대가 이렇게 굽어서, 이걸 옛 분들이 뭐라고 했냐 하면 여의초如意草라 불렀습니다. 바로 여의주如意珠 할 때의 여의如意와 같습니다. 요즘 관광지에 가면 효자손이란 것이 있죠? 옛날 효자손은 끝이 이렇게 굽었습니다. 그리고 가려운 데를 내 마음대로 긁을 수 있는 물건이니까 그 이름이 '여의'였습니다. 그러니까 제비꽃의 꽃말은 '뜻대로 된다'는 것입니다.

전체적으로 읽어 보실까요? "이 그림을 받으시는, 오늘 생신을 맞으신 주인께서는 70 노인이 80 노인이 되시도록 오래오래 장수하시는데, 그것도 잔병치레 없이 건강하게 청춘인 양 곱게 늙으시기를, 그리고 그 밖에도 가사家事 내외 모든 일이 다 뜻대로 되시길 바랍니다!" 휴, 읽기에도 숨이 차게 이렇게 수많은 뜻을 잔뜩 한 화폭에 담아서 그린 겁니다. _{청중 감탄} 그래서 이런 그림은 아주 곱게 색스럽게 그렸습니다. 조선 그림 치고는 유난스레 화사하게, 그리고 잡풀 하나하나까지 온갖 정성을 담아 그렸어요. 원래 우리 생신 잔치에는 이런 그림이 필요했습니다. 손님이 화첩을 준비해서 앞쪽에 생신 선물로 이런 화사한 그림을 미리 주문해 그려 가지고 가면, 당일 잔치 자리에서는 아까 김홍도의 〈무동〉에서 보셨던 삼현육각 풍류를 베풀어 음악을 즐기면서 술도 한잔씩 먹고, 따라서 흥이 나면 축시도 쓰고 또 멋들어진 산문도 쓰고 하면서 모두들 그 집주인 잘되라고 덕담을 합니다. 주인어른은 장수를 하시고 자녀들도 모두 크게 되라

그림 68_
〈황묘롱접도黃猫弄蝶圖〉
김홍도, 종이에 채색,
30.1×46.1cm,
간송미술관 소장.

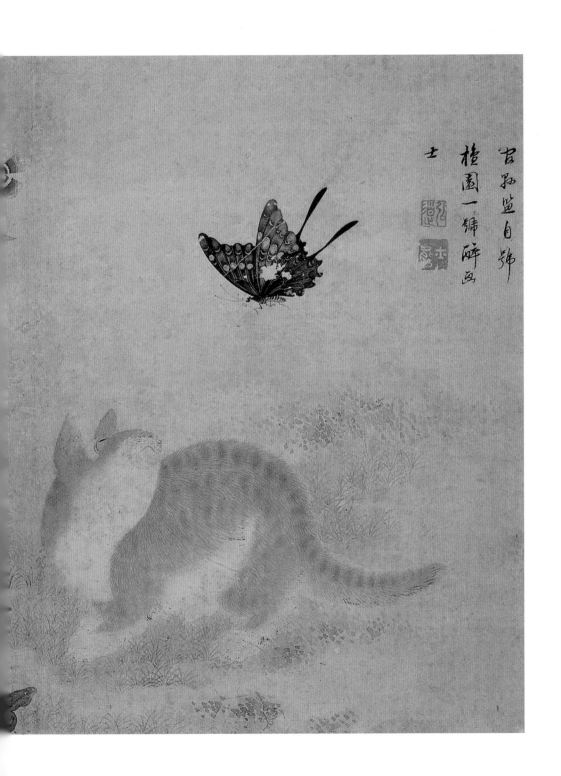

고 멋들어진 행서도 쓰고, 기발한 초서도 쓰고, 이렇게 하는 것이 우리 생일 문화였습니다. 그 결과로 화첩은 참석자들이 합작으로 만든 한 권의 기념 앨범이 되었습니다. 요새는 생일 케이크 하나 달랑 갖다 놓고 짧은 서양 노래 한 곡 부르고 나면 싱겁게 끝나게 되어 있는데, 참 안타까운 문화 현실입니다. 1950년대만 해도 이렇게 만들어진 생신 화첩이 더러 있었습니다. 그러니까 1960년대로 넘어가면서 우리 전래의 생일 문화가 완전히 사라진 것으로 생각됩니다.

대상을 사랑하는 눈이 중요

이것은 변상벽●(1730~?)의 닭 그림인데요.^(그림 69) 제가 참 사랑하는 그림입니다. 괴석怪石이 있고, 찔레꽃이 있고, 벌 나비가 날아드는데, 암탉이 병아리들을 돌보고 있습니다. 보십시오! 암탉의 어진 눈빛이 또로록 구르는가 했더니, 부리 끝에 꿀벌 한 마리를 물었군요.^(그림 70) 그런데 이 햇병아리 솜털이 어쩌면 이렇게 보송송할까요? 또 암탉 깃은 이렇듯 매끈매끈합니다. 사람도 그렇습니다만, 엄마 몸이 새끼보다 열 배나 커도, 눈동자 크기만은 서로 엇비슷하죠? 그 정다운 눈동자들이 동그마니 원을 그립니다. 정말 사랑스러운 정경이지요? 제가 예전에 강연할 때 늘 이렇게 말했었습니다. "햇병아리들이 하나같이 예쁜데 이 모이를 누구 입에 넣어줘야 할까요? 참 걱정입니다." 그랬더니, 중간 휴식 시간에 한 분이 어정쩡하니 제게 다가와서는 어지간히 망설이면서 이런 말씀을 하셔요. "제가 선생님께 꼭 드릴 말씀이 있어서…… 사실은, 제가 양계장을 오래 했거든요" 그래요! 갑자기 뒷골에 쭈뼛하는 느낌이 들어, 정색을 하고 "무슨 말

변상벽卞相璧
조선 후기의 화가. 화원畫員을 거처 현감縣監을 지냈다. 고양이를 잘 그린다고 해서 변고양이라는 별명이 있었으며, 영모翎毛·초상화에도 뛰어나 국수國手라는 칭호를 받았다. 주요 작품으로는 〈추자도雛子圖〉, 〈묘작도猫雀圖〉, 〈춘일포충도春日哺蟲圖〉 등이 있다.

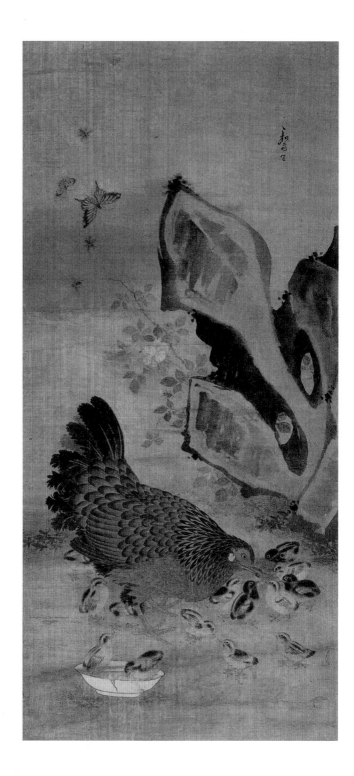

그림 69_
〈모계영자도母鷄領子圖〉
변상벽, 비단에 수묵담채,
94.4×44.3cm,
국립중앙박물관 소장.

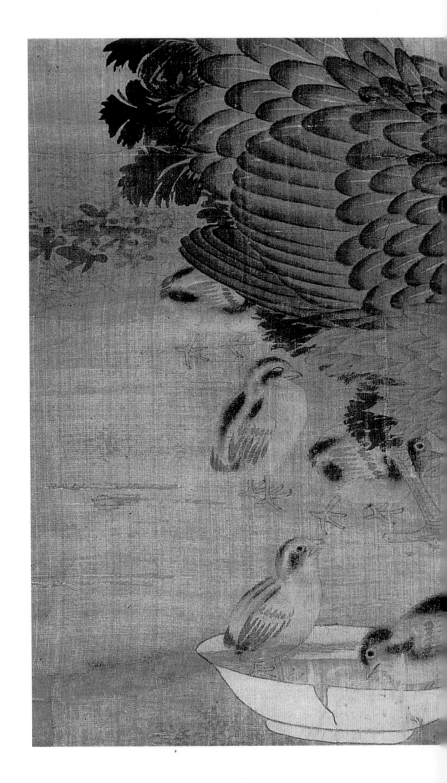

그림 70_
〈모계영자도〉
닭과 병아리 세부

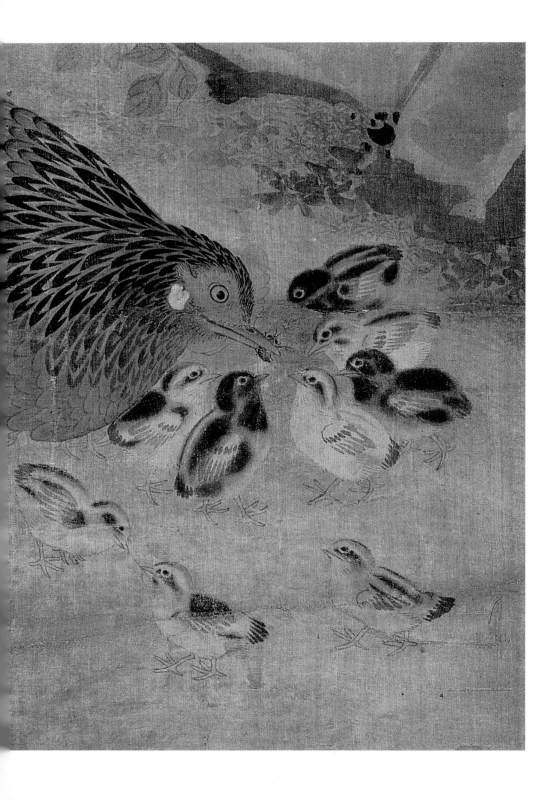

씀이십니까?" 그랬더니, "선생님, 그 벌 어떤 병아리한테 줄지 걱정할 것 없습니다" 그래요. "그게 무슨 말씀이시죠?" 했더니 "이 암탉이라는 게 모정母情이 아주 살뜰한 동물입니다. 그래서 이를테면 곡식 낟알을 하나 주워도 그냥 먹으라고 휙 내던지고 마는 것이 아니라, 병아리 가는 목에 걸리지 않게끔 주둥이로 하나하나 잘게 부숴서 먹기 좋게 일일이 흩어 준답니다" 해요. 그러니까 좀 잔인한(?) 얘기지만, 꿀벌은 이제 곧 완전 분해가 돼서 잔 모이가 될 거랍니다. 그 얘기를 듣고 나서 그림을 다시 눈여겨보았더니, 정말이지 병아리 중에 부리 벌린 놈은 하나도 없어요. 청중 감탄 입을 꼭 다문 채 엄마가 나누어줄 때까지 눈만 또리방거리고 있는 겁니다. 세밀한 표현이 참 기막히죠? 공부 더 한 사람이 그림을 더 잘 보는 것이 아닙니다! 대상을 사랑하고 생태를 알고 찬찬히 눈여겨보는 것이 더 중요해요.

세상에 원, 외국 박물관에서도 여기저기서 닭 그림을 많이 보시겠지만 이렇게 정답고 살가운 그림은 다시없어요! 이 그림을 보고 있노라면 이런 선한 작품을 그리고, 또 그것이 좋아서 벽에 걸어 두고 흐뭇해했던 우리 조상들의 삶이 얼마나 순박하고 착한 것이었는지 절로 느껴집니다. 그런데 그림 주제는 여기 암탉과 그 암탉을 에워싸고 동그마니 모인 병아리들이 됩니다만, 이것만으론 그림이 안 되죠! 그러니까 주제에 따르는 부주제副主題를 벌려 놓았습니다. 아래쪽에 지각생 병아리도 그려 넣고—한데 지각생치고는 서두르는 기색이 없죠?—왼편에 실지렁이 물고 밀고당기며 줄다리기하는 병아리도 그리고, 깨진 백자 접시 위엔 물 마시는 병아리며—애는 눈이 유난히 커 아주 천진해 보입니다—벌써 물 마시고 하늘바라기하는

병아리가 있습니다. 애는 또 뭡니까? 눈이 까부룩, 뒤집혔군요. 멀뚱
하니 선 채로…… 봄볕에 낮잠이 든 병아립니다! 또 다른 두 마리는
그저 엄마 품속만 파고들고요. 그야말로 모정母情이 살뜰하게 표현
된 그림인데, 이 그림을 사랑방에 걸었겠습니까? 제 생각에 이런 그
림은 절대로 선비 방에 있었을 턱이 없고, 아마도 부인네 안방에 걸
렸던 그림일 겁니다. 그러니까 짐작컨대 친정에 근친 왔던 딸이 돌
아갈 때 챙겨 줘서, 시집에 가서도 이렇게 새끼들 잘 보듬고 오순도
순 행복하게 살아라, 그런 뜻으로 그려 준 그림이라 짐작됩니다. 사
실 이 그림은 닭 가족 전체를 그린 것인데, 수탉은 어디 있습니까?
수탉까지 그렸다면 암탉과 병아리가 상대적으로 완전히 짜부라져
보였을 겁니다. 우리나라 장닭이 워낙 잘생겼거든요. 특히 토종닭은
꼬리 깃이 아주 길지 않습니까? 가슴이 떡 벌어진 게 기세가 대단하
지요. 고구려 고분벽화 닭 그림부터 모두 그렇습니다. 그러니까 암
탉과 병아리가 위축되지 않게끔 수탉은 생략하고, 그 대신 이렇게
불쑥불쑥 남성적으로 솟구친 괴석을 그려 넣은 듯합니다. 참 슬기로
운 화가지요! 잠깐 쉬겠습니다. 휴식

3
셋째 이야기
.
옛 그림으로 살펴본
조선의 역사와 문화

옛 그림으로 살펴본 조선의 역사와 문화

아름답고 진실한
조선의 마음

밖에서 쉬는 동안 〈세한도〉나 〈몽유도원도〉 같은 유명한 그림은 설명을 안 해 줍니까 하는 얘기를 들었는데요. 정말 빼어난 대작들은 제가 강연에서 언급하지 않는 이유가 있습니다. 그런 걸작들은 한 작품 설명하는 데 한 시간도 더 걸리거든요. 예를 들어서 김정희의 〈세한도〉다 그러면, 〈세한도〉를 그리게 된 배경이 있고, 거기 적힌 문장이 천하의 명문장인데 그 긴 글을 하나하나 다 해석해 드려야 되고, 또 그 글에 무슨 고사故事가 깔려 있고, 이때 김정희 선생의 개인적 상황은 어떠했기 때문에 글 속의 어떤 구절이 그때의 이러저러한 마음을 표현한 것이 되고, 그게 그림에 보이는 형태로는 어떻게 묘사되었다는 등등…… 이렇게 되면 이게 완전히 대학 강의가 되지 대중 강연이 안 돼서 설명을 못 드린 것입니다. 걸작에 특히 관심이 있으신 분들은 제가 조선시대 대표작만 〈몽유도원도〉, 〈세한도〉 등 열두 점을 골라 《옛 그림 읽기의 즐거움》이라고 낸 책이 있으니까 그걸 보시면 참조가 될 겁니다—제 책을 권해서 쑥스럽지만, 재미있

는 책입니다. 3만 권 넘게 팔린 베스트셀러지요. 저 자신 온갖 정성을 다해 썼습니다─아무튼 심오한 걸작들은 이런 자리에서 두루 설명하기 어렵습니다. 예를 들어 아까 말씀드렸던 9미터짜리 그림, 이인문의 〈강산무진도〉 같은 것은 꼬박 세 시간을 설명해도 시간이 모자랍니다. 그래서 〈강산무진도〉에 대해서는 아예 작품 한 점을 가지고 책 한 권을 쓰려고 합니다.

일제는 감영 건물까지도 죄 부셔

또 한 가지 궁금한 점을 물으셨는데, 도대체 우리나라 문화재를 얼마나 많이 외국에 뺏겼는가 하는 얘기였습니다. 제가 한국 미술사, 즉 우리 미술의 역사를 공부하고 있습니다만, 비유해서 말하자면 우리가 일본을 식민지화하기 전에는─진짜로 하자는 뜻은 아닙니다─완전한 우리나라 미술사를 쓸 수 없을 것 같습니다. 너무 많이 문화재를 뺏겼기 때문이지요. 앞서도 말씀드렸지만 잔칫상, 예를 들어 경기 감영監營이라고 하면 그곳에서 이런저런 잔치를 하지 않았겠습니까? 상이 수백 개에다 그 상마다 각각 그릇이 다 있었을 것인데, 지금 그런 게 어디에 남아 있습니까? 유물은커녕 감영 건물 자체가 없습니다. 물론 일제강점기에 죄 부셔졌기 때문이지요. 눈에 보이는 궁궐, 감영, 현아 등 조선의 문화를 회상케 하는 건물은 하나하나 참 애써 쫓아다니면서 알뜰히도 부셨습니다. 지금도 도시마다 돌아다니다 보면 관청이나, 초등학교, 경찰서, 병원 이런 근대 건축들은 꼭 옛날 큰 건물들이 있었던 자리의 원래 집들을 파괴하고 지은 것을 알 수 있습니다. 그것도 아주 깡그리 부시는 것이 아니라,

오주석의
한국의 美 특강

참 고약하게도 반병신이 되게끔 여러 건물 중 한 채만 남겨 놓고 부셨습니다. 옛날에는 빈 땅도 많았는데 굳이 그렇게 한 것은 조선 문화를 말살하겠다는 집요한 목적, 바로 그것을 말해 줍니다. 그러니 지금 청주나 대구 같은 곳의 감영 자리에 가 보세요. 덩그러니 집 한 채만 남아 있어 참 멀뚱하고 초라해 보입니다. 원래 조선의 문화는 엄청난 규모나 화려함으로 승부했던 것이 아니었지요. 깊은 사려와 높은 안목에 바탕을 둔 절묘한 공간 배치로, 집과 집들이 교묘하게 연결되고 그 동선을 따라 거닐다 보면 천변만화하는 기막힌 장면 전환이 계속되곤 했던 것입니다. 그걸 죄 부셔 놓고 집 한 채만 남긴 건 정말이지 악랄한 짓이었습니다.

　일제강점기에 일본 사람들은 아예 헌병을 세워 놓고 개성 왕릉이며 강화도의 분묘를 도굴해 갔지요. 기록을 보면 태평양전쟁 말기, 즉 1941~1943년 무렵에 우리 국보급 문화재가 한 해에 만 점 이상씩 A급만 쏙쏙 뽑혀서 일본의 도쿄, 교토, 오사카 3대 도시의 백화점이나 호텔에서 경매되었답니다. 우리나라에는 지금 남아 있지도 않은 순 A급만 뽑아서 말이지요. 그래서 광복 당시 골동 상인들이 어떤 얘기를 했느냐 하면 "이제는 좋은 물건 다 나갔으니 앞으론 이 장사도 때려치워야겠다"고 말했다는 겁니다. 그런데 이 문화재라는 것은 연어처럼 물길을 거꾸로 거슬러 올라가는 것입니다. 원래 소장했던 사람으로부터 점점 더 돈 많고 권력 높은 사람한테로 거꾸로 거슬러 올라가요. 일본이라는 사회는 굉장히 안정적인 사회이기 때문에 부자가 갑자기 가난뱅이가 되고 귀족이 평민으로 곤두박질치고 그런 일은 극히 드뭅니다. 예를 들어 태평양전쟁 당시에 중장, 소장,

대장들이 약탈한 물건들은 더 높은 정치가들을 거쳐 천황가天皇家에 까지 올라가고 했으니까, 이런 물건들은 지금 완전히 오리무중인 셈입니다. 그게 얼마나 많을 것이냐, 또 그것이 무엇이냐를 정확히 알지 못하는 것도 문제입니다. 그림을 예로 들어 볼까요? 옛 문집을 들춰 보면 조선시대 우리나라에는 엄청나게 많은 중국 그림이 있었습니다. 그런데 지금은 거의 찾아보기 어려워요. 어디로 갔겠습니까? 일본입니다. 일본식 표구를 해서 일본에 갖다 놓으면 화폭 위에 우리 선조들께서 쓴 글씨라도 있는 것이 아니라면, 전부 중국에서 직접 일본으로 건너가 버린 것이 되고 맙니다. 참 안타까운 일입니다. 하지만 우리 조상들이 그 많은 중국 그림을 보면서도 우리만의 특색 있는 옛 그림을 그리고 감상하셨다는 사실만은 분명합니다.

이런 정황을 뒤집어 생각해 보면 또 얄궂은 점이 있습니다. 지금 우리 국민들이 한편으론 우리 문화재 상황을 잘 모르고 한편으론 또 그저 맹목적인 애국심에 불타 가지고 옛날 우리 물건이라면 무조건 소중하고 훌륭하다, 이렇게 치켜 올리는 얘기들도 많이 하는데, 실제로 썩 좋지 않은 작품을 가지고 지나치게 과대평가하는 경향까지 있습니다. 아까 보셨던 유명한 김홍도의 풍속화 〈씨름〉 같은 작품도 엄밀하게 따져 보았을 때는 그저 서민용 그림일 뿐이지, 화가 김홍도를 대표할 만한 최고의 걸작은 아니라 할 것입니다. 오히려 화가가 정말 정색을 하고 그린 것은 〈송하맹호도〉 같은 작품, 이런 것이 그야말로 온 신경을 곤두세워 지극 정성으로 그려 낸 걸출한 예술품입니다. 〈씨름〉은 서민용으로 막 그려 낸 대량 생산 그림에 불과해요. 물론 그것도 나름대로 훌륭하고 또 풍속 자료로서 가치는 높지만 보물로

지정하기에는 좀 그렇다고 생각되는데, 하도 좋은 유물이 적으니까 쉽게 쓱쓱 그려 낸 작품까지 지금 국보로, 보물로 지정이 되어 있는 그런 상황입니다. 더군다나 혹간 형편없는 가짜 물건을 가지고서 좋다고 법석을 떠는 일까지 없지 않은데, 심지어는 학자들이 쓴 책 중에도 엉터리 같은 가짜 작품이 수십 점씩 실려 있기도 합니다. 이런 행위는 결국 조상들의 문화를 빛내는 것이 아니라, 오히려 욕을 보이는 결과밖에 안 됩니다. 결국 문화라는 것은 그것을 향유하는 국민 전체의 눈높이가 높아져야지, 몇 사람의 노력으로만 창조되는 것은 아닙니다. 지금 우리나라에서는 엉뚱하게 도자기 값이 서화書畵 값보다 수십 배나 비싼 기현상도 일어나는데 이는 바로 일제 영향의 잔재이자 서화를 감상할 능력을 갖춘 국민이 적은 탓입니다.

다시 그림을 보기 전에 조선이라는 나라에 대해서 잠시 말씀드리겠습니다. 지금 우리 국민들, 대개 조선에 대한 인상이 안 좋죠? "옛날 고구려는 씩씩하고 멋있었는데 근세 조선은 사대주의에 빠져 망한, 쩨쩨했던 나라다" 하고 마뜩찮게 여깁니다. 그런데 그게 그렇지 않습니다! 저도 그렇게 배웠지만, 옛 그림을 공부하면서 다시 곰곰이 따져 보니, 아주 잘못된 생각이란 사실을 깨달았습니다. 조선은 519년 동안 계속된 나라였고, 임진왜란·병자호란 등 큰 전쟁이 지난 다음에도 280년이나 더 지속되었습니다. 중국에선 280년 된 왕조조차 드뭅니다. 일제의 정체성停滯性 이론이라니, 원 세상에 시들시들한 채로 500년이나 지속되는 나라가 어디 있단 말입니까? 그리고 우리나라가 외적의 침입을 많이 당했다고들 합니다! 그것도 그렇지 않습니

다. 역사 전체를 놓고 보면 우리는 중국보다 전쟁이 훨씬 적었지요. 중국은 큰 나라만 어림잡아 세어도 25사史라 합니다. 우리나라는 삼국시대, 남북국시대, 고려, 조선이 끝입니다. 엄청나게 단순한 연대표지요. 그러니 세상 어느 국민이 우리보다 더 평화롭게, 행복하게 살았겠습니까? 조선이라는 나라는 아까도 말씀드렸지만, 성리학이 지도 이념이었기 때문에 굉장히 검소하고 도덕적인, 그러면서도 문화적인 삶을 영위했습니다. 오히려 좀 지나치다 싶을 정도였죠. 정조 때 박제가朴齊家 ● 같은 분은 뭐라고 했느냐 하면 '우리나라는 사치한 것이 문제가 아니라 너무 검소한 것이 문제다' 라고 쓰셨습니다. 조금은 더 사치스러워야 경제가 굴러갈 것이라는 말까지 했습니다.

박제가朴齊家
조선 후기의 실학자. 박지원朴趾源의 문하에서 실학을 연구했고, 청나라에 여러 번 다녀와서 새 학문을 배우고 《북학의北學議》〈내외편內外篇〉을 저술했다. 규장각 검서관이 되어 많은 서적을 편찬하였다. 주요 저서로는 《명농초고明農草藁》, 《정유시고貞蕤詩稿》 등이 있다.

성리학 국가에서 백성은 하늘

조선 왕조의 민본주의民本主義 정신을 단적으로 보여 주는 예를 몇 가지 들어 보지요. 여러분, 왕이 능행차를 할 때 행렬이 얼마나 긴지 아십니까? 6000명이 움직입니다. ^(그림 71) 종묘에 갈 때는 법가法駕라고 해서 만 명까지 동원된답니다. 그런데 이렇듯 장엄한 국왕의 행렬을 일반 국민이 꽹과리를 치고 징을 두드리면서 '나라님, 못 가십니다' 하고 막아섰다면, 믿어지십니까? 이런 일을 '격쟁擊錚' 이라고 합니다. 이를테면 "어떤 권세가에서 우리 집 대대로 내려온 선산에다 이상한 지석誌石과 그릇 몇 개를 파묻고는 원래는 자기 땅이었다고 억지를 쓰며 우리 조상의 묘를 내쫓으려 합니다. 이것은 너무나 원통한 일이니 임금님께서 직접 해결해 주십시오!" 하고 민원을 내는 것입니다. 이런 사람들이 있으면 일단은 감옥에 가두게 됩니다.

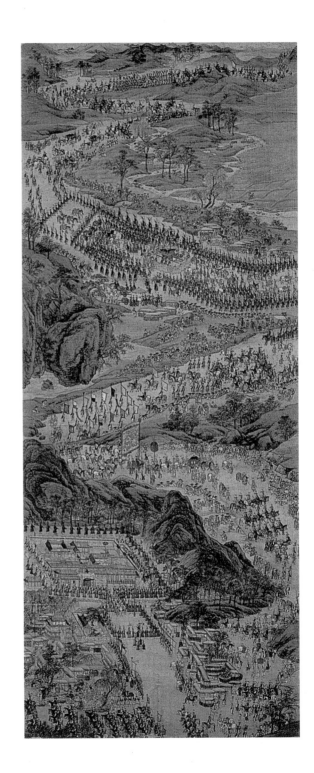

그림 7_
〈시흥환어행렬도始興還御行列圖〉
김홍도 외外, 《화성원행도華城園幸圖》
병풍 가운데 제7폭,
비단에 채색, 156.5×65.3cm,
삼성미술관 리움 소장.

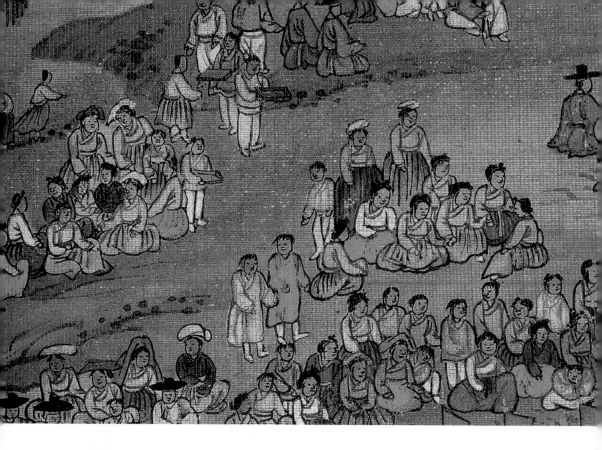

그림 72_
〈시흥환어행렬도〉의
구경꾼 세부

그러나 감옥에 넣고 혼을 내는 것이 아니라, 수일 내로 일을 시급히 해결해서 그 처리 결과를 국왕에게 직접 보고하게 되어 있었습니다. 기실 왕은 이런 격쟁의 기회, 즉 민원 처리의 기회를 백성들에게 많이 주기 위해서 굳이 여기저기 행차를 많이 벌였던 것이라고도 설명됩니다. 특히 정조 같은 임금이 그랬었지요. 그림 속 구경꾼들 모습을 보십시오!(그림 72) 엿장수며, 아기 업은 아주머니들의 모습이 참 느긋하고 평화스럽습니다.

영조英祖 같은 임금은 또 얼마나 검소했습니까? 이분은 무려 52년 동안이나 왕위에 있었는데, 그 많은 업무에 시달리면서도 장수한 걸

보면 우선 자기 건강관리라는 면에서부터 대단한 분이었던 걸 알 수 있지요. 그런데 왕이지만 평소엔 무명옷을 입고 그 옷이 해지면 또 기워 입고, 농사 지어 흉년이 든 해에는 금주령禁酒令을 내렸습니다. '이렇듯 어려운 때 선비들이 어떻게 술을 마실 수 있는가, 백성들이 먹을 곡식을 녹여 가지고 독주를 만들어 마시는 것을 어떻게 참 선비라 하겠는가?' 하셨죠! 영조대왕 때는 금주령이 거의 다반사로 내려졌다고 합니다. 술 먹지 말라, 사람 먹을 곡식 축내지 말라…… 조선은 이랬던 나라입니다. 하지만 어디나 꼭 지키지 않는 사람은 있는 법이죠. 그래서 도무지 어명이 관철되지 않으니까, 이다음 번에는 분명히 밝혀 두지만 술을 마시다가 들키면 사형에 처한다, 그렇게까지 다짐을 했는데도 고관 가운데서 술에 만취한 자가 발각되었습니다. 결국 그 사람은 처형되었습니다. 조선 왕조는 이렇게 백성들에게 큰 덕을 끼쳤던 나라였습니다. 그러기에 동학 농민들도 '이놈의 전주 이씨, 확 들어 엎자'라고 한 적은 없습니다. 영조, 정조 때의 훌륭한 정치를 돌려 달라고 주장했을 뿐이지요.

제가 율곡 이이° 선생의 일기를 보았더니 이런 대목이 있어요. 하루는 선조 임금이 엄청나게 화를 냈습니다. 왜냐하면, 어떤 불학무식한 백성이 경복궁 담벼락에 잇대 가지고 자기 집을 지었다는 겁니다. 세상에 원, 이 얼마나 황당무계한 일입니까? 그래서 지극히 불쾌해서 어떤 무엄한 자가 감히 임금 집 담벼락에 잇대어 제 집을 짓느냐, 법전의 관련 규정을 찾아봐라, 했습니다. 그랬더니 《경국대전》°에는 궁궐 담장으로부터 100자의 간격을 띄우도록 되어 있었습니다. 이건 사실 목조 건축에 화재가 번지는 것을 막기 위한 조치이기

이율곡李栗谷
본명은 이이李珥. 조선 중기의 학자·정치가. 향약과 사창법社倉法을 시행했으며, 안민安民을 위한 개혁안을 제시하고 십만 양병설을 주장하는 등 국정에 관한 여러 안을 제시했다. 또한 동인과 서인 간의 갈등을 해소하기 위해 노력했다. 서경덕과 이황 등 당대 성리학자의 상이한 주장을 균형 있게 아우르며, 독특한 성리설을 전개시키기도 했다.

《경국대전經國大典》
조선시대의 기본 법전. 왕조를 개창하고 나서 모든 법령을 전체적으로 조화시키는 새로운 종합 법전의 필요성이 대두되어, 여러 법전을 정리해 나갔다. 예종·성종 때 증보와 교감이 계속되다가 성종대에 최종적으로 현존하는 《경국대전》이 완성되었다. 육전 체제에 따라 6전으로 구성되었다.

도 했는데, 100자면 약 30미터 정도 되지요. 그런데 현상을 보고하라 했더니, 30미터는커녕 궁궐 근처까지 벌써 민가가 많이 들어서 있더랍니다—여러분, 동경에 가서 일본 천황의 궁궐을 보십시오. 깎아지른 높은 돌벽에, 인공으로 두른 못, 해자垓子까지 무지하게 깊게 파서 아예 쥐새끼 한 마리 범접을 못 하게 되어 있습니다—아무튼 율곡 등 여러 신하들은 "참으로 황공하기 그지없습니다" 하고 쩔쩔맸습니다. 선조는 원칙대로 100자 이내의 민가를 철거하라고 지시했습니다. 하지만 신하들은 대답하기를 "이번에 일을 낸 그 자는 참으로 무엄하므로 크게 혼을 내야 마땅합니다만, 당사자만 처벌하시고 규정대로 100자 이내의 집을 모두 철거한다는 말씀만은 거두어 주십시오" 했다고 합니다.

그러나 단호했던 선조는 "나는 더 이상 참을 수 없으니, 그럼 규정대로는 아니더라도 최소한 30자 이내의 불법 주택은 모두 헐어 내라"고 양보하지 않았다는 겁니다. 사실 왕궁이라면 10미터 정도는 떼는 것이 온당하지 않겠습니까? 그런데 그때 신하들이 또 이렇게 대답했습니다. "전하, 지금 민가들이 궁궐 가까이 접근해 있는데, 그 중에는 10미터 이내에도 심지어 100년이 넘은 고가古家가 여러 채 있습니다. 작금의 현황이 이러한 것은 모두 저희들이 부덕不德한 소치라 뭐라 말씀드릴 면목이 없습니다. 하지만 기실은 어지신 선왕들께서 이제까지 그것을 용인해 오신 까닭도 없지는 않습니다"라고 했다는군요. 여러분, 조선에서 제일 무서운 것이 무엇입니까? 왕입니까? 아닙니다! 올바른 말을 하는 신하도 무섭거니와 특히 선왕先王이 있고 전례前例가 있습니다. 지금 계신 왕보다 그전에 돌아가신 선왕

의 행적, 말씀이 더 권위가 높지요. 종묘에 위패로 모셔진 여러 선왕께서 백성들의 어렵고 불쌍한 삶을 생각하셔서 이제껏 슬금슬금 민가가 궁궐 가까이 접근해 온 것을 참아 오셨다고 말씀드렸던 겁니다. 그러나 선조는 좀 옹졸한 면이 있었습니다. 끝내는 30자 안쪽의 집들을 헐어 내어 장안 백성들이 울고불고 대단했다고 합니다. 율곡 선생께서 이 일기 끝 부분에 뭐라고 쓰셨냐 하면, 정확히 이렇게 적었습니다. "이번에 우리 주상께서 취하신 조치는 덕이 부족한 일이었다!" 조선은 이런 나라였습니다. 백성은 성리학 국가에서 하늘이었던 것입니다.

조선은 문화와 도덕이 튼실했던 나라

제가 마지막에 보여 드리겠지만, 조선시대 건축 가운데 나라 안에서 가장 소중한 건축물이 무엇이겠습니까? 궁궐입니까? 아닙니다. 종묘宗廟입니다. 조상 모시는 일이 무엇보다 중요했기 때문입니다! 그래서 종로3가에 있는 종묘를 가 보시면 참으로 엄숙하고 단정한 정신미가 깃들여 있습니다. 지금 종묘가 '세계 인류가 보존해야 할 유네스코UNESCO 지정 문화재'로 되어 있는데, 한번 가셔서 찬찬히 보십시오. 임금이 제사 지내는 마당의 돌, 박석薄石을 보십시오. 이걸 네모반듯하게 다듬지도 않고 물갈이도 안 한 채 그저 까뀌°로만 툭툭 쳐서 깔았습니다. 3정승 6판서 노인들이 지나다니다 넘어지면 어떻게 하라고 대충대충 다듬었어요. 이건 뭐냐 하면 맨 위에서부터 솔선수범해서 검소함을 표방한 것입니다. 그건 궁궐 정전도 마찬가지죠. 경복궁이나 창덕궁 어디를 가 봐도 정전 마당 박석은 똑

까뀌
한 손으로 쥐고 돌이나 나무를 깎거나 찍는 연장.

같습니다. 저는 동양사학과 출신인데, 고등학교 시절 학과를 결정할 때 국사학과는 절대 가지 않겠다고 결심했었습니다. 국사 공부를 해 보면 19세기 대목에서 정말 엄청 열 받지 않습니까? 이렇게 바보 멍청이 같고, 속된 말로 정말 쪼다 같은 짓만 끝없이 반복하는 역사가 있을 수 있나? 그래서 저는 국사는 싫고, 서양사는 라틴어, 그리스어부터 새로 시작할 자신이 없으니까 동양사가 좋겠다, 그런 단순한 생각으로 중국사를 선택했는데요. 어쩌다 우리 옛 그림을 공부하게 돼서 다시 우리 역사를 찬찬히 돌이켜 보니까, 이 조선이라는 나라가 사실은 굉장히 잘 지어진 돌집 같은 나라였다는 생각이 듭니다. 그것도 문화와 도덕으로 튼실하게 잘 지어진 나라였다는 말이지요.

그런 나라가 세도정치 60년 동안에 완전히 거덜난 것입니다. 생각해 보십시오. 김씨, 조씨 두 집안이 60년 동안이나 나라 정치를 오로지 해서, 죄 해 먹었으니, 소련 같은 거대한 독재 국가도 70년 만에 망하고 마는데 조선은 그렇게 기울고도 또 50년이 갔거든요. 60년이면 한 사람의 평생입니다. 그리고 모든 나라는 망하게 마련입니다. 그럼, 빨리 무너져 망했어야 새 나라를 세울 수도 있을 텐데, 정말 이 나라가 끈질기게도 안 망했던 것입니다. 조선의 선왕들이 백성들에게 끼쳤던 덕이 그만큼 컸던 것이죠. 그러니까 계속해서 정말 자격 없는 사람들이 정권을 맡아서 집권하고 또 하고 하니까, 결국은 상상할 수 없는 최고로 비극적인 시나리오를 보여 주며 나라가 무너지게 되었던 거지요. 참 얄궂은 아이러니입니다. 요즘 역사 서술의 원칙은 근대사·현대사로 올수록, 즉 우리 시대와 가까울수록 더 많이 상세하게 가르쳐야 한다는 식으로 되어 있습니다. 고대사는 아무

리 자랑스러워도 좀 덜 가르쳐야 하고, 근대사는 아무리 본받을 것이 적어도 많이 가르쳐야 된다는 기계적인 생각이 지배하고 있습니다. 이 중에 혹시 문교부에 근무하고 계신 분이 있으면 그 점 재검토하시길 바랍니다. 조선시대는 세종대왕이며 영조, 정조 때에 배울 만한 훌륭한 사례가 많았는데 그 부분은 대충대충 가르치고, 나라 망하는 부분인 19세기 말 20세기 쪽만 잔뜩 가르쳐서 열등감을 주면 우리 학생들은 도대체 무얼 배우고 느끼며, 무슨 자부심을 키우라는 겁니까? 참 이상한 발상입니다. 청중 큰 박수

우리가 아는 것보다 조선이 훌륭한 나라였다는 사실은 무엇보다 현존하는 유물을 살펴보면 명확합니다. 아까 실바늘처럼 정밀한 선으로 수천 번에 걸쳐 그린 호랑이 그림도 소개 드렸고, 《화성성역의궤》 같은 경이로운 공사 보고서 내용도 말씀드렸습니다만—화성 또한 유네스코가 지정한 세계 인류의 문화유산입니다—이 수원성곽은 지을 때 인부 한 사람 한 사람에게 전부 노임을 지불했을 뿐만 아니라, 원래 성곽 위치에 민가가 여러 채 놓여 있는 경우는 아예 성벽이 그 집들을 비껴가도록 설계 변경까지 했었습니다. 맏며느리처럼 후덕해 보이는 달항아리 말씀도 드렸지요? 그것은 수요자인 선비들의 넉넉했던 마음을 대변하는 것입니다. 같은 시기 중국과 일본에는 화려한 오채五彩라는 도자기가 있는데, 이것은 다섯 가지 색깔로 매우 화려하게 장식한 도자기입니다. 이 오채란 건 사실 기술적으로 어렵지 않습니다. 유약 위에 여러 색깔의 성분을 칠하고 섭씨 70도 정도에서 한 번 더 슬쩍 구워 내면 금방 예쁜 색깔이 나오지요. 조선에서는 이런 도자기 절대 안 만들었습니다! 저는 올해 호암미술관에

서 개최한 〈조선목가구대전〉이란 전시에서 서안書案 하나를 보고 깊은 감명을 받았습니다. 전시장에 들어서자마자 한눈에 들어온 사랑방 가구들의 그 조촐한 맛이라니······^(그림 73) 선비의 나라만이 가지고 있는 맑은 줏대가 비취어 보였습니다. 조선 문화는 점잖고 소박하지만 그 안에 비범한 안목眼目이라고 할까, 정신적인 격을 중시하는 아주 섬세한 측면이 있었습니다. 이제 새 시대를 맞아 우리에게 맞는 새로운 문화를 만들어 나가야 되겠지만, 아무튼 500년 조선의 역사 속에 굉장한 저력이 있었다는 점만은 새삼 분명히 의식해야 될 때라고 생각합니다.

인류 회화를 통틀어 최정상급 초상화

드디어 오늘 말씀드리고자 하는 대주제大主題에 도달했군요. 이 그림은 숙종 때의 대학자 이재*라는 분의 초상화로 알려져 있습니다.^(그림 74) 하지만 보시다시피 화면에는 아무런 글씨가 없어요. 그래서 교과서에서는 이재라고 하지만 저는 의심하고 있습니다. 이재가

그림 74_
전傳 〈이재李縡 초상〉
작가 미상, 비단에 채색,
97.9×56.4cm,
국립중앙박물관 소장.

틀림없다는 어떤 증거도 화면상에 보이지 않기 때문입니다. 이 초상화, 아까 제가 호랑이 그림이 전 세계 최고의 작품이라고 단언했듯이, 이 역시 인류 회화를 통틀어 최정상급 초상화입니다. 렘브란트가 최고의 초상 작가라는 것은 서양 사람들의 생각일 뿐, 실제로 그의 초상이 이 그림보다 낫다고 볼 근거는 전혀 없습니다. 렘브란트는 4000억 원씩 하는데 우리나라 옛 그림은 최근 7억 원에 경매된 것이 가장 비싼 값입니다. 렘브란트 작품이 우리 옛 그림보다 예술성이 400배나 더 높아서 그렇습니까? 문화재의 값이라는 것은 어떻게 매겨질까요? 그 문화재를 만들어 낸 사람들의 후손들이 얼마나 잘 사는가, 그리고 그들이 얼마나 자기 문화를 사랑하는가에 의해서 결정됩니다. 태평양전쟁에서 일본이 망한 다음 일본 문화재가 미국과 유럽 등지로 헐값에 마구 팔려 나갔다가 1960~1970년대에 잘살게 되니까 다시 모조리 그것을 되사왔죠! 뿐만 아니라, 오히려 서양 미술품까지 대량으로 사들였습니다. 우리나라에서도 지금은 한 점에 몇 억씩이나 하는 병풍 그림들, 1960년대 초반까지만 해도 엿장수가 수레 위에 지고 다니면서 팔았던 적도 있습니다. 예술 수준으로만 봤을 때 이 초상화는 분명 최정상의 예술품으로 렘브란트에 한 치도 밀리지 않습니다.

　　반듯이 앉은 주인공 인물에 아주 엄숙하고 단정한 기운이 배어 있는데, 보십시오! 형형한 눈빛의 얼굴을 중심으로 검정빛 복건이 이렇게 삼각형으로 정돈되어 위와 좌우 세 방향에서 얼굴이 돋보이도록 딱 받쳐 주죠. 단정하고도 편안한 인물의 기운이 화폭 전체에 흐

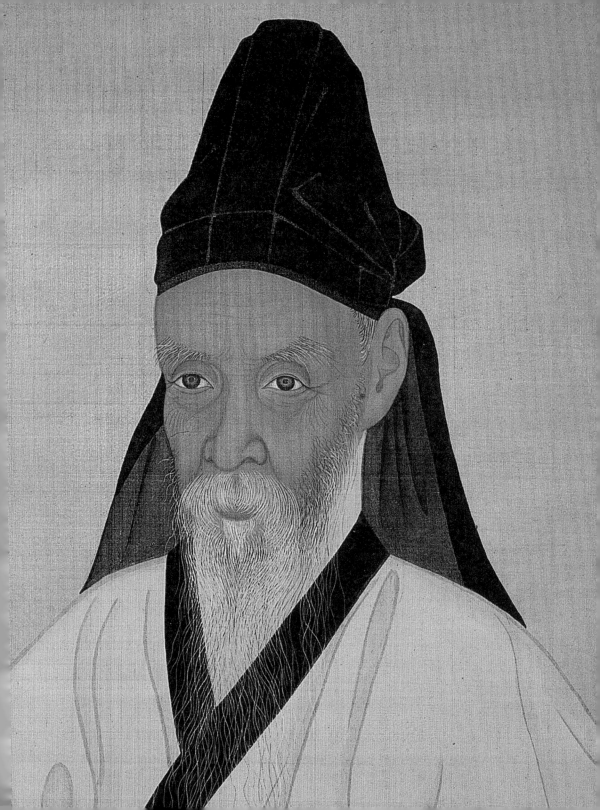

르는데, 소매 끝에 두른 검정빛 선이 멀리서 메아리칩니다. 전체 구도는 삼각형으로 안정되어 있어서 차분한 선비의 기운을 잘 표현하고 있는데 좀 더 가까이 들어가서 보면 이렇습니다.^(그림 75) 눈빛이 정말 형형하죠? 영혼이 비쳐 보이는 듯합니다! 제가 전시장에서 이 그림 실물을 처음 보았을 때의 충격은 지금도 잊히질 않습니다. 전시장을 아주 떠나기 전에 마지막으로 이 걸작을 한 번 더 보고 싶어서 작품 앞에 섰습니다. 벌써 세 시간 넘게 여러 그림을 돌아보느라고 몸이 퍽 고단해져서, 한 발에 체중을 싣고서 삐딱하게 선 채 바라보았습니다. 그런데 이분의 눈을 계속 주시하고 있는 동안, 나도 모르게 두 발이 붙으면서 똑바로 서게 되더군요. 잠시 후에는 또 두 손이 아랫배 쪽에 단정하게 모아졌습니다. 그림의 엄숙단정한 기운이 제 몸에까지 전해진 것입니다! 그리고 여기 세부의 선을 꼼꼼히 살펴보십시오. 옛 그림은 형태는 물론 각각의 선의 성질을 음미해야 참맛을 볼 수 있습니다. 복건이 꺾어진 선은 마치 생철을 접은 듯이 굳세고, 아래 드리운 천이 접혀서 생긴 선은 굵었다 가늘었다 하며 획 하고 속도 있게 펼쳐진 기세가 참으로 활달하고 탄력이 넘칩니다. 또 옷 전체의 윤곽선과 주름의 선을 보십시오. 획 하나하나가 긴장돼서 고르게 흐르는데, 굵기의 변화가 없는 아주 점잖은 선으로 마치 철사인 양 굳세게 이어집니다. 그러니까 이 그림은 사실화이면서도 추상화인 셈입니다.

더욱 접근해 가까이서 보면, 노인 피부의 메마른 질감이 분명히 느껴지죠?^(그림 76) 그리고 이 수염의 묘사가 정말 놀랍습니다. 내려오면서 이리저리 꺾어지는가 하면 굵고 가는 낱낱의 수염이 비틀리면

그림 76_
〈이재 초상〉의
얼굴 세부 1

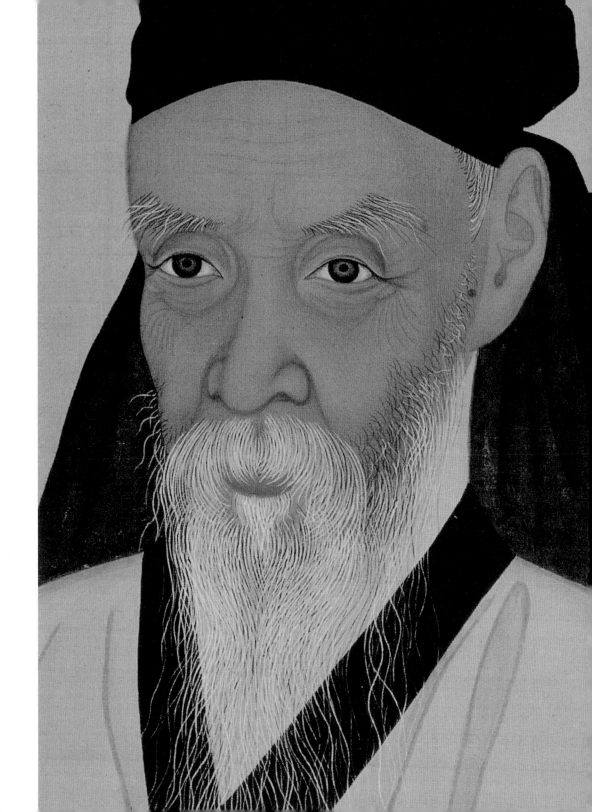

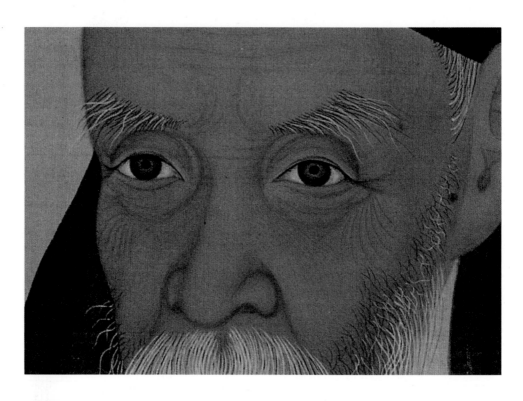

그림 77_
전 《이재 초상》의
얼굴 세부 2

서 굵었다 가늘었다 합니다. 이런 표현, 지금 현대 화가들은 도저히 흉내도 못 냅니다. 제가 서울대학교 미대 석사 과정을 마친 한 화가가 이런 초상화를 옆에 놓고 옮겨 그리는 것을 본 적이 있습니다. 얼굴의 데생은 그럴 듯했지만, 물기 없는 수염을 턱에서부터 끝까지 10여 센티를 끌고 가지를 못하더군요. 자꾸 끊어지니까요. 그래서 물을 좀 묻히면 이번에는 또, 꼭 비 맞은 수염 꼴이 되어 버리고 맙니다. 더구나 이 수염들은 그냥 붙어 있는 게 아니라 피부를 뚫고 나왔지요! 요즘 화가들, 정말 면도한 얼굴만 그리게 된 것이 천만 다행입니다! 청중 웃음 더 자세히 들어가 보면 이렇습니다.^(그림 77) 속눈썹이

며 눈시울이며 동공의 홍채까지, 서양화에서도 보기 어려운 극사실極寫實 묘사입니다. 언뜻 서양화가 굉장히 사실적인 것처럼 보이지만, 이런 세부는 우리 옛 그림이 더욱 사실적입니다. 그런데 서양화에서는 빛이 한편에서 들어오면 반대편이 그늘지고 그런 현상적인 입체감이 있지만, 우리 그림에서는 그런 게 아니라 그냥 사물의 튀어나오고 오목하게 패인 부분에 따라서 음영을 넣습니다. 외부 광선에 영향 받지 않는 절대 형태를 그리는 거죠. 여기에는 깊은 뜻이 있습니다만 그건 나중에 설명 드리기로 하고, 우선은 바늘같이 가는 선을 수십 번, 수백 번 반복해 그린 노인의 피부 질감을 유념해 보십시오.

초상화를 극사실로 그린 이유

그리고 이 세부를 보십시오.^(그림 78) 띠를 맨 매듭이 풀리지 말라고, 다시 가는 오방색五方色 술띠를 묶어 드리웠는데 그 섬유 한 올 한 올까지 일일이 다 그렸죠? 속된 말로, 거의 죽기 살기로 그린 것입니다! 왜 이렇게 극사실로 정성을 다해 그렸는가? 조선은 성리학 국가였기 때문에 군사부일체君師父一體, 즉 임금과 스승과 부모가 하나였습니다—여기서 부父를 부모로 해석하는 것은 한문을 약간이라도 공부해 본 분들은 당연하게 생각합니다. 글자 수를 맞추다 보니, 그렇게 쓴 것일 뿐 어머니를 제외한 것은 아닙니다. 그런데 왜 옛 그림에는 여성의 초상화가 드물까요? 아까 〈씨름〉을 볼 때 구경꾼 가운데 여자가 한 사람도 없었던 것처럼, 조선엔 내외하는 법도가 있어서 여성의 초상화를 그리지 않았던 것이지, 어머니를 낮게 보아 특

별히 제외했던 것은 아닙니다. 조선시대에 화가가 안방마님 얼굴을 빤히 들여다보면서 그릴 수는 없었으니까요. 그것은 왕비의 경우라도 마찬가집니다. 설사 그려 놓았다고 해도 또 누구에게 보여 줄 수 있었겠습니까? 아무튼 이것은 그 시대의 한계입니다―어쨌든 군사부일체의 정신 풍토에서 조상들이 초상화에 들인 정성이라는 것은 상상을 초월하는 점이 있습니다. 그래서 가능한 한 최고의 재료에 최고의 화가를 모셔다가 지극 정성으로 초상화 만드는 것을 자랑스럽게 생각하죠.

 그리고 몸의 아래 부분만 따로 보더라도 참 기가 막힙니다.^(그림 79) 이렇게 옷의 윤곽선과 주름 선이 점잖게 흐르는데 부드럽게 반복되면서 음악의 멜로디처럼 운율적으로 흐르죠? 또 슬그머니 점차 선이 굵어집니다. 점점 내려오면서…… 그래서 몸 부분의 필선 자체가 선비의 침착하고 온화한 기운을 드러내는 기품이 있죠. 이 선묘線描 자체는 역시 하나의 추상화라 할 만합니다. 이러한 음악적 운율미며, 거의 추상에까지 이른 선묘의 아름다움, 이것은 오랜 문화 속에서 잉태된 것으로 역시 현대의 초상화에서는 찾아보기 어렵습니다. 제가 유명한 대기업 회장의 초상화를 본 적이 있습니다만, 얼굴은 그렇다 치더라도 신사복 입은 몸체의 묘사를 보았더니 거기엔 그저 형태만 있을 뿐, 이러한 선묘 자체의 아름다움이 전혀 없었습니다. 여러분, 우리 옛 그림에는 왜 추상화라는 것이 없을까요? 추상화가 정말 없습니까? 기가 막힌 추상화가 있습니다. 그것은 바로 서예書藝입니다. 천변만화하는 선의 움직임을 따라 글 쓰는 사람의 순간순간의 감정이 배어 있고, 또 인격의 기운을 드러내는 서예가 있습니다.

그림 78_
전 〈이재 초상〉의
술띠 세부

그리고 그 서예의 움직임을 그대로 응용한 이러한 그림 속의 경이로운 필선들이 있습니다. 덧붙여 한 가지 당부 말씀을 드립니다. 그림을 가까이서 감상할 적에는 작품 앞에서 얘기를 해서는 안 됩니다. 옛 분들처럼 한겨울에도 부채를 휴대했다가 입가를 가리고 본다면야 상관이 없지만, 남의 집에서 초상화 같은 소중한 유물을 보면서 말을 하다가는 자칫 얼굴에 침을 튀길 우려가 있습니다. 그림을 보는 작은 에티켓의 하나입니다.

그런데 제가 이 그림을 가지고 아, 이게 아무래도 이재가 아닌 것 같다고 말씀드렸죠. 이 초상을 보세요.^(그림 80) 이분이 금방 봤던 분하고 너무 닮지 않았습니까? 얼굴이 너무나 닮았어요. 머리에 쓴 관만 다르지요. 그리고 아까는 글씨가 없었는데 여기에는 찬문贊文이 셋이나 있습니다. 거기에 뭐라고 썼느냐 하면—이건 초상의 주인공이 직접 지으신 글이에요.^(그림 81) 이분은 이채●라고 분명하게 적혀 있는데, 아까 본 이재의 손자라고 알려져 있습니다. 찬문부터 읽어보죠. "저기 정자관程子冠을 쓰고 몸에는 주자朱子께서 말씀하시 심의深衣를 입고 우뚝하니 똑바로 앉아 있는 사람이 누구인가? 눈썹은 짙고 수염은 희며 귀는 높고 눈빛은 형형하니, 그대가 참으로 이계량李季亮이라는 사람인가?—계량은 이채라는 분의 자字입니다. 대단한 미남인 것처럼 묘사하고 '네가 정말 나냐' 하고 묻고 있죠? 청중 웃음—그런데, 지난 인생의 자취를 돌아보면 세 고을의 현감을 지냈고 다섯 주州의 목사를 지냈으며, 하는 바 사업은 뭐냐고 물으면 네 분 선생님의 글, 즉 공자의 《논어》, 맹자의 《맹자》, 증자의 《대학》, 자사의 《중용》과 여섯 경전—즉 시詩, 서書, 역易, 예禮, 악樂, 춘추春秋—의 공부라고 말

이채李采
조선 후기의 문신. 영조대에 급제하여 여러 벼슬을 거쳤다. 지례현감知禮縣監으로 있을 때는 둑을 쌓아 농사에 도움을 주어 주민들이 그 둑을 '이공제李公堤' 라 하기도 했다. 문집에 《화천집華泉集》이 있다.

그림 79_
전 〈이재 초상〉의
몸통 세부

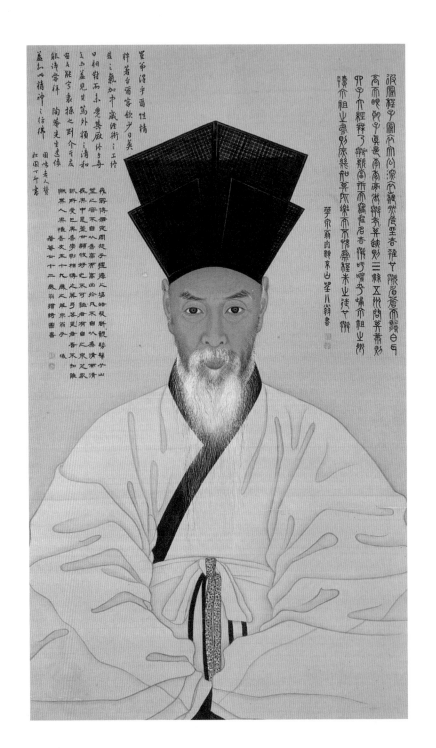

그림 80_
〈이채李采 초상〉
작가 미상, 1802년,
비단에 채색,
99.2×58.0cm,
보물 1483호,
국립중앙박물관 소장.

그림 81_
〈이채 초상〉의
화찬畵讚 세부

한다. 하지만 이 혹시 지금 세상 사람들을 속이고 헛된 이름을 도둑질하는 짓은 아닌가? ―이 말이 참 삼엄하죠? 이런 의미심장한 뜻을 담아서 초상화를 그립니다―아! 네 할아버지의 고향으로 돌아가서 네 할아버지가 읽던 글을 더 읽어라! 그러면 참으로 즐길 바를 어렴풋이 알아 정자程子, 주자朱子의 제자(참된 선비)가 되기에 부끄럽지 않으리라(彼冠程子冠 衣文公深衣 巍然危坐者 唯也歟 眉蒼而鬚白 耳高而眼朗 子眞是李季亮者歟 考其迹則三縣五州 問其業則四子六經 無乃欺欺當世 而竊虛名者歟 吁嗟乎 歸爾祖之鄕 讀爾祖之書 則庶幾知其所樂 而不愧爲程朱之徒也歟)." 대개 이런 뜻입니다.

이채의 할아버지 이재가 사셨던 곳은 지금의 용인 땅 수지 근처입니다. "너, 그리로 돌아가서 네 할아버지가 읽었던

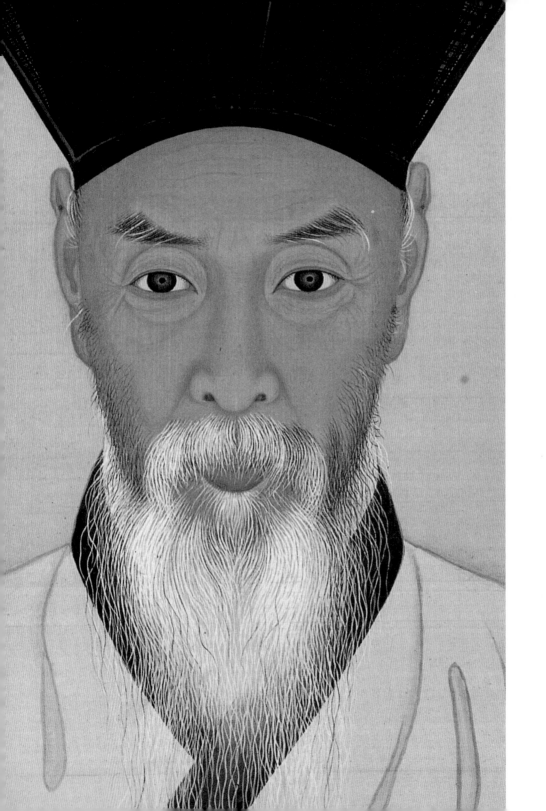

책을 더 읽어야 하겠다. 그래야 네가 정말 정자, 주자의 제자라고 하기에 부끄러움 없는 참사람이 되지 않겠느냐" 이렇게 써 놨는데, 이 글귀의 내용이 재미있어서 제가 이분 문집을 모두 찾아봤습니다. 그랬더니 정말 공교롭게도 이 초상화를 제작한 1802년 여름에 다시 산림으로 돌아가서, 10년 가까이 시골에 틀어박혀서 더 공부하고 나오셨어요. 그런데 얼굴을 잘 보십시오.^(그림 82) 인상이 참 독특하죠? 눈빛이 형형하고 이마가 넓고 눈썹은 치켜 올라간 검미劒眉인데, 끝 쪽 숱이 두터워집니다. 코는 길고 뾰족한데 콧방울이 단정하죠. 또 하관이 빠르고 입술이 도톰하고 작은 대신에 귀가 굉장히 높습니다. 귀가 높아서 귀티가 있어 보이죠? 다시 전傳〈이재 초상〉의 얼굴을 보십시오.^(그림 76) 눈썹, 눈, 코, 입술이 같고 귀가 높습니다. 심지어 수염 난 자리 모양까지 똑같습니다! 그리고 무엇보다도 주인공의 눈빛이 같습니다. 이건 같은 사람의 기운 아닙니까? 그래서 제가 아무래도 두 초상화 주인공이 같은 분 같다는 의견을 말했더니, 동료 학자들이 통 안 믿어 줍니다. 일제 때부터 70년 동안이나 할아버지와 손자로 되어 있었는데, 그럴 리가 없다는 거죠. 선입관념이란 이렇게 무섭습니다!

　그래 찬찬히 두 초상화를 더 살펴보았습니다. 여기 왼쪽 귓불 앞에 큰 점이 있죠? 전〈이제 초상〉도 바로 그 자리에 같은 점이 있습니다! 하지만 이렇게 점까지 같다고 설명해 줘도 동료들이 여전히 수긍을 하지 않습니다. 그래서 엄청나게 답답해진 나머지, 두 초상화 주인의 동일인 여부를 증명하려고 여러 전문가에게 물어봤습니다. 우선 조용진 교수께 물었지요. 이분은 다년간 해부학을 공부한 화가로서 얼

그림 82_
〈이재 초상〉의
얼굴 세부

굴 전문가인데, 예를 들면 두 눈동자와 코끝 점이 그리는 역삼각형의 모양이 서로 일치하는가를 확인하는 식으로, 동일인 여부를 감정합니다. 그렇게 서로 다른 얼굴의 세부 11개를 비교해서, 그 비례가 모두 같을 때는 동일인이 아닐 확률이 11만분의 1로 줄어든다고 합니다. 그런데 이분 말씀이, 그림이라 100퍼센트 같다고 장담은 못해도 같은 사람이 거의 틀림없다는 겁니다. 그 말씀을 옮겼는데도 주위에서 저를 믿어 주지 않더군요! 두 초상화의 눈빛을 곰곰이 들여다보고 있노라면 같은 사람의 기운이 분명하게 느껴지는 데도 말입니다. 참 속상했습니다. 그래서 궁리 끝에 1년쯤 지나서, 이번에는 아주대학교 피부과 의사인 이성낙 교수에게 도움을 청했습니다. 피부과 의사로서 전 세계를 통틀어 예술 작품에 보이는 얼굴을 연구하는 학자가 다섯 분쯤 계십니다. 이분은 그중 하나로 게다가 미국에서 의학 잡지도 편집하는 실력파이십니다. 이분이 그림 속 얼굴을 보고 주인공의 질환을 진단하는 글을 써 왔는데, 이를테면 '지금 작품 속 주인공은 간암이 말기 진행 중이다' 하는 식입니다.

검버섯도 진실대로 그린 엄정한 회화 정신

그런데 전문가라는 것이 정말 놀랍습니다. 저 역시 두 초상화 속의 인물이 같은 사람이라는 사실을 증명하려고 그렇게 눈이 빠지게 그림을 속속들이 비교해 봤어도 알 수 없었던 것을, 이분이 드디어 명확히 밝혀 냈습니다. 여기 왼쪽 눈썹 아래 살색이 좀 진해진 부분 있죠?[그림 83] 이게 저에게는 통 안 보였는데 피부과 의사 이 교수한테는 보인 겁니다. 바로 노인성 각화증, 쉽게 말해서 검버섯입니다. 왼

그림 83_
〈이채 초상〉의
검버섯 부분

쪽 눈썹 가에서 나타난 이 검버섯의 징후가 〈이채 초상〉에선 흐릿하더니, 10여 년 더 늙어 보이는 전傳 〈이재 초상〉에선 어떻습니까?^[그림 77] 이렇게 거뭇거뭇 진해졌습니다! 청중 감탄하는 소리 검버섯은 나이를 먹으면 점점 더 진해지고 딱딱해집니다. 그리고 또 한 가지, 왼쪽 눈꼬리 아래쪽 4시 방향에 도톰하니 길게 부풀은 부분이 보이죠? 이것도 두 초상화에 공히 보이는 것인데, 노인성 지방종입니다. 정말 신기하죠? 이로써 전傳 〈이재 초상〉은 이재가 아니라 이채 초상의 주인공이 10여 년 더 늙은 후에 새로 그린 작품이라는 사실이 완전히 밝혀졌습니다. 다시 한번 두 초상화를 비교해 보십시오. 주름이 좀 다르게 보입니까? 늙는다는 것이 무엇입니까? 피부에 수분이 빠져 점차 꺼칠해지고 따라서 탄력이 줄어 이렇게 중력 방향으로 쳐지는 겁니다. 또 수염은 훨씬 희어지고, 하지만 일부 터럭은 아주

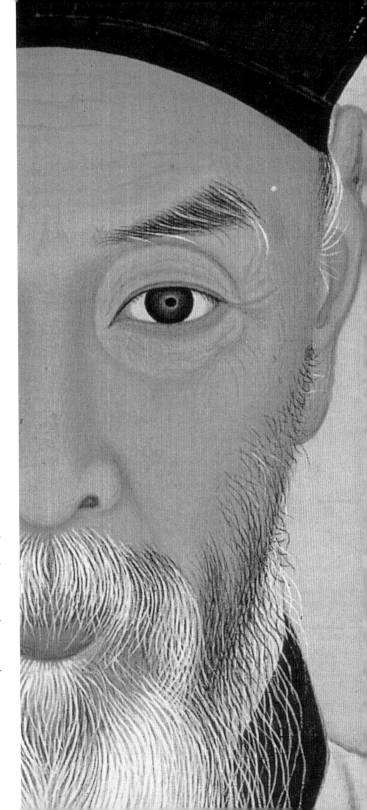

길어지면서 전체적으론 성글어졌죠. 이 교수께서는 두 초상화에 보이는 주름의 차이도 노화에 따라 변한 모습이라고 해명해 주셨습니다. 그것은 더구나 동료 교수 세 분과 함께 토론한 결과라고 결론을 낸 과정까지 말씀해 주셨습니다.

아직 우리 미술 교과서의 제목은 안 고쳐졌지만, 이렇게 해서 전 〈이재 초상〉은 이재의 초상이 아니라, 그 손자 이채의 초상화라는 것이 밝혀졌습니다. 할아버지와 손자가 아니라, 한 사람의 두 모습이라는 거죠. 이 그림을 감정한 의사 분이 조선 초상화에 보이는 여러 질환에 대한 논문을 썼다고 아까 말씀드렸었습니다. 제가 너무 고마워서 뭔가 도움을 드리려고, "중국의 초상화도 명나라 청나라의 작품은 기가 막히게 사실적으로 그려져 있는데, 선생님 그쪽 그림은 왜 논문 자료로 사용하지 않으십니까?" 하고 물었습니다. 그랬더니 뭐라고 하시는가 하면, "그게, 저도 좀 봤는데요, 중국 그림은 꽤 사실적이기는 하지만 병명을 진단하기에는 좀 어려운 점이 있습니다" 하고 대답하세요. 바로 이 차이입니다! 그러니까 겉보기에는 둘 다 사실적인 듯하지만, 그야말로 병색까지 있는 그대로 묘사된 그림은 바로 조선의 초상화라는 것입니다. 이런 극사실極寫實 초상화에 보이는 회화 정신을 뭐라고 했느냐 하면, 옛날 분들은 그 마음을 일러 '일호불사一毫不似편시타인便是他人'이라고 했습니다. 즉, '터럭 한 오라기가 달라도 남이다'라는 것이죠. 참으로 엄정한 회화 정신입니다. 그림 보기 싫은 검버섯이나 부종浮腫 같은 환부까지 왜 그토록 정확히 그렸는가? 진선미眞善美 가운데 예쁜 모습이 아니라 진실한 모습, 바로 참된 모습을 그리려 했기 때문입니다. 즉, 외면이 아닌 정신을 그리려고 한 것

그림 84_〈채제공蔡濟恭 초상〉
이명기, 비단에 채색,
121.0×80.5cm,
보물 1477-1호,
수원화성박물관 소장.

오주석의
한국의 美 특강

樊巖蔡相國濟恭伯規甫七十三歲真

畫者李命基

聖上十五年辛亥御真摹寫後承命摸像內入以其餘本明年壬子粧

甬形甬淸 俞頂甬踵 扁是君恩
父母之恩 聖主之恩 香火君恩

責飾一身 所愧歇後
何物非恩 無計報恩

樊翁自贊自書

입니다!

　이것은 좌의정 채제공蔡濟恭의 초상화인데 수원에 화성 신도시를 건축할 때 총 책임을 졌던 바로 그분입니다.^(그림 84) 화면을 보면 '정승 채제공의 73세 때 초상이다'라고 적혀 있습니다. 그린 사람은 이명기●(1770 전후~1848 이후)이고요. 정조 임금 15년(신해)에 임금의 초상화를 그린 다음 특별히 사랑했던 신하였기 때문에 초상을 그려 오라고 해서, 이걸 두 장 만들어 하나는 임금께 올리고 하나는 본가에 넘겨주었다고 쓰여 있습니다. 그래서 지금 채제공 후손 댁에서 소장하고 있는 그림인데, 요즘으로 말하면 국무총리의 초상인 셈이죠. 그런데 옷이 이렇습니다. 연분홍빛 옷을 입었어요. 이게 늙은 정승의 정장正裝입니다. 조선은 참 묘한 나라죠. 요새 노인이 이렇게 핑크 빛 옷을 입었으면 화학 염료의 천한 빛이 겉으로 번들거렸겠지만, 이게 천연염색을 한 것이기 때문에 이렇듯 은은한 멋이 우러납니다. 그런데 임금께서 그에게 부채와 향낭을 하사하셨어요. 그래서 이분이 감격해서 이렇게 화제를 적었습니다.^(그림 85) "번암樊菴 채제공 노인이 직접 짓고 썼다. 네 모습, 네 정신은 부모님이 주신 은혜고, 네 머리끝에서 발끝까지 덮은 것은 성스러운 군주의 은혜로다. 부채, 이것도 임금님 은혜요 향낭 역시 임금님 은혜니, 한 몸을 싸고 장식한 것이 어느 물건인들 은혜 아닌 것이 있으랴? 다만 부끄러운 것은 나 죽은 다음까지라도 그 은혜들을 다 갚을 계책이 없는 것이 다樊翁自贊自書/爾形爾精 父母之恩 爾頂爾踵 聖主之恩 扇是君恩 香亦君恩 賁飾一身 何物非恩 所愧歿後 無計報恩." 청중 감탄

이명기李命基
조선 후기의 화가. 화원으로 찰방察訪을 지냈다. 특히 초상에 뛰어났고, 인물과 바위의 모습, 필법 등에서 김홍도金弘道의 화풍을 많이 따르고 있다. 단편적으로나마 서양화법을 받아들인 흔적도 엿보인다. 주요 작품으로는 〈서직수 초상徐直修肖像〉, 〈관폭도觀瀑圖〉 등이 있다.

초상화에 쓰인 글은 주인공의 삶의 정신

옛 초상화에 붙어 있는 글들은 참 멋집니다. 한 사람의 삶의 정신을 그대로 나타내지요. 그럼 얼굴을 보십시오. 참 잘생겼죠? ^(그림 86) 선이 굵어 가지고 정말 정승감입니다. 그런데 살짝 곰보입니다. 옛날 초상화를 보면 곰보가 많아요. 비디오 볼 때 맨 앞에 "옛날에는 호환, 마마가 가장 무서웠으나" 운운하는 얘기 나오죠. 청중 웃음 마마가 얼마나 무서운 병이었으면 '마마' 라는 높은 이름을 붙여 가지고 '마마, 마마' 하면서 얼른 떠나시라고 했겠습니까? 그래서 이렇게 살짝 곰보가 그대로 표현되어 있지만, 더 중요한 것은 사팔뜨기 눈이에요! 사팔뜨기인 게 분명하죠? 하지만 이거 정말 조금밖에 사팔뜨기가 아닌데, 조금만 슬쩍 돌려놓았으면 멋있었을 텐데, 하는 생각이 듭니다. 만약 그렇게 했다면 어떻게 되었을까요? 이분은 사회적으로 완전히 매장되고 말았을 겁니다! 옛날 분들은 사서삼경을 배워도 한 번 배우고 만 게 아니라 완전히 다 외웠죠. 중학생 정도만 되면 분량이 적은 《대학》, 《중용》 정도는 죄 외웁니다. 그 《대학》에 보면 이런 말이 있어요. "성어중誠於中이면 형어외形於外라", '마음에 내적인 성실함이 있으면 그것은 밖으로 그대로 드러나기 마련이라' 는 말입니다. 또 다른 말도 있는데, "소위성기의자所謂誠其意者는 무자기야毋自欺也" 라고 합니다. 즉, '그 뜻을 성실하게 갖는다는 것이 무엇인가? 바로 나 자신을 속이지 않는 것' 이라는 뜻입니다. 사실 퇴계 이황 선생께

그림 85_
〈채제공 초상〉
찬문 세부

甫形甫精 爾頂甫踵 扇是君恩
父母之恩 聖主之恩 香以君恩
責餽一身 所愧歔後
何物非恩 無計報恩
樊翁自贊自書

서 가장 중시했던 글귀가 바로 이 '무자기毋自欺', 즉 '나 자신을 속이지 않는다'는 말이었습니다. 이런 글을 한 번 본 게 아니라, 누구나 외우고 있는데, '좌의정이 제 초상을 만들면서 눈알을 살짝 돌리게 했다' 이런 소문이 들리면 어떻게 되겠습니까? 이 사람은 사회적으로 정말 우스갯감이 되고 맙니다.

옷을 그려도 밑바탕부터의 성실함은 마찬가지였습니다. 이 색감, 정말 아주 기가 막히잖아요. ^(그림 87) 속에 껴입은 청색 옷이 아른아른 은은하게 비춰 보이는데 이렇듯 점잖고 고상한 것이 소위 조선 사람들이 생각했던 아름다움, 격조라는 겁니다. 일본의 기모노[着物]처럼 겉으로 난리법석 치는 문양을 잔뜩 깔아 놓은 것이 아니라, 저 아래

그림 86_
〈채제공 초상〉
얼굴 세부

그림 87_
〈채제공 초상〉
의복 세부

서부터 은은하게 떠오르는 색조, 이런 것이 격조가 있다고 본 것입니다. 그림 바탕이 얇은 비단인데 어떻게 이렇게 진중하고 깊은 아름다움의 효과가 날까요? 색을 칠할 때 물감을 비단 올 뒤에서부터 거꾸로 밀어 넣습니다. 밀어 넣어 가지고는 앞에서 다시 받아칩니다. 밑바닥부터, 속부터, 바탕부터 단단하게 다지죠. 더욱 정성을 들일 때는 예를 들어, 빨강색을 예쁘게 내기 위해 그 보색補色인 초록색을 먼저 뒤에서부터 그려 넣고, 그 위에 다시 빨강을 칠한답니다. 정말 보이지 않는 곳에서 최선을 다하지요. 그리고 여기 돗자리 그린 걸 보세요.^(그림 88) 짧은 선 하나하나가 시작과 끝이 다 살아있어요. 이런 초상화 그림을 그릴 때는 보통 화가 다섯 명이 그립니다. 최고의 화가는 얼굴을 그리고, 두 번째 사람은 몸체를 그리고, 조수 세 사람이 이런 부차적인 세부며 장식 문양을 색칠해요. 그래서 맡은 바 한 획 한 획을 그야말로 정성스럽게 그리는 거죠. 이게 지금 사람들이 도저히 못 미치는 점입니다. 얼굴 데생은 그런 대로 엇비슷하게 할 수 있지만 이런 세부에 쏟아 붓는 정성이 훨씬 부족합니다.

그런데 손은 좀 잘못 그렸습니다.^(그림 89) 부채까지도 참 멋들어지게 그렸는데, 특히 부채 바깥쪽에 색을 좀 어둡게 칠해 가지고 도드라져 보이도록 서양화법으로 잘 그렸는데, 손을 못 그렸죠! 제가 우리나라 옛 그림이면 무조건 좋다, 훌륭하다고 국수주의적으로 말씀드리는 게 아닙니다. 이건 명백히 못 그렸어요! 손은 서양 사람들이 잘 그리고 조각도 참 잘 만듭니다. 미켈란젤로의 〈천지창조〉나 로댕의 〈성당〉이라는 작품을 보십시오. 그 손에는 거의 영혼이 깃들어 있는 듯해 전율이 느껴지는데, 사실 어떤 의미에서 사람의 참된 영

그림 88_
〈채제공 초상〉
돗자리 세부

그림 89_
〈채제공 초상〉
손 세부

혼은 그 뒷모습과 손 모양에서 더욱 잘 드러나는 것 같습니다. 그런
데 이 초상화에서는 손이 왜 이렇게 기본 데생조차 어색하게 되었느
냐 하면, 조선시대 화가는 초상화에서 밤낮 얼굴만 그려 봤지 손을
그린 적이 없었기 때문입니다. 예사 작품 같으면 넓은 소매 속에 손
을 넣어서 공손하게 맞잡은 형태로 그리거든요. 손을 그리지 않습니
다. 그런데 지금 임금님이 갑자기 부채를 하사하시는 바람에 손을
그리게 된 거예요. _{청중 감탄} 평생 안 하던 일을 갑자기 하려니까 아무
리 천하제일의 초상화가 이명기라 한들 그 손이 잘 그려지겠습니
까? 사실 손이라는 게 굉장히 그리기 어려운 섬세한 것이거든요. 아
주 쩔쩔맸습니다! 지금 화성시 용주사에 있는 대웅전의 〈후불탱화〉
도 역시 이명기가 참가해 그린 작품인데, 거기에 나오는 손도 이와

똑같이 어색한 티가 납니다.[그림 90] 같은 사람의 솜씨이기 때문에 그래요. 손은 역시 서양 사람들이 잘 그렸습니다.

이게 바로 우리나라 조선의 표구입니다.[그림 91] 사실 표구는 일본 말이고 우리말로는 장황裝潢이라고 했었는데, 지금은 아예 한국말이 되어 사전에도 실려 있지요. 점잖은 옅은 빛 옥색 천을 위 아래로 민패로 바르고 그림 주변에 화면과 같은 색 바탕을 좀 더 환한 띠로 둘

그림 90_
〈삼세여래체탱三世如來軆幀〉
중 손 부분
김홍도·이명기 외外,
1790년, 비단에 채색,
440.0×350.0cm,
ⓒ성보문화재연구원.

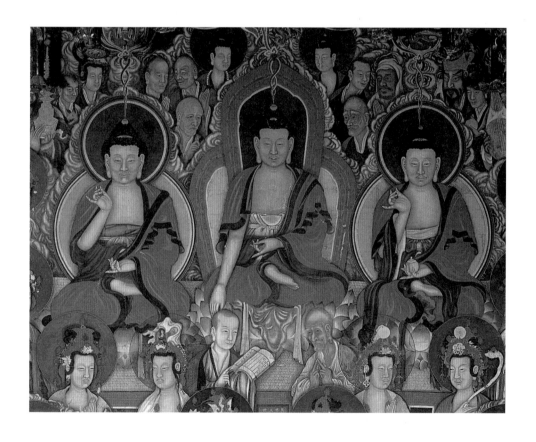

렀을 뿐, 문양이란 일절 없습니다. 그러니까 저 주인공 초상화의 격이 은은하게 번져 나가면서 품위 있게 보이지 않습니까? 게다가 표구 위쪽에 주홍빛 유소流蘇(끈을 말함)를 드리웠군요. 정말 품격이 고상한 디자인입니다.

이것은 지금 당장 프랑스 파리 한복판에 갖다 놓아도 이보다 더 고상한 디자인을 찾을 수 없을 겁니다. 이랬던 것을 아까 본 〈송하맹호도〉처럼 화려한 비단 모양으로 바글바글 난리법석을 치게 둘러 놓으면 그림보다 오히려 표구가 더 도드라져서, 속된 말로 개 꼬리가 흔드는 격이 되고 맙니다.^(그림 60) 똑같은 동아시아 국가이지만 한국과 일본의 문화가 이렇게 다릅니다! 아까 병풍의 경우에도 말씀드렸듯이 여러분들이 혹 어느 시골집 같은 곳에 갔는데 이런 표구가 되어 있는 그림이 있었다. 그런데 안타깝게도 그림은 거의 다 찢어졌다, 합시다. 그래도 이건 귀중한 유물이에요! 그것도 100년이 더 된 오래된 유물, 절대 버리시면 안 됩니다! 지금 우리는 옛날 분들이 어떻게 표구했는지 그 색조의 구성이며 좌우 비례조차 사실 정확히 잘 모르거든요. 표구 자체에도 우리 고유의 아름다움이 배어 있습니다.

이 그림을 보니, 채제공 이분이 영의정이 되었군요.^(그림 92) 정조의 신임이 대단해서 좌의정 때도 3년간 영의정, 우의정 없이 독상獨相을 지냈는데, 드디어 영의정입니다. 그런데 작품을 보십시오! 제 아무리 영의정일지라도 사팔뜨기는 여전합니다. 청중 웃음 이렇게 진실, 참[眞]을 추구하는 회화 정신은 결코 흩어져선 안 되는 것이에요. 그런데 일제강점기가 되자 그만 이 정신이 망가지고 맙니다.

그림 91_
표구를 포함한
〈채제공 초상〉의
전체 모습

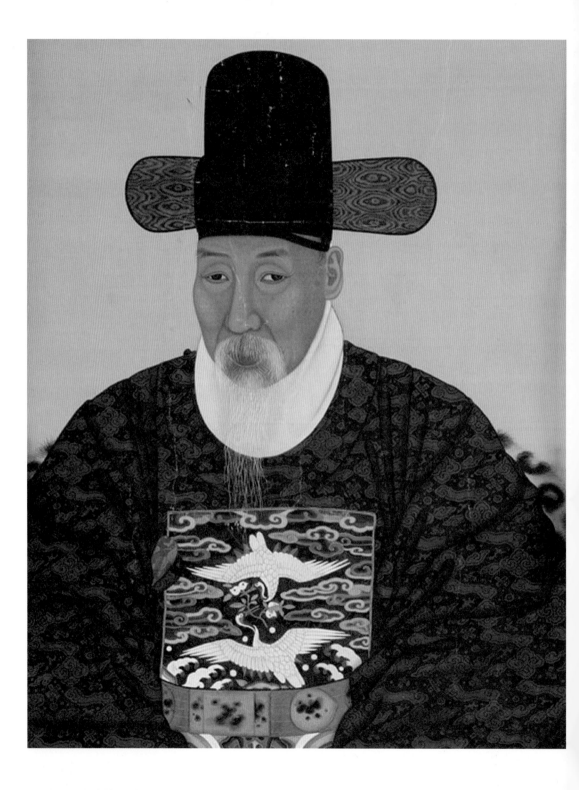

예쁘지만 정신이 빠진 그림

이 작품은 김은호 화백이 그린 논개, 진주 남강에서 왜장을 끌어 안고 물에 빠져 죽은 논개의 영정입니다.^(그림 93) 국가 공인 영정이라 해서 김은호 화백에게 맡겼는데 그림이 이렇습니다. 참 예뻐 보이 죠? 예쁘지만 이건 정신이 빠진 그림이에요. 남원에 있는 춘향이 그 림은 또 이렇게 생겼습니다.^(그림 94) 역시 같은 분이 그렸는데 예쁘지 요? 그런데 얼굴이 거의 비슷하죠! 두 작품의 차이는 이렇습니다. 논 개는 의義를 아는 기생, 의로운 인물이니까 얼굴에 각을 약간씩 더 줘서 굳센 느낌을 살리고 치마를 푸른색으로 입혔습니다. 춘향이는 열정적이니까 선을 더 곱게 그리면서 녹의홍상綠衣紅裳으로 다홍치 마를 입혔어요. 그런데 얼굴판이 내내 같지 않습니까? 어떻게 논개 와 춘향이 같을 수가 있습니까? 이렇게 겉으로만 예쁘게 그려 내는 것이 일본식 그림입니다. 우리 조상들이 원했던 것은 이런 게 아닌 데 말이지요. 더구나 두 그림에서 놀라운 것은 초상 주인공의 얼굴 이 모두 화가 김은호 선생의 부인 얼굴이란 점이에요! 당신 부인 얼 굴을 가지고 논개도 만들고 춘향이도 만들었습니다. 호암미술관에 가 보시면 또 〈황후대례복〉이란 그림이 있는데, 황후 옷을 입혀 가 지고 부인을 황후로 만든 것도 있습니다. 더 안 좋은 점은 김은호라 는 분이 친일 경력이 있었던 화가란 점이에요. 일본인 조선 총독에 게 한복 입은 아녀자들이 금비녀를 뽑아 바치는 그림을 그려 대동아 전쟁 선전에 앞장선 사람입니다. 그런 이에게 부탁해서 춘향이도 만 들고 논개도 만들고, 심지어 이순신 장군도 만들다니…… 이런 일을 하는 나라는 세상에 원, 우리나라밖에 없습니다.

그림 92_〈채제공 초상〉 세부
이명기, 종이에 채색,
155.5×81.9cm,
문화재청.

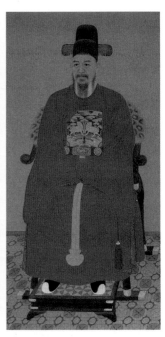

그림 93_〈논개論介 초상〉
김은호, 1955년,
비단에 채색, 151.0×78.5cm,
진주 논개사당 소재.

그림 94_〈춘향春香 초상〉
김은호, 1960년,
비단에 채색, 160.0×80.0cm,
남원 춘향사당 소재.

그림 95_〈이순신 초상〉
김은호, 1962년,
비단에 채색, 규격 미확인,
해남 우수영 소재.

다들 아시는 그림이죠.^(그림 95) 이순신 장군입니다. 이순신 장군이 전란 통에 무슨 초상화를 그릴 겨를이 있었겠습니까? 그런데 순전히 상상으로 그려 놓고 이 초상은 이순신 장군이라 하기로 함! 그런 것이 소위 국가 공인 영정입니다. 그려진 모습을 보십시오. 몸은 건장하게, 얼굴은 미남으로, 거기다 아주 영민하고 덕성스럽게 보이도록 이렇게 그려 놓고서 그냥 이순신 장군으로 만들어 버리는 겁니다. 이순신 장군 입장에서 보면 기분이 좋으셨을까요? 제멋대로 그려 낸 이런 그림이 초상일 수는 없죠! 기념비성記念碑性이 강조되는 조각 작품이라면 어쩔 수 없이 모르는 얼굴이라도 만들어 세울 수 있겠지만, 섬세한 초상 작품을 이렇게 근거 없이 만들어 유통시키는 것은 정말 문제가 있다고 생각합니다. 지금 우리 화폐에 보이는 세종대왕이니, 이황 선생, 이이 선생 등등의 위인 초상은 거의 모두가 이렇게 제멋대로 그려 낸, 정신없는 일본풍의 그림일 뿐 아니라 아무런 근거도 없는 그림입니다. 우리나라 지폐 위에서 제가 정말 보고 싶은 얼굴은 잘 생긴 얼굴이 아닙니다. 겨레의 독립을 위해 이역만리에서 풍찬노숙風餐露宿하셨던 김구 선생님의 참된 얼굴, 순결했던 윤동주 시인의 얼굴, 그리고 온 몸을 바쳐 겨레의 혼을 지켜낸 유관순 누나 같은 분들의 살아 있는 진실한 모습입니다.

우리 조상들이 그려 왔던 초상화를 다시 보여 드리죠. 이랬습니다.^(그림 96) 어떻습니까? 살아 있는 정신이 보이죠! 이분이 어떤 사람인지 구체적으로 정확히는 모르지만, 아마도 왠지 식사는 적게 하셨을 것 같고, 걸을 때는 걸음걸이가 재고 활달했을 것 같다는 느낌 등이 오지 않습니까? 이런 그림이야말로 살아 있는 그림입니다! 기운

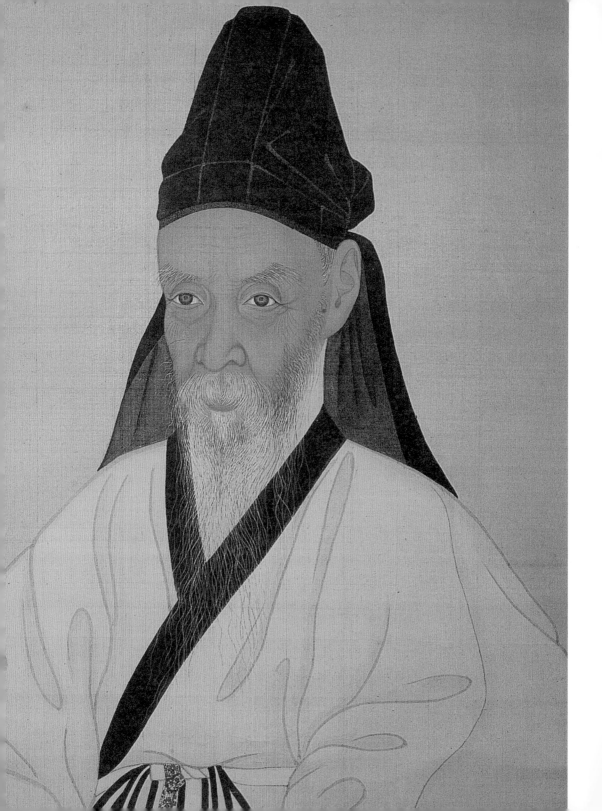

생동氣韻生動이 중요합니다. 앞서 보신 일제 영향하의 화풍을 보이는 작품 같은 것은 겉만 잔뜩 치장했지 내면의 정신이 빠진 껍데기 그림이에요.

"반박흉중만화춘盤薄胸中萬化春,
필단능여물전신筆端能與物傳神"

우리 조상들은 늘 아름다운 것보다는 참된 것이 더 중요하다고 생각해서, 심지어 초상화를 그릴 때 곰보며 검버섯이며, 커다란 혹까지 추한 모습을 있는 그대로 남김없이 드러냈는데, 그런 정신을 일제강점기를 지내면서 많이 빼앗긴 거죠. 논개는 기생이었습니다. 기생이었지만 나라에서는 그녀를 위해 사당을 짓고 해마다 관리들에게 제사를 지내게 했습니다. 조선이라는 나라는 명분이 확실했던 나라였습니다. 명분에 맞는 행위를 했으면 기생일지라도 확실하게 떠받들고 추숭했습니다. 〈논개〉나 〈춘향〉, 〈이순신 장군〉 이런 그림은 겉보기에는 좋은 듯하지만 그저 예쁘기만 한 것은 장식품이지 예술품이 아닙니다. 더구나 작가는 이런 그림을 그릴 명분이 없는 분이었습니다. 아름다움이 아니라 참을 그린 옛 초상화에 담긴 정신에 대해서는 나중에 좀 더 부연 설명해 드리겠습니다.

이것은 혜원蕙園 신윤복(1758~1813 이후)이 그린 〈미인도〉입니다. (그림 97) 여성을 그리지 않았던 내외하는 세상, 조선시대의 여자 그림이니 보나마나 기생이겠죠? 기생이지만 저 얼굴 좀 보십시오. 아주 조촐하고 해맑은 인상이죠? 이 치마 아래에는 오색 또는 일곱 가지 색의 무지기라는 속옷을 입습니다. 층층이 색이 다른 속옷이 옅

그림 96_
전 〈이재 초상〉의
상반신 세부

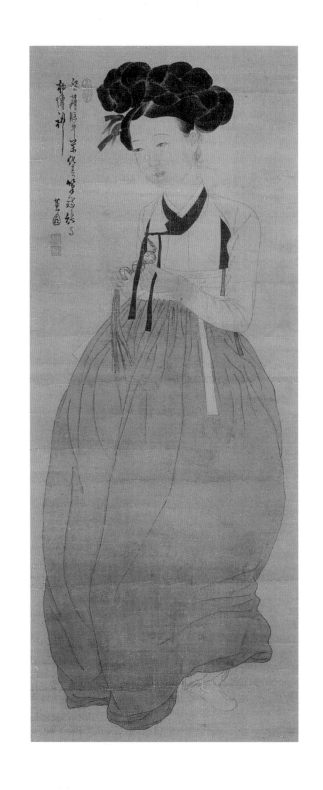

은 옥색 치마 아래로 은은하게 비쳐 보였겠지요. 이런 것이 조선식의 아름다움이었습니다. 그렇게 해서 통치마가 푸하게 부풀었기 때문에 옛날 분들은 머리에도 큰 다래머리를 얹었습니다. 자연 위아래 균형이 잘 맞았는데, 시중의 그림책 같은 데서 이 그림 설명을 찾아보면 상당히 에로틱한 그림이라고 해석한 것이 많습니다. 하긴 주인공이 옷고름을 풀고 있으니까요. 옷을 벗고 있습니다! 오른편에 드리운 것은 속옷 고름이죠. 연지빛으로 도드라지게 칠했습니다. 요즘은 하도 이상한 사진을 많이 볼 수 있는 세상이라서 어떨는지 모르지만, 예전 남정네들은 이런 기생의 연지빛 속고름이 드리워진 그림만 보아도 아마 가슴이 막 쿵쾅쿵쾅 했을 거예요. 그런데 혜원이 여기다 뭐라고 써 놓았느냐 하면, "반박흉중만화춘盤薄胸中萬化春, 필단능여물전신筆端能與物傳神이라", 즉 '이 조그만 가슴에 서리고 서려 있는, 여인의 봄볕 같은 정을 붓끝으로 어떻게 그 마음까지 고스란히 옮겨 놓았느뇨?' 하였습니다. 자기가 그린 그림에 자기가 엄청 칭찬을 해 놓았죠? 그야말로 자화자찬이 아닐 수 없습니다. 청중 웃음

　제 생각에는 여기에 연유가 있다고 봅니다. 이 여인의 눈빛을 자세히 뜯어보십시오.^(그림 98) 이 앞에 누군가 남정네가 앉아 있는 것처럼 보입니까? 분명 여인이 옷을 벗기는 벗는 모습이지요. 옷을 입는 모양일 수도 있다고요? 하지만 아래 치마끈 매듭이 풀려 느슨해진 것을 보십시오. 하루 일이 끝난 고단한 몸을 우선 치마끈 매듭부터 풀러 숨 쉬게 해 놓고 이제 막 저고리도 마저 벗으려는 것이 분명합니다. 옷고름을 풀 때는 이렇게 한 손으로 노리개를 꼭 붙들고 끈을 끌어야 아래로 뚝 떨어지지 않습니다. 그런데 주위에 남자가 없는

것을 어떻게 아느냐고요? 남자는커녕 아무도 없는 게 분명합니다.
이 꿈꾸는 듯한 눈매를 보세요! 이런 맑은 표정이 남 앞에서 나오겠
습니까? 그러니까 제 생각에는 아무래도 신윤복이 저 홀로 지극히
사모했던 기생을 그린 것 같습니다. 그것도 대단한 일류 기생을 말
입니다. 아득하니 저 멀리 높이 있어서 도저히 제 품에 넣을 재간은
없고, 그렇다고 연정을 사그라뜨릴 수도 없으니까 이렇게 그림으로
라도 옮겨 놓은 것 같아요. 기생이라고 하면 여러분, 흔히 요새 술이
나 따르는 고만고만한 그런 여성을 생각하실지도 모르지만, 물론 조
선시대라고 그런 기생이 없었던 것은 아니지만, 그 기생이라는 게
사실 천차만별입니다. 가끔 국악 하셨던 분들께 "예전에 뭐하셨어
요, 할머니?" 그렇게 물으면 "나 기생이었다"고 당당하게 얘기하시
는 분들도 계십니다.

　일제강점기 때 나라가 망한 후 기생들은 조합을 만들었습니다. 일
패, 이패, 삼패 기생이 있었는데 일패, 이패 기생은 서로 양산 색깔
부터 달랐다고 해요. 가령 일패 기생을 길에서 만나면 이패 기생은
스스로 양산을 접고서 상대가 가길 기다렸다가 지나갔다고 합니다.
누가 시킨 것도 아닌데 말이지요. 이패 기생부터는 공연 예술을 주
로 했습니다. 만약 일제 때 일패 기생을 데려다가 명월관에서 한 시
간 무대 위에 세우려면 전표를 무려 300시간 분으로 끊어야 계약이
성사됐었다고 합니다. 그것도 미리 예약을 해야 하며, 공연 당일에
는 인력거로 모셔 오고 또 모셔다 드렸지요. 저는 오늘 제 차를 운전
하고 왔지만, 일류 기생은 그렇지 않았습니다. 청중 웃음 그러니 일패
기생의 경우 그들은 우리 옛 전통문화를 전부 두 어깨로 짊어지고

그림 98_
신윤복의 〈미인도〉
상반신 세부

왔던 분들이지, 기생이란 이름만으로 함부로 얕잡아볼 게 아니었습니다. 아마도 이 기생은—혜원이 늘 화류계를 들락날락했지만—도저히 넘볼 수 없는, 그런 여인을 옮겨 그린 게 아니었나 싶어요. 사람이란 본래 자기가 꼭 갖고 싶은 걸 그립니다. 화가들은 그런 속성이 있어요. 이를테면 구석기시대 때 들소를 꼭 잡아먹어야 되는 원시인들이 열심히 사실적인 들소를 그린 것과 마찬가집니다. 기생 얘기를 한 김에 한마디만 더 하자면 안동 기생 같은 경우는 《대학》을 줄줄 다 외웠다고 하죠. 시도 척척 쓰고요. 또 저 함경도나 평안도 기생은 무인들 상대가 많으니까, 말 타고 전력질주하면서 갑자기 뒤로 돌아서 과녁에 대고 휙 쏘면, 화살이 과녁에 딱딱 맞고, 그랬다고 그래요. 지금은 도저히 상상할 수 없습니다. 지금 기생에 관한 연구가 시원찮다는 것은 전통문화의 정체를 도무지 모른다는 말도 됩니다. 얼마 전에 한 일본인이 쓴 책이 나왔는데, 삐딱하게 왜곡된 시선으로 쓴 책이라 일고의 가치조차 없었습니다.

그런데 아무리 기세가 대단했던 기생도 나이가 많아지면 이렇게 처량 맞게 되기 마련입니다.^{그림 99} 기생이 늙으면 흔히 세 가지가 없어진다고 합니다. 우선 미모가 스러지고, 그다음에 재물이 바닥나고, 마지막엔 명성까지 흐려진다고들 말하지요. 그래서 찾아오는 사람이 없어 아주 무료해 가지고, 곰방대도 피워 물었다가 생황●도 불었다가 하면서 소일합니다. 저 여인의 두 발 놓임새가 이렇게 헤벌어진 걸 보면, 아마도 전성기가 지난 것 같은데 얼마나 쓸쓸하고 처량 맞습니까? 옛 시절이 화려했으면 화려했던 만큼 쓸쓸함도 배가 되었겠죠? 그런데 자세히 보면 화가는 화면 하반부의 연꽃을 애초

부터 굉장히 높게 그려서 화면의 반이나 차지하게 그렸어요―연꽃을 그린 다음에 연못의 석축을 그린 것이 분명합니다―실제로 이런 투시법으로 여인을 내려다보았을 때 이렇게 키가 커 보이는 연꽃은 없겠지요? 이것은 그러니까, 화가가 '여인의 눈에, 그 쓸쓸한 눈에 하나 가득 보이는 것은 연꽃뿐이었으려니' 하는 의중을 표현한 것입니다. 혜원 신윤복이 이 그림을 그릴 적에 아래 앞쪽에서부터 그려 나갔기 때문입니다. 그러니까 애초 이 그림을 그리기 전부터 주제를 어떻게 다룰 것인가 하는 점에서 분명한 복안을 갖고 있었던 게 틀림없습니다. 그래 이 작품이 겉보기에는 척척 수월하게 그려 낸 듯하지만, 사실은 화가의 아주 쓸쓸하고 깊은 마음이 담긴 그림이라 하겠습니다.

생긴 그대로를 가감 없이 그려

이 초상화는 참 재미있는 그림입니다. 주인공은 아까 소나무 아래 호랑이 그림, 즉 〈송하맹호도〉에 소나무를 그렸다고 누군가가 가짜로 써 놓았던 표암, 바로 그 표암豹菴 강세황(1713~1791) 선생님입니다.^(그림 100) 김홍도의 스승인데 당신이 직접 자기 초상, 즉 자화상을 그리신 거예요. 옛날 선비들이 대나무나 난초 같은 사군자四君子를 치는 건 몰라도 초상까지 그린다는 것은 참 어려운 일인데, 이분이 원래 이렇게 재주가 많았던 선비입니다. 또 다른 초상화를 보면 이렇게 생기셨어요.^(그림 101) 이건 남이 그린 모습인데 얼굴이 영락없는 잔나비 상이죠? 청중 웃음 우리 초상의 전통대로, 생긴 그대로를 가감 없이 그렸습니다. 강세황 선생의 글에 보면, "내가 몸집도 작고 얼굴

그림 100_〈자화상〉
강세황, 1782년,
비단에 채색, 88.7×51cm,
개인 소장, 보물 590호.

도 잘생긴 편이 못 돼서 사람들이 종종 나를 얕잡아 보는 일이 많았다. 하지만 나는 스스로 내 안에 대단한 학식과 기특한 포부가 있다고 자부하는 까닭에, 그런 말에는 조금도 아랑곳하지 않았다"고 써놓은 것이 있습니다. 표암은 사연이 많은 분인데 아버님이 예조판서를 할 때, 요새로 따지면 문교부 장관 할 때 큰 형님이 과거에서 부정을 저질렀어요. 체면이 소중했던 조선 같은 나라에서 이렇게 민망한 꼴을 당하면, 형제 중에 한 사람 과거에서 부정한 일을 가지고도 대개 사촌, 심하면 팔촌 형제들까지도 덩달아 시험을 보지 않았습니다. 부끄러워서…… 그것도 평생을 시험 보지 않습니다. 참 무섭죠! 그래서 이분이 김홍도의 선생님이 되었던 겁니다. 선비지만 벼슬할 길이 없고, 그럴 생각조차 아예 못 하니까 그저 학문이나 계속하고 시서화詩書畵와 거문고 등에나 마음을 붙였던 것이죠. 그러나 벼슬만 없을 뿐 실력은 오히려 쟁쟁해서, 이를테면 오늘날 한 시대를 이끌어 가는 최고의 예술 평론가와 비슷한 분이셨습니다.

그랬던 분인데 여기 이렇게 벼슬아치 복장을 한 모습은 어떻게 된 걸까요? 머리에 오사모烏紗帽를 쓰고 녹단령綠團領을 입고 흉배도 띠고 각대도 매고…… 더구나 흉배의 학이 두 마리인 것을 보면 당상관堂上官 높은 벼슬아치가 아닙니까? 내용인즉슨 이렇습니다. 영조 때 강세황이 공부 많이 한 선비라는 소문이 널리 알려져서 임금이 그 아드님에게 부친의 안부를 물었던 적이 있었습니다. 그 아들 대에는 조정에 나아가 벼슬아치가 되었기 때문이지요. 영조는 아들에게 "네 아버지가 그림을 잘 그린다는 소문이 들리는데, 점잖은 선비가 그림을 너무 좋아하다가 남 말하기 좋아하는 사람들에게 흠 잡힐

그림 101_
〈강세황姜世晃 초상〉
작가 미상, 비단에 채색,
50.9×31.0cm,
국립중앙박물관 소장.

수가 있으니, 너무 몰두하지 말라고 전하거라"고 했답니다. 이 말을 들고 강세황은 벼슬도 없는 여염선비의 안부를 물어 주신 것에 감격하여 며칠을 내리 울어 눈이 퉁퉁 부었다고 합니다. 그리고 그때부터 영조가 돌아가실 적까지 10년간 그림을 그리지 않았다는군요. 다음 임금, 정조께서도 물으셨습니다. "네 아버지 잘 계시냐?" "예, 잘 지내고 계십니다." 왕이 일개 선비에 불과한 부친 이름까지 기억했다가 안부를 직접 물어보시면 참 황송하죠. "그런데 지금 연세가 몇이시냐" 그랬더니 "예순이 좀 넘었습니다" 하고 대답을 해요. 그러자 정조가 "아니, 강세황이라는 선비는 그렇게 공부를 많이 했다고 들었는데, 선왕 때부터 지금까지 60 노인이 될 정도로 자숙을 했으면 됐지, 이제는 좀 그만 고집 부리고 벼슬을 하시라고 해라. 내가 이다음에 노인 과거를 내릴 테니 꼭 시험을 보라고 전해 드려라", 그래서 시험 본 양반이에요. 그래서 장원급제 하셨지요! 벼슬을 어디서부터 시작했냐 하면 요즘으로 말하면 6급 주사부터 시작해 가지고 초고속으로 승급해서 서울시장까지 지내신 분입니다. 이 학 두 마리 흉배가 그것을 말해 주지요.

본인 말씀대로 미남은 아니지만, 아주 재주가 많게 생기셨죠. 당대 최고의 서예가에 문장가에다 대학자였습니다. 그리고 이분이 실은 잘난 척도 많이 하셨습니다! 스스로 지은 자字가 빛 광光 자 '광지光之'예요. 왜 광지냐 하면, 중국에서 글씨를 제일 잘 썼다는 왕희지●만큼 내가 글씨를 잘 써서 지之 하나, 그림을 가장 잘 그렸다는 고개지●만큼 나도 그림을 잘 그려서 또 지 하나, 그리고 글 잘 짓기로 유명했다는 한퇴지●만큼 나도 문장을 잘하니까 이 세 지를 다 합쳐서

왕희지王羲之
중국 동진東晉의 서예가. 해서·행서·초서의 3체를 예술적인 서체로 완성하여 예술로서의 서예의 지위를 확립했다. 현재 그의 필적이라 전해지는 것도 모두 해·행·초의 3체에 한정되어 있다. 주요 작품으로는 〈악의론樂毅論〉, 〈황정경黃庭經〉, 〈난정서蘭亭序〉 등이 있다.

고개지顧愷之
중국 동진東晉의 화가. 건강建康(지금의 남경南京)에 있는 와관사瓦官寺 벽면에 유마상維摩像을 그려 처음 화가로서 이름을 날렸다. 초상화와 옛 인물을 잘 그려 중국 회화사상 인물화의 최고봉으로 일컬어진다. 《논화論畵》, 《화운대산기畵雲臺山記》 등의 화론畵論이 있다.

나는 빛 광光 자 광지다, 이랬던 양반이에요. 이거 참 말할 수 없이 건방진 것 같죠? 그런데 옛날 선비들 문집이나 편지 같은 데서 제 자랑했던 분들은 꼭 거기에 걸맞은 실력이 있었습니다. 강세황만 해도 벼슬은 안 하고 60 나이 되도록 밤낮으로 공부만 했으니, 그 실력이 어땠겠습니까? 비슷한 예가 또 있는데, 가장 대표적인 예가 추사 김정희 같은 경우죠. 정말 실력이 쟁쟁한 분입니다. 그러니까 이런 분들이 썩 잘난 척을 하는데, 이것은 사실 잘난 척이라기보다는 스스로 자신을 추천하는 것입니다. 내가 이렇게 열심히 공부했고 그래서 상당한 실력이 있으니 나를 높은 관직에 써 주면 숨은 실력을 발휘해 백성들에게 훌륭한 정치를 해 낼 수 있다. 즉 요즘 말로 자기 PR에 해당하는 시위를 하는 셈이지요. 이렇게 자신을 드러내는 전통은 동아시아에서 연원이 아주 오랜 문화의 하나입니다. 추사 김정희에 대해서는 이 그림 설명 드린 후에 더 말씀드리겠습니다.

　그러니까 이 그림이 굉장히 웃기는 그림입니다.^[그림 100] 그렇게 웃길 수가 없어요! 벼슬아치 모자를 썼는데 옷은 평복을 입었습니다. 아직도 느낌이 잘 안 오십니까? 현대식으로 말하면 운동복 차림에 머리에는 점잖은 실크햇을 떠억 쓴 격입니다. _{청중 웃음} 그러고는 짐짓 이렇듯 심각한 표정을 지었군요. 왜 이렇게 우습게 그렸나? 스스로 지은 화제를 자필로 이렇게 썼습니다. "피하인사彼何人斯 수미호백鬚眉皓白", '저 사람이 누구인고? 수염과 눈썹이 새하얀데', "정오모頂烏帽 피야복披野服하니", '머리에는 사모를 쓰고 몸에는 평복을 입었으니', "어이견심산림이명조적於以見心山林而名朝籍이라", '이로써 마음은 산림에, 즉 시골에 가 있으되 이름은 조정의 벼슬아치가 되어 있

한퇴지韓退之
본명은 유愈. 중국 당唐나라의 문학가·사상가. 종래의 대구對句를 중심으로 짓는 병문騈文에 반대하고 자유로운 형의 고문古文을 창도하는 등 산문의 문체를 개혁했다. 사상 분야에서는 유가의 사상을 존중하고 도교·불교를 배격했으며, 송대 이후 도학道學의 선구자가 되었다.

는 것을 알겠도다'. 그래서 이렇게 장난스럽게 그린 겁니다. 원래 이 분은 그 부친이 70이 다 되어서 얻은 3남 6녀 중의 막내입니다. 천성이 밝은 데다 사랑도 많이 받고 자란 분이셨죠. 그래서 또 우스갯소리를 계속 하시는데, 원문은 빼고 뜻만 새기죠. "가슴속에는 수천 권의 책을 읽은 학문이 있고, 또 소매 속의 손을 꺼내어 붓을 잡고 휘두르면 태산, 화산, 숭산, 형산, 항산 등 중국의 오악五嶽을 뒤흔들만한 실력이 있건마는 사람들이 어찌 알리요? 나 혼자 재미있어 그려 봤다!" 이렇게 써 놨어요. 청중 웃음 그리고 끝까지 장난을 쳤어요. "노인네 나이는 70이고 노인네 호는 노죽露竹인데, 그 초상화 제가 그리고, 찬문贊文도 제가 썼다", 즉 북치고 장구 치고 혼자 다했다, 이렇게 너스레를 떨었죠!

초상이 아니라 사진

그런데 찬문을 보면, '기진자사其眞自寫', 즉 참 진眞 자, 그릴 사寫 자를 써서 초상화 그리는 걸 '사진寫眞'이라 표현했습니다. 옛날 분들은 초상肖像이라고, 닮을 초肖 자를 쓰지 않고 '사진'이라고 얘기했던 것입니다. 애비를 '닮지 못한' 불효자라는 뜻으로 '불초不肖 자식'이라는 표현을 쓰지요? 반면 '참된 것을 그린다'고 할 때, 참의 어원은 '차다'라는 동사動詞에서 온 겁니다. 즉, 내면에서부터 차 오른 것, 즉 안에 있는 내면적인 것을 그린다는 뜻입니다. 그게 뭐냐 하면 옛날 선비들 같은 경우는 학문과 수양, 그리고 벼슬아치가 된 다음에 백성들한테 훌륭한 정치를 펼쳤던 경륜, 이 세 가지를 보여 주려고 초상화를 그린다는 거지요. 그러니까 아까 이채의 초상화 글귀에

도 "내가 세 고을의 현감을 지내고 다섯 주의 목사를 했는데, 과연 내가 제대로 잘해 왔는가, 그리고 공부는 제대로 되어 있는가", 이런 자성自省의 얘기가 나오죠? 학문과 수양과 경륜을 보여 주려고 초상을 그린 겁니다. 참 진眞 자가 중요합니다! 겉껍데기, 즉 현상을 그리는 것이 아니기 때문에 빛이 어디서 들어오고 그늘이 어디에 생기고 하는 것은 중요치 않습니다—옛 산수화에서도 마찬가지입니다. 산수 자연의 기운氣韻을 옮겨 그리고자 하기 때문에 나무의 그림자는 그리지 않습니다—그 사람의 참된 정신이 보이는가 안 보이는가, 그 점이 관건인 거죠. 여러분, 조선시대 초상화 중에 잘생긴 미남자의 초상을 보신 적이 있습니까? 여성만 안 그린 것이 아니라, 젊은이도 그리지 않았습니다. 왜 젊은 시절의 그 꽃다운 얼굴을 안 그립니까? 왜 쭈글쭈글 늙어 버린 노인만 그리는 걸까요? 젊은이는 학문도, 수양도, 경륜도 아직 이루어 낸 것이 없고 모든 것이 진행형일 뿐입니다. 다시 말해 그릴 내용이 없었던 것이죠! 이런 깊은 뜻이 '사진'이란 말 속에 있습니다. 혹은 '진영眞影'이나 단순히 '진眞'이란 단어도 쓰는데, 그래서 임금의 초상은 '어진御眞'이 됩니다.

추사 김정희 얘기를 생각하면 당시 조선의 문화가 얼마나 대단했는지를 알 수 있습니다. 추사는 큰아버지가 중국 사신으로 갔을 때 따라갔습니다. 스물네 살 때인데 이분이 중국에 도착해서 그쪽 선비들하고 필담筆談을 많이 주고받게 되었지요. 그랬더니 붓글씨 실력이 기막힐뿐더러 공부도 엄청 많이 한 것이 엿보여서, 중국 선비들이 깜짝 놀라 '와' 하고 사귀려고 구름처럼 모여들었죠. 그런데 이 당돌한 스물네 살짜리 청년이, 그것도 국내에서만 공부했던 청년이

옹방강翁方綱

금석학金石學, 비판碑版, 법첩학
法帖學에 통달한 중국 청나라의
학자·서예가. 서예는 당인唐人
의 해행楷行과 한비漢碑의 예법
隷法을 배워 청나라 법첩학의 4
대가 중 하나로 꼽힌다. 탁월한
감식력으로 많은 제발題跋과
비첩碑帖을 고증했고, 시론詩論
에서는 의리와 문사文詞의 결
합을 주장했다.

그들에게 묻기를 이렇게 물어봅니다. "지금 청나라에서 가장 학문이 높으신 어른이 누구냐?" "78세 옹방강翁方綱*이라는 노인이 계시다." "내가 멀리 이곳까지 온 길에 그분을 꼭 찾아뵙고 싶은데 주선해 줄 수 있겠느냐?" "한번 연락은 해 보겠다." 이렇게 됐는데, 정말 금방 연락이 와 가지고 "그럼 내일 아침 일찍 만나기로 하자", 그랬습니다. 여러분 이런 일이 상상이 됩니까? 우리 국내에서만 공부한 스물네 살짜리 청년이 미국에 가서 이 나라 최고의 학자는 누구요, 좀 만납시다, 하고 그다음 날 새벽에 만나 학문을 토론하는 일이 지금 가능합니까? 그런데 추사가 옹방강을 정작 만났을 때의 일입니다. 옹방강 역시 붓글씨 몇 번 써서 필담을 주고받은 다음에, 그만 김정희의 실력에 깜짝 놀라서는 "해동海東에 이런 천재가 있는가? 아들 둘 빨리 나오라고 해라", 그래 가지고 그 자리에서 의형제를 맺게 하였던 것입니다. 당시 조선이라는 나라의 문화 역량이 이렇게 굉장했던 겁니다. 이후 옹방강의 아들과 김정희는 서로 죽을 때까지 편지를 주고받는 우정을 보였습니다.

장난스러우면서도 뜻은 깊었습니다

이건 손바닥만 한 그림으로 김홍도가 그린 건데, 게 두 마리가 갈대꽃을 꽉 붙들고 있어요.^(그림 102) 왜 그럴까요? 갈대꽃 로蘆 자는 과거에 붙은 선비한테 임금님이 주시는, 고기 려臚 자하고 발음이 같아요. 따라서 갈대꽃을 꼭 붙든다는 것은 과거에 합격한다는 뜻이 됩니다. 그렇기 때문에 게하고 갈대꽃을 그릴 때는 반드시 부둥켜안은 모습을 그립니다. 보세요, 뒤로 발랑 나자빠지면서도 결사적으로 잡

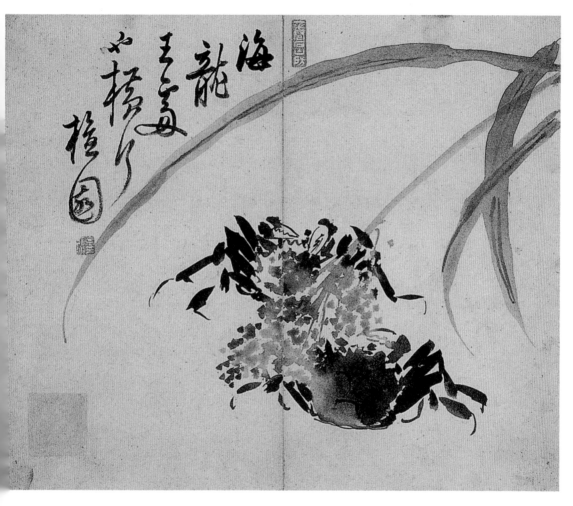

그림 102_〈해탐노화도蟹貪蘆花圖〉
김홍도, 종이에 수묵담채, 23.1×27.5cm,
간송미술관 소장.

그림 103_
〈해탐노화도〉의 구조

고 놓지를 않죠? 청중 웃음 그런데 한 마리, 두 마리니까 소과小科, 대과大科를 다 붙으라는 겁니다. 그리고 게딱지는 딱딱하니, 한자로 쓰면 갑甲이니까 갑을병정무기경신임계, 해서 첫 번째옵니다. 소과, 대과 둘 다 장원급제하라는 게 되지요. 참 꿈도 야무집니다! 그래서 숨은 뜻이 워낙 원대하고 씩씩하기 때문에 그림도 시원시원하게 그렸죠.(그림 103) 갈대 잎 필선을 쓱 끌어오다가 꾹 눌러서 들었다 났다 들었다 났다 하며 출렁거리게 그리고, 노랑색을 좀 더 섞어 다시 아래로 한 번 더 긋고, 마지막 이파리를 교차해서 긋다가 힐끗 보니까, 처음에 그려 넣은 획이 좀 짧아 보이지요? 에이, 더 그어야겠다 해서 덧그렸죠! 그러니까 여백이 아주 보기 좋게 떨어졌습니다. 그리고 화제畫題는 이렇게 썼어요. 참 속 시원한 명필입니다—단원이 글씨도 이렇게 잘 썼기 때문에 단원, 단원 하는 거지, 그림만 잘 그렸던 게 아닙니다—"해룡왕처야횡행海龍王處也橫行이라, 단원檀園", 즉 '바닷속 용왕님 계신 곳에서도, 나는야 옆으로 걷는다', 청중 웃음 이거 참 멋들어지지 않습니까? 그런데 익살도 익살이지만 그 안에 또 촌철살인寸鐵殺人 하는 게 있죠. 네가 나중에 고관이 되었어도 하늘이 준 네 타고난 천성대로 옆으로 삐딱하게 걸으면서 할 말 다 해야지, 임

금님 앞이라고 쭈뼛쭈뼛 엉거주춤 앞뒤로 기는 그런 짓은 하지 말라는 거죠! 장난스러우면서도 뜻은 깊고, 참 옛 분들은 이런 식으로 놀았습니다. 작은 그림이지만 그 뜻이 얼마나 장합니까?

이 그림에서도 게가 갈대꽃을 물었지만 하나, 둘, 세 마리인 것을 보니까 아마 초시初試도 합격 못 한 분에게 준 그림 같아요.^(그림 104) 여기 화제를 보면 "위유로신행찬수爲柳老贐行饌需 사증寫贈"이라 썼습니다. 즉 '유씨 노인께 과거 길 떠나시는데 선물로 드리는 것이니, 이놈을 가지고서 가시다가 게장을 끓여 드십시오! 찬수饌需로 쓰십시오!' 했어요. 이것도 익살을 떤 것이지만, 제 생각에 왜 이런 장난을 쳤나 하고 생각해 보니, 좀 서글픈 내력이 엿보입니다. 그림 주인이 유씨 '노인'이라고 했죠? 요새는 사법고시 공부하다가 나이가 40만 넘어도 너무 고생만 한다고 안쓰러워하곤 하지만, 예전엔 그놈의 진사進士나 생원生員 소리 한 번 들어 보려고 죽는 날까지 과거시험만 보다가 돌아가신 분이 많았습니다. 그러니 늙은 몸으로 시험 치러 가는 노인 심사가 얼마나 처량 맞았겠습니까. 그래 노인네가 과거시험 보러 가는 쓸쓸한 길이니까, 그 울울한 마음을 풀어 드리려고 '가다가 게장 끓여 드세요' 하고 짐짓 장난을 친 겁니다. 앞 그림이나 이 그림, 모두 게를 그렸지만 참 재빠르게도 그렸습니다. 중간치 붓으로 그저 몇 번 쓱쓱 긋고 나니까, 어기적어기적 게가 옆으로 기어가지 않습니까? 몇 분 안에 끝내는 이런 속필速筆 그림, 옛 그림의 별난 멋 가운데 하나입니다.

좀 전에 본 〈해탐노화도〉에 비해서 그림이 많이 어둡지요? 국립중앙박물관의 회화 작품 가운데 이렇듯 그림 색이 바랜 것들이 꽤 있는

그림 104_⟨게 그림⟩
김홍도, 종이에 수묵, 30.9×41.2cm, 국립중앙박물관 소장.

데, 일부는 원래부터 그랬겠지만 또 다른 것들은 박물관에서 너무 오래 전시하면 상하게 됩니다. 우리가 보통 박물관에 가 보면 서화 전시실이 다른 전시실보다도 더 컴컴하게 느껴집니다. 그것은 작품 보호를 위해 조명을 좀 어둡게 하기 때문입니다. 우리가 흔히 가정에서 쓰는 조명은 럭스lux라는 단위로 300에 해당됩니다. 건축설계사무소 같이 밝은 조명이 필요한 곳에서는 600럭스로 환하게 조명을 올리지요. 그런데 박물관에서 서화를 전시할 때에는 100럭스를 기준으로 합니다. 좀 어두운 듯합니다만, 눈이 적응하면 그림 감상에 지장은 없습니다. 그러나 100럭스로 보여 주더라도 1년에 2개월 이상 전시되면 그림을 교체해야 합니다. 작품에게 쉴 틈을 주는 것이지요. 그러지 않고 계속 전시하면 그림이 빛의 에너지에 두드려 맞은 결과, 이렇듯 어두워집니다. 어두워질 뿐만 아니라 작품이 딱딱하게 경화硬化가 되지요. 쉽게 말씀드리면 부스러지기 쉬운 상태가 된다는 것입니다. 일본 사람들은 아예 안전하게끔 6주 간격으로 그림을 교체합니다. 여러분, 박물관에 갔는데 같은 그림이 1년 내내 전시되고 있는 것을 보았다구요? 큰일 납니다! 당장 신문에라도 써서 교체 전시하라고 압력을 가하십시오. 그것은 문화재 보존이 아니라 파괴입니다.

외형이 아닌 정신의 문화, 안목의 문화

자, 이제 강연을 마무리할 시간이 되었군요. 아까도 말씀드렸듯이 조선 왕조에서 가장 정성을 다해서 지었던 건물은 바로 종묘였습니다.(그림 105) 그런데 종묘에 가 보면 이렇게 맞배지붕으로 단출한 구조로 지어 놓고, 또 화려한 오색단청을 쓰는 대신 그저 갈색과 녹색으

그림 105_종묘宗廟 원경

로 간략히 보색 대비만 시켜 놓았습니다. 월대月臺의 단을 돋우는 장
대석도 긴 돌이 있으면 긴 돌 갖다 쓰고, 짧은 것은 또 짧은 것으로,
되는대로 반듯하게만 쌓았습니다.^(그림 106) 아래 넓은 마당에는 박석
을 깔았는데 역시 말씀드린 대로 돌까뀌로 툭툭 쳐 다듬었을 뿐입니
다. 500년 갔던 나라가 돈이 없어서 이렇게 만들었겠습니까? 국왕과
3정승 6판서가 엄숙한 의례를 행하는 종묘 마당을 이렇듯 소박하게
마무리한 나라였기 때문에, 그런 나라였기 때문에 거꾸로 500년이
나 간 겁니다. 사실 그래서, 실제로 가 보면 별 것 없는 듯하면서도
무언가 말로 표현하기 어려운 반듯한 정신미가 느껴집니다. 지금의
문화 상황은 어떠냐 하면, 여기 종묘 칸칸이 신실神室의 문을 채우고
있는 자물쇠가 모두 미제美製 밀워키 회사 자물쇠입니다. 정말 기가

그림 106_
종묘 근경

막히는 일입니다! 동시에 너무나 상징적입니다! 아무리 도둑이 걱정
되더라도 이런 식으로 대처한 것에는 너무 자존심이 상합니다. 종묘
는 애초 선왕 일곱 분 정도를 모시게끔 일곱 칸을 지었다고 합니다.
그러나 나라가 오래가면서 자꾸 선왕이 많이 생기니까 그대로 잇대
어 증축을 했다고 그러죠. 그러고도 더 많은 선왕이 자꾸 생겨나니까
영녕전永寧殿이란 건물을 하나 더 지었습니다. 외형이 아닌 정신의
문화, 그리고 높은 안목의 문화, 이게 바로 조선의 정신이었습니다.

　경복궁도 보시면 음양오행 관념에 따라 정면 칸 수는 세 개, 즉 홀
수로 되어 있습니다.^(그림 107) 절의 대웅전이거나 궁궐 건물이거나 권
위 있는 건축들은 모두 중앙에 어칸[御間]이 있고 좌우에 협칸이 있고
이런 식입니다. 한가운데 어칸으로 임금이 드나듭니다. 그 동편과

그림 107_
경복궁 근정문勤政門

그림 108_경복궁 일화문日華門
그림 109_경복궁 월화문月華門

그림 110_일화문 편액
그림 111_월화문 편액

서편에 작은 문이 두 개 있어 신하들이 통행하는데, 동쪽 문은 봄에 해당되고 그래서 덕으로는 어질 인仁 자에 해당되기 때문에 문신文臣들이 이리로 드나들었습니다.^(그림 108) 서쪽 문은 가을에 해당되는데 가을은 죽이는 계절입니다. 그래서 이리로 무신武臣들이 다녔습니다.^(그림 109) 그런데 동쪽 문은 일화문日華門이라고 쓰여 있어요.^(그림 110) 무슨 뜻이냐 하면 '해의 정화', 그러니까 '햇빛문'이라고 한글로 새길 수 있죠. 그리고 서쪽 문은 월화문月華門, 즉 '달의 정화', '달빛문'입니다.^(그림 111) 참 이름도 예쁘죠? 조선 궁궐의 현판 글씨는 모양이 다 이렇게 온화하고 점잖은 형태로 쓰여 있죠? 글씨를 겉멋 위주로 쓰지 않고 그저 듬직하고 착실하게 씁니다. 역시 조선 문화의 성격을 단적으로 보여 주고 있습니다. 그 안에 들어서면 이렇게 '정사政事에 부지런히 힘쓰는' 근정전勤政殿이 있습니다.^(그림 112) 근정전을 보면

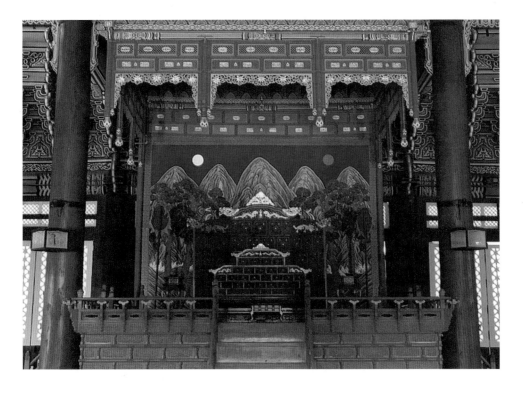

그림 112_
경복궁 근정전 내부

단청 장식을 했지만 이것도 알프스 기슭의 서양 봉건 영주들의 성들과 비교해 보면 일개 귀족의 응접실만큼도 화려하지 않습니다. 다만 군주로서 최소한의 위엄을 보여 주기 위한 장치일 뿐입니다. 아래는 단을 돋우고 위에서는 닫집을 내렸는데 가운데 용상龍床이 있습니다. 그리고 뒤에 병풍이 있어요. 바로 이런 병풍입니다.^(그림 113)

천지인天地人 삼재三才를 관통하다

조선의 왕은 반드시 이 병풍, 〈일월오봉병〉 앞에 앉습니다. TV 연속극에서 뒤에 이 병풍이 보이지 않는 사람은 조선의 왕이 아닙니

그림 113_〈일월오봉병日月五峯屏〉
작가 미상, 종이에 채색,
162.6×337.4cm, 삼성미술관 리움 소장.

다. 그러니까 대궐 안에서는 물론이고, 멀리 능행차를 하실 때도 따로 조그만 병풍을 휴대했다가 멈추기만 하면 곧 이 병풍을 칩니다. 심지어는 돌아가셔도 관 뒤에다 이걸 치지요. 그리고 어진御眞, 임금의 초상화를 건 뒤에도—이를테면 태조 초상화를 모신 전주全州의 경기전慶基殿 같은 곳입니다—반드시 이 병풍을 칩니다. 한마디로 〈일월오봉병〉은 조선 국왕의 상징입니다. 그래서 궁중의 행사 내용을 그린 의궤儀軌 그림들에서 국왕이 위치한 자리에는 사람을 직접 그리는 대신, 바로 이 병풍만 그려 넣는 것입니다[그림 114]—나쁜 사람이 임금 얼굴을 몰래 바늘로 콕콕 찌르거나 하면 곤란하지 않겠어요?—한데, 이 병풍이 왜 중요한가? 푸른 하늘에 해와 달이 동시에 떠 있습니다. 그러니 현상이 아닌 원리를 말한 겁니다! 해와 달은 음양이에요. 그리고 다섯 개의 봉우리가 있습니다. 이것은 오행을 상징하니까 도덕으로 말하면 인의예지신仁義禮智信이 되고, 그 밖에 또 아까 말씀드렸듯이 우리 전통문화의 모든 체계를 상징합니다. 하늘에서 햇빛이 내리고 달빛이 내리면—아까 근정전 출입문도 햇빛문, 달빛문이었죠? 궁궐 건축의 평면 계획과 일치합니다—햇빛과 달빛이 내리고 또 자애로운 비가 내려서 못물이 출렁거리는데, 하늘은 하나로 이어져 있고 땅은 뭍과 물, 둘로 끊어져 있습니다.

우리나라 태극기를 보면 왼쪽 위는 하늘을 상징하는 건괘乾卦가 세 획으로 이어져 있고, 오른편 아래는 땅을 상징하는 곤괘坤卦가 세 획 끊어져 있죠?[그림 115] 이 건곤감리乾坤坎離 네 괘가 모두 세 획씩인 것은 하늘과 땅 사이에 사람이 있는 까닭입니다. 하늘이 있고 땅이 있는데, 저 하늘에서 햇빛 달빛이 비춰고 또 비가 내리면 만물이 자

그림 114_
〈기축년진찬도병己丑年進饌圖屛〉
병풍 중 〈명정전외진찬
明政殿外進饌〉 부분
작가 미상, 1829년,
비단에 채색,
150.2×54.0cm(각),
국립중앙박물관 소장.

오주석의
한국의 美 특강

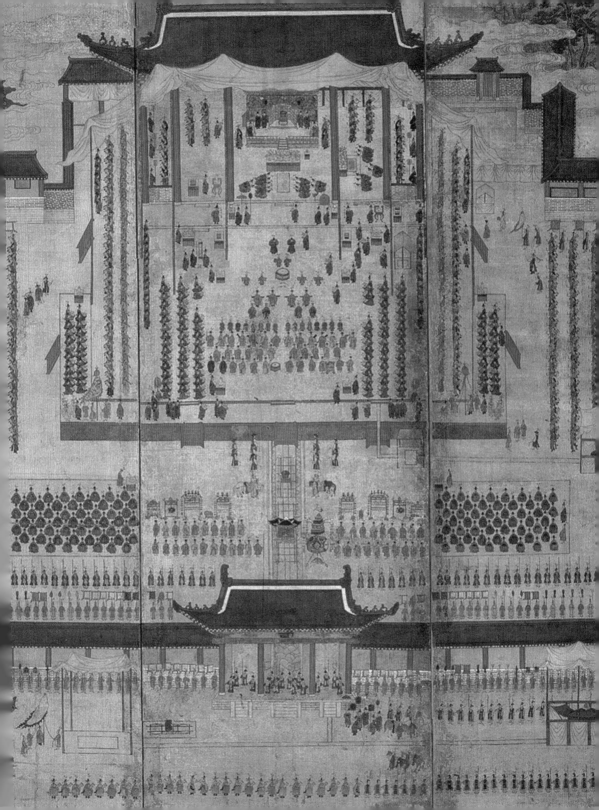

라납니다. 그 숱한 만물 가운데서 대표가 되는 것은 바로 사람입니다. 사람은 음양오행의 가장 순수한 기운을 타고났기 때문에 가장 슬기로울뿐더러 동물에게 없는 도덕심까지 있다고 본 것이거든요. 그렇게 해서 천지인天地人 우주를 이루는 세 가지 재질, 삼재三才가 모두 갖추어집니다. 삼재란 세 가지 재주가 아닙니다. 동양 철학에서 글자를 쓸 적에는 추상적으로 쓰기 위해 한자의 변을 떼는 관행이 있습니다. 그러니 삼재三材에서 나무 목木을 뗀 것이지요. 이 삼재가 참 중요합니다! 아침 일찍 임금이 일어나 깨끗이 씻고 옷차림을 갖추고 조정 일을 살피러 나와 가지고, 공손하니 빈 마음으로 여기 용상에 정좌를 하면 어떻게 됩니까? 천지인, 석 삼三 자를 그은 정중앙에 이렇게 올곧은 마음으로 똑바로 섰을 때, 즉 오늘도 백성들을 위해 바른 마음 하나로 반드시 앉았을 때, 바로 임금 왕王 자가 그려집니다. 청중 크게 감탄 그러니까 군주 한 사람이 올바른 마음으로 큰 뜻을 세우는 순간, 천지인의 우주 질서가 바로잡힌다는 뜻입니다.

《설문해자說文解字》라는 한자 해설 책을 보면 석 삼三 자는 우주의 삼재를 뜻한다는 설명이 있고, 임금 왕王 자는 그 삼재를 하늘로부터 인간을 거쳐 땅에 이르기까지, 수직으로 관통하는 하나의 원리를 관철하는 존재라는 의미가 부여되어 있습니다. 그러니까, 이 그림은 그 자체로는 미완성입니다. 우주의 하늘, 자연과 땅이 드러나 있지만, 그 자체로는 미완성입니다. 오직 자연의 섭리를 있는 그대로 이해하고, 그 덕을 받들어 성실하게 행하는 착한 임금이 한가운데 앉을 때에만 이 그림의 뜻이 완성됩니다. 그럼, 임금은 어떤 뜻을 받들어 모십니까? 하늘의 해와 달은 무슨 뜻입니까? 제가 약 6년 전에 음

《설문해자說文解字》
중국의 사전辭典. 총 15편으로 후한後漢의 허신許慎이 편찬했다. 그 당시 통용된 모든 한자를 분류하고, 그 각 자字에 자의字義와 자형字形을 설해說解했다. 본서의 설해는 은殷·주周 시대의 갑골문자甲骨文字·금문金文을 해독하는 귀중한 근거가 되었으며, 청대淸代의 소학小學은 이 책을 연구·응용한 것이다.

양오행을 모르고서는 우리 전통문화를 이해할 수 없겠다고 생각한 끝에 《주역》 공부를 처음 시작했습니다. 처음 책 첫머리에서 하늘 괘 건乾과 땅 괘 곤坤을 설명하는 대목을 보았는데, 그때 크게 놀랐습니다. "천행天行이 건健하니, 군자君子 이以하야 자강불식自彊不息 하나니라", 이런 글귀가 있습니다. 그 뜻은 '천체의 운행은 굳건하니, 군자는 하늘 위 천체의 질서 있는 움직임을 본받아 스스로 쉬지 않고 굳세게, 굳세게 행한다'는 것입니다. 세상에, 하늘의 해와 달이 지각하는 것, 보셨습니까? 그것을 본받아 군자는 늘 옳은 일에 끊임없이 힘써야 한다는 것입니다. 땅 또한 만만치 않습니다. "지세地勢 곤坤이니 군자君子 이以하야 후덕재물厚德載物하나니라." 이것은 '땅이 펼쳐진 형세를 곤이라 하는데—영주 무량수전 앞에 소백산맥의 물결이 펼쳐진 것을 상상해 보십시오—군자는 그 넓은 땅에 저렇게 두텁게 흙이 쌓여 있듯이 자신의 덕을 깊고 넓게 쌓아서, 온 세상 모든 생명체를 하나같이 자애롭게 이끌어 나간다'는 뜻입니다. 정말 큰 글입니다!

'경복궁'의 깊은 뜻

우리나라 태극기는 이러한 동아시아의 오랜 우주관을 반영하고 있습니다. 옛 태극기를 살펴보실까요?[그림 115] 이것은 구한말에 초대 미국 전권공사로 나갔던 박정양* 이란 분이 휴대했던 것으로 전하는 태극기입니다. 요즘 것과는 약간 모양이 다르지요? 태극이 원형을 이루면서 서로 감싸 안듯이 의지하고 있는 것은 음과 양이고, 괘가 하나 둘 셋인 것은 천지인天地人 삼재를 가리킵니다. 그리고 건곤감

박정양朴定陽
조선 후기의 대신. 1887년에 주미전권공사에 임명되었으나 위안스카이袁世凱의 압력으로 부임을 못 하였다. 그해 말 출발을 강행하여 미국 대통령 클리블랜드에 신임장을 제정했다. 군국기무처軍國機務處의 회의원, 김홍집金弘集 2차 내각의 학부대신 등을 지냈다. 김홍집 내각이 붕괴되자 내각총리대신이 되어 을미개혁을 추진, 과도내각을 조직했다.

그림 115_
구한말 박정양
주미 전권공사가
휴대했던 태극기

리乾坤坎離 네 괘에서 오른편 위쪽의 감坎은 달, 왼편 아래쪽 리離는
해에 해당됩니다. 물 수水 자 비슷하게 생긴 감坎을 찬찬히 보십시
오. 속은 양으로 굳세고 겉은 음으로 부드럽습니다. 그렇습니다. 외
유내강外柔內剛, 즉 물의 상이자 군자의 상입니다. 물은 한없이 아래
로 아래로 내려가면서 모든 자연에 생명을 주고, 무엇과도 다투지
않고, 그리고 멈추어 서면 곧 지극한 평형을 이루고, 동시에 세상 더
러운 것도 다 씻어 내립니다. 군자의 상이자 자연의 상이고, 동시에
음으로 달을 뜻합니다. 바깥은 양이고 속은 음인 리괘를 보십시오.
겉은 환한데, 속은 허해서 감坎과 정반대지요? 바로 불의 상징이고,

문명의 상징이며 해를 상징합니다. 그러니까 건곤감리 네 괘는 하늘과 땅, 해와 달이 됩니다. 예전 우리 어머니들께서 마음속 깊은 곳, 절절한 소망을 정한수 한 그릇 떠 놓고 비셨을 때, 바로 이 천지일월天地日月에게 기원하셨습니다. 우리 국기에 담긴 깊은 뜻, 정말 자랑스럽지 않습니까?

이제 〈일월오봉병〉에 담긴 깊은 뜻을 간추려 보지요. 하늘에 해와 달, 땅에는 뭍과 물, 그리고 좌우에 하늘과 땅을 이어 주는 붉은 소나무 두 그루와 두 갈래로 쏟아져 내려오는 폭포가 있습니다. 중간에 다섯 봉우리가 층을 이루며 대칭으로 우뚝 서 있죠? 해는 양, 달은 음입니다. 도덕적으로 말하면 해는 아버지처럼 굳세고 일관되게 나아가는 덕이요, 달은 어머니처럼 자애롭고 덕스러워 모든 것을 포용하는 상입니다. 아래에 다섯 봉우리가 있습니다. 이것은 인간에게 고유한, 저 산처럼 두텁게 쌓아 올린 다섯 가지 덕을 상징합니다. 오른편에서부터 인仁, 예禮, 신信, 지智 그리고 의義를 상징합니다. 여기서 만물을 이롭게 하려는 듯이 두 갈래 폭포가 힘차게 떨어집니다. 아래 못에서는 물보라가 탕탕 퉁기면서 생기 넘치게 일어나고 있습니다. 좌우에 하늘을 향해 우뚝 솟은 상서로운 소나무가, 붉은빛 푸른빛으로 찬란히 빛납니다. 저는 이 〈일월오봉병〉의 붉은 나무와 검은 물을 볼 때마다 《용비어천가龍飛御天歌》의 한 구절이 생각납니다. "불휘 기픈 남ᄀᆫ ᄇᆞᄅᆞ매 아니 뮐ᄊᆞᆯ / 곶 됴코 여름 하ᄂᆞ니 / ᄉᆡ미 기픈 므른 ᄀᆞᄆᆞ래 아니 그츨ᄊᆞᆯ / 내히 이러 바ᄅᆞ래 가ᄂᆞ니." 조선을 건국하면서 가졌던 우리 선인들의 장엄한 이상이 이 병풍 그림에 극명하게 나타나 있습니다. 우리 옛 문화는 이렇듯 모든 것이 심오하고도 빼

어난 상징으로 이루어져 있었습니다.

지금 세상은 대체로 옛것을 모르고, 심지어는 알고도 무시하기도 하고, 게다가 아무 생각 없이 너무 서양식만 따른다는 느낌이 없지 않습니다. 여러분, 경복궁의 뜻이 무엇입니까? 《시경詩經》에 "군자경복君子景福"이란 구절이 있는데, '덕을 갖춘 군자는 큰 복을 받는다'는 뜻입니다. 이 말을 뒤집으면, 경복궁 안에 사시는 '임금은 큰 덕을 갖추어야만 합니다' 라는 무언의 뜻이 숨어 있죠. 대통령 관저인 청와대에는 무슨 뜻이 있습니까? 청와대靑瓦臺라…… 푸를 청, 기와 와, 높은 집 대, 글자를 모두 합하면 '푸른 기와를 얹은 높은 건물' 이란 말입니다. 외형에 대한 물질적 묘사만 있을 뿐, 아무 뜻도 없습니다. 이런 것이 어디서 왔겠습니까? 미국 사람들이 그들 대통령 관저를 'White House', 즉 백악관白堊館('악' 은 하얀 진흙이란 뜻)이라고 부르니까, 그걸 본받은 것이 아닐까요? 한심한 게 너무 많아 일일이 열거할 수가 없을 정도입니다. 여러분, 저는 사주팔자 같은 것은 잘 모릅니다만, 이걸 믿건 안 믿건 간에 우리 시각으로 아무리 팔자를 따져 보아야 소용없는 일이라는 사실을 아십니까? 우리나라 표준시標準時는 태양이 한국인 머리 위에 떠 있는 시각을 기준으로 한 것이 아닙니다. 동경 135도라는 경선經線은 바로 일본의 고베神戸 서쪽 20킬로미터 지점입니다. 그래서 서울의 경우 실제 시각보다 약 32분 빠른 생활을 하고 있습니다. 한 나라가 새로 서면 책력과 시간부터 정확히 맞추는 법인데, 우리는 왜 남의 시간을 쓰게 되었을까요? 1954년 서울 근처 동경 127도 30분에 맞추어 썼던 우리 시각을, 한국과 일본을 왕래하는 일이 많았던 미군들이 오고가며 시계 바늘 고

오주석의
한국의 美 특강

치는 일이 귀찮으니까, 그만 1961년 군사정권 아래서 일본 표준시로 바꾼 것입니다!

그리고 좀 전에 보여 드린 태극기의 빨강과 파랑이 거꾸로라 이상하십니까? 이것도 아마 옛 분들 생각에는 더 올바른 형태가 아니었나 생각됩니다. 해나 달, 모든 천체는 동쪽에서 떠서 서쪽으로 집니다. 음양은 동서로 갈립니다. 거기서 붉은 양은 아래로 내려오고, 푸른 음은 위로 올라가야 합니다. 사람도 따듯한 양기는 아랫배 단전에 모이고, 맑고 찬 기운은 머리 위로 솟아야 건강합니다. 사회적으로도 마찬가지죠? 윗사람 마음은 아래로 미치고, 아랫사람들의 의견은 위로 전해져야 합니다. 경복궁의 왕비 침전인 교태전을 보십시오. 교태전이라니, 여기서 교태를 부리라는 뜻이 아닙니다. 청중 웃음 교태전交泰殿! 사귈 교交 자에, 태평할 태泰, 즉 왕과 왕비 두 분이 사귀셔서 태평한 세상을 펼칠 훌륭한 세자를 생산하시라는 뜻입니다. 그런데 《주역》에 태괘泰卦가 있습니다. 이런 모양이지요…… ䷊ 아래에 양, 위에 음이 있습니다. 실제 교태전 모양을 보아도 위는 용마루가 없어 음이고, 아래 계단은 홀수 다섯으로 양을 뜻합니다. 자연 현상 자체는 하늘이 양, 땅이 음이지만 그것이 운용되는 원리는 이것이 뒤바뀐 형태라야 순환이 이루어진다는 것을 선인들은 잘 알고 있었습니다. 지금 우리 국기는 음양이 남북으로 나뉜 것이 꼭 휴전선 모양이라 남북으로 대치한 분단의 양상을 상징하는 듯합니다. 대한민국 건국 초기에 많은 훌륭한 분들이 심사숙고해서 만든 태극기지만, 뭐 그 자체가 꼭 틀리다고 말할 수는 없지만, 옛 태극기의 도상圖象이 제게는 더 정답고 좋아 보입니다. 독립신문의 태극기도 좌우로 나뉘

어져 있습니다.^(그림 3)

일만 이천 봉우리가 태극으로

이제까지, 옛 그림 하면 가장 먼저 떠오르는 산수화는 한 점도 보여 드리지 못했군요. 시간상 정선*(1676~1759)의 걸작, 국보 〈금강전도〉 한 점만 간략히 설명을 드리겠습니다.^(그림 116) 장엄한 금강산의 전경을 그린 이 작품은 그 자체로서 우리 국토를 상징하고 있습니다. 후지산이 일본의 상징이라면, 우리 겨레를 상징하는 것은? 바로 금강산이거든요! 남북통일을 염원하는 노래로, 우리가 〈그리운 금강산〉을 자주 부르는 것도 그 때문입니다. 선비 화가 정선은 그것을 어떻게 그렸습니까? 보십시오. 일만 이천 봉우리를 하나로 뭉뚱그려서 하나의 둥근 원으로 만들어 버렸습니다. 정말 기겁할 일입니다! 이 위대한 단순함이라니, 과연 대가는 다릅니다. 저 한가운데 만폭동 너럭바위①가 보이지요?^(그림 117) 그 중심으로부터 남북으로 길게 S자로 휘어진 선이 바로 태극을 긋고 있습니다. 맨 아래 장안사 골짜기 오른편 장경봉에서 처음 크게 휘어서 만폭동을 거치면서 다시 반대로 휘었다가 정상인 비로봉으로 이어지지 않습니까? 그렇습니다! 우리 겨레의 상징인 태극기, 그것도 좌우로 나뉜 태극의 형상을 하고 있습니다. 태극이란 무한한 공간과 영원한 시간을 뜻하는 것으로, 동시에 혼돈에서 질서로 가는 첫걸음을 말합니다. 음양 자체는 원래 상반되는 것이지만 태극으로 맞물리면 서로가 서로를 낳고 의지하며 조화를 이루는 것입니다.

정선은 또 우뚝 솟은 비로봉②과 뻥 뚫린 무지개다리③로 음양을

정선鄭敾
조선 후기의 화가. 중국 남화南畫에서 출발했으나 30세를 전후하여 조선 산수화山水畫의 독자적 특징을 살린 사생寫生의 진경화眞景畫로 전환했으며, 여행을 즐겨 전국의 명승을 찾아 다니면서 그림을 그렸다. 주요 작품으로는 〈인왕제색도仁王霽色圖〉, 〈금강전도金剛全圖〉, 〈박연폭朴淵瀑〉, 〈노송영지도老松靈芝圖〉 등이 있다.

그림 116_
〈금강전도金剛全圖〉
정선, 1734년,
종이에 수묵담채,
130.7×94.1cm,
삼성미술관 리움 소장.
국보 217호.

그림 117_
〈금강전도〉의 구조

거듭 강조했습니다. 그다음 심오한 오행五行의 뜻을 심었으니, 만폭동에선 든든한 너럭바위[土]를 강조하고, 아래 계곡③에는 넘쳐나는 물[水]을 그렸습니다. 그 오른편 봉우리④는 촛불[火]인 양 휘어졌고, 중향성⑤ 꼭대기는 창검[金]을 꽂은 듯 삼엄하지요? 끝으로 왼편 흙산⑥에 검푸른 숲[木]이 있어요. 그런데 이런 오행의 배열은 철학에서 말하는 선천先天이 아닌 후천後天의 형상입니다. 즉, 정선은 민족의 영산 금강산을 소재로 해서 온 겨레의 행복한 미래, 평화로운 이상향의 꿈을 기린 것입니다. 정선은 새해를 앞두고 〈금강전도〉를 완성했습니다. 오른편 위에 적힌 제시題詩에 그렇게 썼습니다. 내용을 볼까요?

일만 이천 봉 겨울 금강산의 드러난 뼈를
뉘라서 뜻을 써서 그 참 모습 그려 내리
뭇 향기는 동해 끝의 해 솟는 나무까지 떠 날리고
쌓인 기운 웅혼하게 온 누리에 서렸구나
암봉은 몇 송이 연꽃인 양 흰빛을 드날리고

그림 118_
〈금강전도〉의 제시 세부

반쪽 숲엔 소나무 잣나무가 현묘玄妙한 도道의 문門을 가렸어라

설령 내 발로 직접 밟아 보자 한들 이제 다시 두루 걸어야 할 터

그 어찌 베갯맡에 기대어 (내 그림을) 실컷 봄만 같으리오!

참 호방한 시입니다! 그런데 저 제시를 쓴 방식 또한 절묘합니다.[그림 118] 가운데 1행이 '사이 간間' 자거든요. 이것은 두 문짝 틈새로 비치는 햇빛이니까, 한 시대가 가고 새 시대가 온다는 뜻입니다. 그 좌우 2행은 두 글자씩이요, 다시 바깥쪽 4행은 네 글자씩입니다. 태극의 첫걸음이 1에서 2로, 4로 끝없이 펼쳐져 미래로 뻗어 나간다는 원대한 희망을 보여 주고 있습니다.

강좌를
마치며

강좌를 마치며

제가 20대 후반에 호암미술관에서 큐레이터(박물관 학예연구직)로 근무했을 때 일을 소개하면서 강연을 마치겠습니다. 그때 중국 회화사의 세계적 대가인 제임스 캐힐James Cahill 박사가 캘리포니아 대학에서 오셨어요. 당시 나이가 벌써 60이 넘으셨는데 정말 세계적인 학자이기 때문에 "아, 그분은 우리나라의 명화들을 과연 어떻게 감상하실까? 대학자니까 뭔가 보는 눈빛부터 다르겠지" 하고는 2, 3일 전부터 잔뜩 긴장해 가지고 목욕도 깨끗이 하고 옷도 쫙 빼입고, 그러고서 손님을 기다렸습니다. 저는 그분이 적어도 한 두세 시간은 꼬박 그림을 볼 것이라 예상했습니다. 그런데 아니, 이분이 그림을 별로 오래 보지 않는 겁니다! 어! 이러면 안 되는데 하는 동안에 벌써 이쪽 코너를 돌아서 다시 저쪽 구석으로 또 꺾어졌습니다. 즐비한 국보, 김홍도의 〈군선도〉며 정선의 〈금강전도〉며 〈인왕제색도〉

며, 그야말로 눈부신 우리 명작들을 너무 짧은 시간에 대충 보고 지나가고 또 보곤 지나갔습니다. 그래서 서화실書畵室을 거의 다 둘러 봤을 무렵에는 제 속이 부글부글 끓어 가지고, 정말이지, 막말로 쌍시옷 자가 튀어나올 지경이 되었습니다. 뭐 이런 사람이 다 있나, 중국 그림은 그렇게 대단하고, 우리 것은 하찮다는 것이냐? 머릿속에 별별 생각이 다 들더군요. 그런데 마지막 그림을 지나쳐서 도자실陶瓷室로 막 넘어가기 직전에, 이분이 갑자기 우뚝 섰습니다. 그러더니 아주 정색을 하고는 마지막 그림을 꽤 긴 시간 유심히 보는 거예요. 그래서 그만 저의, 불같이 솟았던 화가 눈 녹듯이 싹 풀렸습니다. 그것이 무슨 그림이었느냐 하면 추사 선생님의 제자 중에 고람古藍 전기田琦 *(1825~1854)라는 분이 그린 〈귀거래도歸去來圖〉라는 그림인데, 이 작품은 그 전시실 안에 있던 그림 중에서도 가장 중국풍이 두드러진 그림이었어요. ^(그림 119) 가장 중국적인 그림, 말을 뒤집으면 가장 한국적이지 않은 그림! 캐힐 박사 이 양반은 중국 그림을 연구하는 분이니까 바로 그것을 주목했던 것입니다. 박사의 눈에는 오직 중국 그림과 닮은 것만 보였던 것입니다!

그러니까 제가 그분에게 마냥 주눅이 들어 있을 것이 아니라, 오히려 한국 그림은 이러저러한 풍토와 역사 환경 속에서 탄생한 것으로서, 우리 옛 그림은 중국이나 일본과는 다르게 이러저러한 독특한 장점이 있는 예술품이다, 하고 오히려 가르쳐 드려야 했던 것입니다. 당시 제가 나이는 어렸지만, 마땅히 또 당당히 그렇게 설명 드렸어야 했어요. 예를 들어 헤르베르트 폰 카라얀Herbert von Karajan을

전기田琦
조선 후기의 화가. 김정희의 문하에서 서화를 배웠으며 추사파 중에서도 가장 사의적寫意的인 문인화의 경지를 잘 이해하고 구사한 화가로 평가되고 있다. 글씨와 시문에도 뛰어났고 그림은 남종화풍을 계승했는데, 그중에서도 특히 산수화를 잘 그렸다. 주요 작품으로는 〈계산포무도溪山苞茂圖〉, 〈매화서옥도梅花書屋圖〉 등이 있다.

흔히 음악의 제왕이라고 합니다. 하지만 카라얀이야 서양 음악의 제왕이면 제왕이지, 판소리의 제왕은 아니지 않습니까? 우리 전통 음악에 대해서는 저만큼도 모르는 사람입니다. 그리고 오늘 우리 옛 그림을 보고도 느끼셨겠지만 건축이며, 도자기며, 옷이며, 춤이며, 우리가 매일 먹는 음식에 이르기까지 우리 한국의 전통 문화는 중국, 일본과 비슷한 듯하면서도 실은 완전히 속내가 다릅니다. 춤을 춰도 춤사위가 아주 걸지고 씩씩하며, 음악도 삼박자에 농현弄絃이 출렁출렁해서 속맛이 아주 깊습니다. 전혀 차원이 다른 예술 세계입니다. 사실 세상에 예술이며 문화만큼 울타리가 높은 것은 없습니다. 예술에 국경이 없는 것이 아니라, 오히려 예술의 국경이야말로 지구상에서 가장 높습니다. 여러분, 우리나라의 문화재는 우리 조상들께서 만드신 거고, 우리 조상들의 삶과 얼을 담고 있는 것이고, 우리가 마땅히 사랑하고 연구해야 할 대상입니다. 또 우리가 세계로 들고 나가서 이것을 자랑하고 선전해야 합니다……. 이런 일들은

모두 우리 자신이 맡아서 해야만 하는 것입니다.

　그동안은 경제 발전을 이루고 우선 먹고사느라고 문화 쪽에 신경을 많이 못 썼습니다. 또 일제강점기와 6·25를 거치면서 너무나 많은 소중한 우리 문화가 파괴되었습니다. 특히 문화 쪽에서는 일제강점기보다도 광복 후 미국 영향하에서 더 많은 것을 잃었습니다. 일제하에서는 일본 사람들에 대한 적개심이라도 있어서 우리 것을 놓치지 않으려는 의지가 남아 있었지만, 미군이 밀가루 포대를 싸들고 와서 도와주는 척하니까, 그만 뱃속의 간과 쓸개까지 아무 생각 없이 내주고 말았던 것입니다. 그렇게 우리 문화는 사라져 갔습니다. 그러나 아직도 각 분야에 훌륭한 분들이 많이 남아 계십니다. 전통을 이어야 합니다. 광복 후 일본인들이 제 나라로 떠났을 때, 그들이 남긴 알량한 공장에는 이를테면 대리급 사원도 한국인은 없었다고 합니다. 그랬던 나라가 광복 50년 만에 황량한 불모지를 딛고 서서, 이제는 세계 11대 교역국으로 우뚝 섰습니다. 세상에 열심히 일한 민족이 우리뿐이었겠습니까? 이것은 유구하고 빼어난 우리의 문화 전통을 빼고는 설명이 되지 않는 기적입니다. 병인양요 때 강화도를 침략했던 프랑스 장교는 썼습니다. 이 약하고 초라한 나라 조선, 그러나 형편없이 무너져 가는 시골 초가집 속에도 반드시 몇 권의 책은 있었다는 사실이 그의 자존심을 몹시 상하게 한다고 말입니다. 자기 역사와 문화에 대한 자부심, 그것은 장차 새로운 미래를 설계하는 자신감으로 연결됩니다. 여러분, 어느 분야에 계시든 간에 우리 역사와 문화에 대한 진정한 이해와 자부심을 가지고 일하셔서, 큰 꿈을 이루시길 바랍니다.

그림 119_
〈귀거래도歸去來圖〉
전기, 1853년, 종이에
수묵담채, 109.0×34.0cm,
삼성미술관 리움 소장.

부
록

·

그림으로 본
김홍도의 삶과 예술

—

우리 시대의 김홍도는
과연 있는가

들어가며

왜 김홍도인가? 단원檀園 김홍도金弘道(1745~1806)는
어떤 사람이고 무엇을 어떻게 그렸기에 동시대인들이 '국화國畵'라 일컬었으며,
오늘날까지도 입을 모아 단원, 단원 하는가?
그 예술 세계의 실상은 과연 어떠한 것이었나?
화가는 오직 그림으로 말한다.
그의 걸작 열두 점을 감상하면서 답을 찾아보자.

여러 해 전, TV에서 단원 김홍도와 혜원 신윤복의 회화 세계를 아울러 조명하는 교양 프로그램을 보았습니다. 내용에 새롭거나 특이한 점은 별반 없었지만, 젊은 두 분 미술대학 강사의 대화로 진행을 이끌어 가는 방식이 신선했습니다. 그런데 프로그램 말미의 마지막 장면을 보고 전 깜짝 놀랐습니다. 결론은 단원과 혜원의 훌륭한 회화 정신을 이 시대에도 이어받아 새롭게 발전시켜 나가자는 다짐이었다고 기억합니다. 그 결론을 인상 깊게 전달하기 위하여 진행자들은 자연을 찾아 나섰습니다. 아름다운 산수를 앞에 두고 두 사람이 나란히 이젤을 세워 수묵담채 그림을 그린 것입니다. 그런데 그 산수화, 화면에 클로즈업된 산수화는, 제가 보기에 우리 그림이 아니었습니다. 서양식 수채화에 더 가까웠던 것입니다! 우리 옛 그림의 정신과 기법이 무엇인지 화가들 자신이 이해하지 못하고 있었습니다.

이 글은 《한국사 시민강좌》 제30집(일조각, 2002)에 실렸던 글을 약간 보강한 것으로, 소개 작품 열두 점 가운데 반은 이미 본문에서 다루었던 작품입니다. 그런데도 여기 다시 실은 이유는 세 가지입니다. 첫째, '정신적 유산을 남긴 사람들'이라는 《시민강좌》의 부제처럼, 김홍도라는 최상의 본보기가 되는, 훌륭한 화가의 삶과 작품이 갖는 의미를 총체적으로 조망할 수 있는 장점이 있기 때문이고, 둘째, 문어체 文語體로 짧게 쓰여 있어 읽는 맛이 다를 뿐만 아니라, 이미 감상한 그림들에 대한 요령 있는 간추림이 될 것이라 여긴 까닭이며 셋째, 우리 시대를 함께 살아가는 화가들이 자신들의 작업을 200년 전 김홍도라는 화가의 면면과 비교해 보면서, 오늘날 정말 무엇을 어떻게 그려야 하겠는가 다시 한 번 곰곰이 생각해 보았으면 하는 바람에서입니다. 그것은 화가뿐 아니라 감상자들 또한 눈여겨보아야 할 가치 판단의 기준점입니다.

1. 초인적인 사실성 — 송하맹호도松下猛虎圖

비단에 채색, 90.4×43.8cm, 삼성미술관 리움 소장.

소나무 아래 호랑이가 갑자기 무언가를 의식한 듯 정면을 향했다. 순간 정지한 자세에서 긴장으로 휘어져 올라간 허리의 정점은 정확히 화폭의 정중앙을 눌렀다. 가마솥 같은 대가리를 위압적으로 내리깔고 앞발은 천 근 같은 무게로 엇걸었는데, 허리와 뒷다리 쪽에 신경이 날카롭게 곤두서서 금방이라도 보는 이의 머리 위로 펄쩍 뛰어 달려들 것만 같다. 그러나 당당하고 의젓한 몸집에서 우러나는 위엄과 침착성이 굵고 긴 꼬리로 여유롭게 이어지면서 부드럽게 하늘을 향해 굽이친다.

화가는 바늘처럼 가늘고 빳빳한 붓으로 터럭 한 올 한 올을 무려 수천 번 반복해서 세밀하게 그려 냈다. 이런 극사실極寫實 묘법을 썼는데도 전체적으로 범의 육중한 양감量感이 느껴지고, 동시에 고양이과 동물 특유의 민첩·유연한 생태까지 실감나게 표현된 점이 경이롭다. 화면은 상하좌우가 호랑이로 가득하다. 이렇게 꽉 들어찬 구도 덕에 범의 '산어른' 다운 위세가 잘 살아났다. 긴 몸에 짧은 다리, 소담스럽게 큼직한 발과 당차 보이는 작은 귀, 넓고 선명한 아름다운 줄무늬와 천지를 휘두를 듯 기개 넘치는 꼬리, 세계에서 가장 크고 씩씩하다는 조선 범이다.

여백 또한 정교하게 분할되어 범을 돋보이게 한다. 호랑이 다리 오른쪽에서부터 하나, 둘, 셋 점차로 커 가는 여백의 구조는, 위쪽 소나무 가지 여백에서도 아래서부터 하나, 둘, 셋 같은 방식으로 펼쳐졌는데, 꼬리로 나뉜 작은 두 여백과 더불어 완벽한 균형과 조응照應을 보여 준다. 그리고 한복판에 큼직한 몸통을 뒷받침하는 넉넉한 여백이 있다. 김홍도는 진짜 화가다. 호랑이의 형태는 물론 그 생명력까지 고스란히 화폭에 옮겼다. 더구나 잔바늘보다도 가는 붓으로 수천 번 반복 묘사한 세부를 바라보노라면 경악을 금할 수 없다. 이것은 그림 솜씨 이전에 수양이 뒷받침되지 않으며 불가능한 경지다. 〈송하맹호도〉는 단연 호랑이 그림의 백미白眉다. 오늘날 이런 작품을 그려 낼 수 있는 화가가 우리 주변에 있는가?

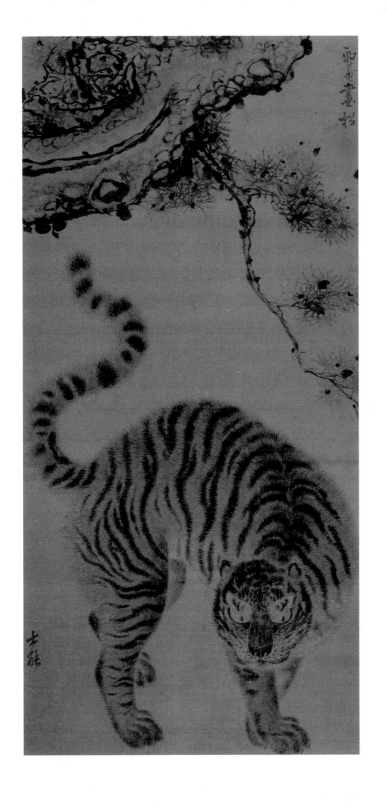

2. 소재와 의미의 다양성 ─ 황묘롱접도黃猫弄蝶圖

종이에 채색, 30.1×46.1cm, 간송미술관 소장.

단원은 산수, 인물, 풍속, 화조, 영모翎毛, 문인화文人畵, 기록화, 삽화, 불화 등등 무엇이든 다잘 그렸다. 〈황묘롱접도〉를 보면 실감이 난다. 양지바른 풀밭 위에 화사한 빛깔 잔치가 벌어졌다. 주황빛 새끼고양이와 검정빛 제비나비, 그리고 고운 주홍색 패랭이꽃과 수줍은 자주색 제비꽃이 등장한다. 고양이는 눈이 호박씨처럼 오그라든 채 호기심 어린 눈길로 훨훨 나는 나비를 올려다본다. 귀를 오똑 세우고 고개를 돌리니 그렇지 않아도 통통한 몸이 귀여워 꼭 안고 싶다. 나비는 활짝 날개를 폈는데 긴 날개 꼬리가 우아하다. 정말이지 저렇듯 짙푸른 물감을 써서나비를 가볍게 허공에 떠오르도록 한 솜씨는 일품이다.

한낮의 패랭이는 꽃 이파리가 약간 마른 느낌까지 살아 있다. 여름 꽃 패랭이와 봄에 피는 제비꽃이 한 화면에 그려졌다. 작품이 생신 선물이라 상서로운 뜻을 살리기 위함이다. 즉, 고양이는 70 노인, 나비는 80 노인, 이끼 낀 돌멩이는 장수, 패랭이는 청춘, 제비꽃은 만사여의萬事如意를 상징한다. 그러니 전체 그림을 합쳐 읽으면, 생신을 맞은 어르신께서는 부디 70, 80 오래도록 청춘인 양 건강을 누리시고 또 모든 일이 뜻대로 이루어지소서 하는 축원이 된다.

한껏 강조한 아름다운 색채의 조화, 편안한 느낌을 주는 안정된 삼각구도, 그리고 양쪽 윤곽선을 가는 붓으로 따라 그린 쌍구법雙鉤法, 소소한 잡풀까지도 일일이 정성을 들였다. 다양한소재를 함께 그렸는데 거기엔 오랜 삶 속에서 형성된 알뜰한 문화의 상징이 담겨 있다. 또 그림의 소재 여부를 가리지 않고 무엇이든 잘 그렸다는 것은 바로 진정한 천재의 표징이기도 하다. 현대 회화는 개성이란 어리석은 간판을 내세워 유난스러운 것, 구석진 것을 과도하게 추구하는경향이 있다. 동시대인에게 기쁨을 주지 못한 작품은 다음 세대에 더욱 의미 없는 것으로 망각될 뿐이다.

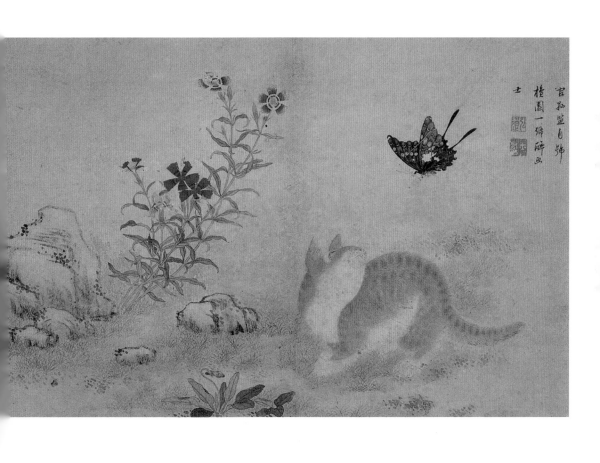

3. 이상적 진경산수眞景山水──소림명월도疏林明月圖

종이에 수묵담채, 26.7×31.6cm, 삼성미술관 리움 소장.

차고 맑은 가을 하늘, 성근 숲 뒤로 온 누리에 환하게 비추이며 둥두렷이 보름달이 뜬다. 높은 가지부터 잎이 지고 있으나 아래쪽 잔가지와 이파리는 아직 지난 여름의 여운을 간직하고 있다. 아무도 돌보지 않는 곳에서 절로 자란 예사 나무들이 심드렁하니 꾸밈없는 가지를 이리저리 내뻗었다. 시골 뒷산 어디서나 볼 수 있는 흔하디 흔한 야산 풍경……. 그런데 왜 가슴이 저려오는 것일까? 마음 한편이 싸 하니 알 수 없는 고적감孤寂感에 시리다. 오른편 가에 서 있는 곧은 나무 아래로 작은 시내가 흐른다. 그러나 얕게 흐르는 개울 물소리가 너무 잔잔해 오히려 주위를 더욱 고요하게 할 뿐…….

'성근 숲에 밝은 달이 떠오르는 그림', 〈소림명월도〉는 김홍도가 쉰두 살 되던 해, 놀랍게도 어느 봄날에 그린 작품이다. 예부터 화가는 작은 조물주라고 일렀지만, 어쩌면 한 사람의 마음속에 이렇듯 가을이 고스란히, 한 계절이 오롯이 담길 수가 있을까? 〈소림명월도〉의 나무들은 앙상하고 헐벗었으나 겸허함으로 계절을 받아들인 것일 뿐 생명 자체는 온전하다. 가지 일부를 짙게 그린 탄력 넘치는 필치가 이제 막 붓이 닿는 순간을 지켜보는 듯, 말할 수 없는 직접성과 천진함을 느끼게 한다. 은은한 화면 속 넉넉한 공간의 깊이도 그 덕에 마련됐다.

나무들이 살아 있다. 나무의 존재감存在感을 더욱 드높이는 것은 뒤편에 떠오른 보름달의 후광後光이다. 작가의 예술혼은 전례 없이 과감하게도 화면의 중앙에서 살짝 아래편에 달을 배치함으로써 고요하게 잦아드는 가을 기운을 남김없이 드러내었다. 주변의 키 작은 잡목들은 간략하고 느슨한 묵점墨點으로 아울러져 있다. 어디를 돌아보아도 특별하거나 신기한 것은 없지만 〈소림명월도〉는 볼 때마다 경이롭고 새로워 우리에게 늘 서늘한 가을을 가져다준다. 숲 사이로 환하게 번지는 달빛…… 〈소림명월도〉에서 단원은 가장 심상한 것이 가장 영원할 수 있음을 보여 주었다. 오늘날 아파트 뒷동산을 이렇게 그려 낼 수 있는 화가가 있는가?

4. 따스했던 인간성 — 포의풍류도布衣風流圖

　종이에 수묵담채, 27.9×37.0cm, 개인 소장.

"섣달 눈이 처음 내리니 사랑스러워 손에 쥐고 싶습니다. 밝은 창가 고요한 책상에 앉아 향을 피우고 책을 보십니까? 딸아이 노는 양을 보십니까? 창가의 소나무에 채 녹지 않은 눈이 가지에 쌓였는데 그대를 생각하다가 그저 좋아서 웃습니다." 누군가에게 보낸 편지의 한 구절이다. 김홍도는 사람 자체가 따뜻한 품성의 소유자였다. 그의 그림에 특히 넉넉한 여백이 많이 보이는 것도 이와 무관하지 않다. 심심해 적어 둔 글귀를 보자. "옛 먹을 가볍게 가니 책상 가득 향내 나고 / 벼루 골에 물 부으니 얼굴이 비치도다." "산새가 날마다 오나 기약 있어서가 아니오 / 들꽃은 심지 않았어도 절로 향을 내도다."

　〈포의풍류〉에는 '종이창에 흙벽 바르고 이 몸 다할 때까지 벼슬 없이 시가나 읊조리련다'는 화제가 적혀 있다. 내용이 자전적이어서, 정조대왕의 사후 단원 자신의 모습을 그렸다고 생각되는 작품이다. 반듯한 얼굴, 총명한 눈빛, 당비파를 연주하는 앞자리에 생황이 놓여 있어 음악을 극히 애호했던 일상이 엿보인다. 서책과 두루마리, 완상용 자기와 청동기, 술 든 호리병과 시詩 쓸 파초잎 등이 화가의 인물 됨됨이를 말해 준다. 구석의 칼은 선비의 정기正氣를 상징하는 것이다. 사방관을 썼으나 드러난 맨발이 초탈한 심사를 엿보게 하니, 단번에 쓱쓱 그어 댄 소탈한 필선과 꼭 닮았다. 하지만 이 모든 선들은 고도로 훈련된 서예적인 필선이다! 현대 화가들이 넘보지 못하는 단원 예술의 극한이 여기에 있다. 그림은 인격의 표출이다.

5. 흔들림 없는 주체성 — 선동취적도仙童吹笛圖

비단에 담채, 130.7×57.6cm, 국립중앙박물관 소장.

김홍도가 그리면 무엇이든 조선 그림이 된다. 신선은 원래 중국인임에도 불구하고 모두 조선 사람의 눈매와 표정을 하고 있다. 간송미술관 소장 〈무이귀도도武夷歸棹圖〉나 〈오류귀장도五柳歸庄圖〉 같은 고사古事 인물화 역시 주희나 도연명 등 중국인을 그린 것이지만 얼굴은 하나같이 조선 사람이다. 하물며 〈선동취적도〉의 통소 부는 소년은 넓적한 얼굴에 시원한 이마, 총기 있어 보이는 눈매가 영락없는 조선 소년이다. 더구나 옷 주름의 출렁이는 윤곽선은 소년이 연주하는 우리 옛 가락 농현弄絃의 아름다움, 그 능청거림을 반영한 것이다. 첫머리의 강세는 마치 옛 음악의 합장단合長短처럼 강단이 있고, 쭉 잡아 뺀 긴 선에 이어 굵고 가늘게 너울거리는 선의 움직임이 유장한 우리 가락 그대로인 것이다.

중국 신선뿐만 아니라 부처나 보살을 그려도 그대로 조선 사람이 되었다. 간송미술관 소장 〈남해관음도南海觀音圖〉가 대표적인 예다. 관음보살은 사람 좋은 동네 아주머니 얼굴을 하고 있고, 선재동자는 그녀의 수줍은 아들처럼 보인다. 그러니 본래 조선 사람을 그린 작품이야 더 말할 것도 없다. 요즘 인물화는 한국 사람을 그렸어도 한국 사람이 아니다. 나이 어린 학창 시절부터 줄리앙Julien이나 아그리파로 인체 묘사를 배운 현대 화가들은 아무리 궁리하고 애를 써도 우리 맛을 우려 낼 턱이 없는 것이다. 하물며 정신 속속들이 서구 미학에 대한 동경으로 물든 작가들이야 말할 필요조차 없다. 정치, 군사, 경제적 종속은 뼈아픈 일이다. 그러나 문화의 종속에 비하면 아무것도 아니다. 문화는 혼인 까닭이다.

6. 시서화악詩書畫樂의 풍부한 교양 — 주상관매도舟上觀梅圖

종이에 수묵담채, 164.0×76.0cm, 개인 소장.

희부옇게 떠오르는 아득한 공간 위로 가파른 절벽과 꽃나무 몇 그루가 얼비친다. 한복판은 짙은 먹빛으로 초점이 잘 잡혀 있으나, 좌우로 멀어져 가면서 점차 흐릿해진다. 조금씩 붓의 힘이 빠지면서 보일 듯 말 듯, 유와 무의 가장자리를 맴돌다 여백 속으로 사라지는 것이다. 이것은 실제의 객관적인 풍경이 아니라, 아래 주인공의 늙은 눈으로 바라본 주관적 풍경이다. 이를테면 우리는 노인이 본 언덕과 나무 그대로를 그림으로 보고 있다. 하지만 동시에 저 노인까지 보고 있다. 단원의 노인에 대한 감정이입은 너무나 완전한 것이어서, 그가 탄 배는 마치 수면에서 올려다본 듯이 그려졌다.

화제 '노년화사무중간老年花似霧中看', 즉 '늙은 나이에 보는 꽃은 안개 속을 들여다보는 것 같네'라는 시구는 본래 두보杜甫의 한시에서 따온 것이다. 시 한 수를 읽고 단원은 〈주상관매도〉를 그리고 또 시조도 지었다. "봄물에 배를 띄워 가는 대로 놓았으니 / 물 아래 하늘이요, 하늘 위가 물이로다 / 이 중에 늙은 눈에 보이는 꽃은 안개 속인가 하노라." 단원은 그림은 물론 서예에도 출중했으며, 이 작품에서 보듯 한시며 시조에 대한 교양도 풍부했다. 더욱이 음악은 당대의 명수로 알려질 만큼 뛰어났으니, 앞서 본 대로 출렁이는 붓 선에는 농현이 느껴질 정도였다. 단원은 자작시를 시조창으로 유장하게 읊조렸다.

정조正祖는 단순한 화가 김홍도가 아닌, 이러한 교양인 단원을 사랑하고 후원했다. 그가 불시에 단원을 불렀다가 때마침 조윤형, 유한지 등 당대 최고의 서예가들과 단풍 구경을 하고 있던 것을 알고, 거꾸로 궁중의 술과 안주를 보내어 다시 가서 놀게 한 것은 유명한 일화다. 화가는 우선 치열한 쟁이로 출발하지만 동시에 한 시대 최고의 문화인이 되어야 한다. 비평가는 감상자의 대표로서 이러한 화가의 속내를 예민하게 느끼는 심안心眼을 갖추어야 한다. 심안은 종합적 문화 소양과 깨끗한 영혼에서 우러나온다. 한 작가를 진심으로 존경하거나 또는 단호하게 비판하는 정직한 심미안, 모든 사람이 우러러볼 탁월한 안목이 그립다.

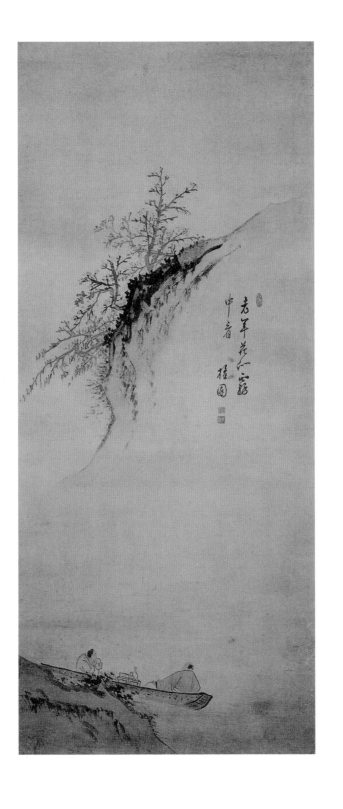

7. 섬세한 감성 — 마상청앵도馬上聽鸎圖

　종이에 수묵담채, 117.5×52.0cm, 간송미술관 소장.

나그네가 문득 섰다. 앞다리가 주춤, 뒷다리는 아직 어정쩡한 말을 보니 주인이 막 고삐를 당겼다. 무언가? 선비는 순간 고개를 들어 올려다보고 구종 아이도 나란히 시선을 옮긴다. 고요한 봄날의 정적 속 "삣! 삐요꼬 삐요!" 환하게 퍼지는 소리가 지척 간 버들잎 사이에서 들린다. 온몸에 황금빛이 선명한 꾀꼬리 한 쌍! 가만히 숨죽인 선비는 말 위에서 꾀꼬리의 갖은 소리 굴림을 듣는다. 참 맑고 반가운 음성, 생각 밖의 곱고 앙증맞은 자태다. 꾀꼬리에 앗겨 일순간 멍해진 선비 마음은 마치 그 뒤편 망망한 여백인 양 아득하다. 시詩 한 수의 흥이 솟는다.

　"어여쁜 여인이 꽃 아래에서 천 가지 가락으로 생황을 부나 / 시 짓는 선비가 술상 위에다 귤 한 쌍을 올려 놓았나 / 어지럽다 황금빛 베틀 북이 실버들 물가를 오고가더니 / 비안개 자욱하게 이끌어다가 봄 강에 고운 깁을 짜 놓았구나佳人花底簧千舌 韻士樽前柑一雙 歷亂金梭楊柳崖 惹烟和雨織春江." 이 시는 김홍도가 지은 것이 틀림없다. 꾀꼬리의 절묘한 가락이 꽃 아래 여인의 봄 노래가 되고, 황홀한 모습은 아찔해서 술 향기 맡은 젊은 시인이 되었다. 그리고 버들가지 사이로 오르내리는 움직임을 열심히 따라가 보니, 촉촉이 강가를 적신 보슬비의 주인공이 결국 꾀꼬리임을 알았다. 시는 그림 그대로요, 그림은 한 편의 시다.

　그랬구나! 저 텅 빈 여백은, 이 봄날의 아슴푸레한 안개와 보일 듯 말 듯한 실비는 모두 꾀꼬리 네가 짜서 드리운 고운 깁이었구나! 나그네는 봄비를 맞고 있다. 꾀꼬리 음성에 마냥 취한 탓에 속옷 젖는 줄도 모르고 있을 뿐…… 호젓한 시골길 푸나무가 흐릿한 것도, 꽃비가 내리듯 툭툭 쳐낸 버들잎에 실가지를 아예 그려 내지 않은 것도, 모두가 흐는한 봄비 속의 정경인 까닭이었다. 하지만 꾀꼬리인지 병아리인지 알 수 없게 익살스레 대충 그린 새 모습하며, 범범하니 쓱쓱 그어 대 넉살좋게 마감한 버드나무 둥치는 아무래도 좀 거친 듯싶다. 이건 어쩐 일일까?

　〈마상청앵도〉엔 누룩 냄새가 풍긴다. 글씨를 보라. 벌써 몇 잔 술이 돌아 약간은 느슨하면서 껄끄러운 구석이 보인다. 대신 더 큰 내면의 감각이 살아 있다. 짙고 큰 글씨들이 운율적으로 반복되며 행을 건너뛰어 사선으로 연결되어 있다. 아래쪽 길은 3중의 빗금으로 구성되었고, 버

들가지와 선비의 시선 역시 비스듬히 이어지므로, 멀리 여백 건너편 제시題詩도 메아리처럼 울리도록 써 낸 것이다. 구도는 더욱 기막히다. 화폭 가운데 눈을 두고 작품을 감상하자면 우리는 저절로 기품 있게 고개를 쳐든 점잖은 선비와 눈이 마주친다. 그 얼굴을 보며, 화가가 언제 이 걸작을 그렸는지는 몰라도 봄이, 영원한 봄이 그 안에 있음은 안다.

8. 기지 넘치는 해학성 — 해탐노화도蟹貪蘆花圖

　종이에 수묵담채, 23.1×27.5cm, 간송미술관 소장.

게 두 마리가 갈대꽃 송이를 꼭 끌어안았다. 행여 놓칠세라 열 개의 다리가 제각기 분주하게 어기적거리는데, 그 와중에 윗놈은 그만 흰 배를 드러낸 채 뒤로 자빠졌다. 어쩐 일로 저리도 부산할까? 이 그림에는 뜻밖의 우의寓意가 숨어 있다. 한자로 갈대는 로蘆 자인데 이것의 옛 중국 발음이 려臚와 매우 비슷하다. 려臚라는 글씨는 원래 임금이 과거 급제자에게 나누어 주는 고기 음식을 뜻한다. 그 뜻이 확대되어 전려傳臚 혹은 여전臚傳이라고 하면, 궁중에서 과거 합격자를 호명해서 들어오게 하는 일을 가리킨다.

　그러니까 게 두 마리가 갈대꽃을 물은 것은 소과小科, 대과大科 두 차례 시험에 모두 합격하라는 뜻이요, 꼭 잡고 있는 것은 확실하게 붙으라는 의미다. 그뿐이랴? 게는 등에 딱딱한 껍질을 이고 사는 동물이니 그 딱지는 한자로 갑甲이 된다. 이 갑은 천간天干, 즉 갑을병정무기경신임계 중의 첫 번째니까 바로 장원급제를 의미한다. 참 욕심도 많다. 과거를 붙어도 소과, 대과를 연달아 붙되, 그것도 꼭 장원으로 붙으라는 것이다. 이렇게 듣기만 해도 기분이 좋아지는 상서로운 상징을 지녔으므로, '게가 갈대꽃을 탐하는 그림蟹貪蘆花圖'은 과거시험을 앞둔 사람에게 그려 주기 마련이다.

　그림에 담긴 뜻이 호탕하니 화법畵法도 시원할 수밖에 없다. 우선 모든 필획을 중간치 붓으로 단번에 휘둘러 그렸다. 윤곽선이 따로 없는 이 같은 화법을 몰골법沒骨法이라 한다. 원래 게란 뼈가 없는 동물, 그림에 윤곽선 없는 화법도 '뼈가 없는 법식'이라 한다. 화가는 맨 처음 갈대꽃을 그린 다음에 활달하고 간략한 붓질로 두 마리 게를 척척 그려 내었다. 그다음 위쪽 갈댓잎부터 치고, 둘째로는 내려 긋고, 마지막에는 교차해서 비스듬히 그었다. 아! 그리고 보니 첫째 이파리가 아무래도 좀 짧다. 세 번째 이파리 긋던 붓을 들어 첫째 잎에 덧대 좀 더 길게 뺐다. 딱 보기 좋다.

　끝으로 화제畵題를 쓸 차례다. 단원은 정말 속이 다 시원해지는 후련한 필치의 행서로 "해룡왕처야횡행海龍王處也橫行"이라고 썼다. '바다 속 용왕님 계신 곳에서도, 나는야 옆으로 걷는다!' 과거시험은 끝이 아니다. 이제부터가 오히려 시작이다. 더욱 정신 차리고, 하늘이 내려 준

품성대로 똑바로 살아야 되지 않겠는가? 권력 앞에서 쭈뼛거리지 말고, 천성을 어그러뜨리지 말고, 되지 않게 앞뒤로 버정거리며 이상하게 걸을 것이 아니라, 제 모습 생긴 대로, 옆으로 모름지기 옆으로 삐딱하게 걸을 것이다. 정문일침頂門一針! 참으로 뼈가 선 한마디다. 기겁을 할 해학이다.

9. 국가를 위한 봉사 — 시흥환어행렬도始興還御行列圖

비단에 채색, 142.0×62.0cm, 삼성미술관 리움 소장.

1795년 단원은 지극히 중요한 국가적인 대사업에 참여한다. 바로 국왕의 을묘년 원행園幸을 그림으로 기록한 〈원행을묘의궤도園幸乙卯儀軌圖〉이다. 이것은 그중 제7폭인 〈시흥환어행렬도始興還御行列圖〉이다. 윤2월 15일 화성에서 출발해 이제 막 시흥 행궁行宮 앞에 다다르려는 장대한 어가御駕 행렬을 그렸다. 당시 6000여 명의 인원과 1400여 필의 말이 동원되었던 장관을, 갈 지之 자처럼 꺾인 길을 따라 교묘하게 배치했다. 마치 헬리콥터를 타고 내려다본 것처럼 포착한 시점이, 장관인 국왕 행렬의 모습을 낱낱이 드러내 준다. 그 가운데 떡판 멘 엿장수, 아기를 업고 나온 아녀자 등 구경꾼들의 평화롭고 자유로운 모습이 정답고 인상적이다.

　이러한 국가적 사업에 김홍도가 봉사한 내력은 이미 1765년 21세 때부터 시작된 것으로, 예를 다 들자면 지면이 모자란다. 그 모든 일에서 단원은 한결같이 성실함을 다했으며 동료들과 협력했다. 그것은 회화 작업이었던 동시에 자기 시대에 대한 소중한 증언, 즉 역사 사료로 남았다. 사실 이러한 회화 작업은 한 민족의 정체성, 겨레의 자존심과 결부된 내용이다. 김홍도 시대의 사람들은 자신들의 삶을 사랑했을 뿐만 아니라 국가적 대사大事 또한 정확히 기록하고자 애썼다. 우리 시대는 어떠한가? 수십만 명의 국민이 한 광장에 모여 진정 하나 됨의 감격을 누렸던 그날 붉은 악마들의 장관을 지금 어떠한 화가가 그리고 있는가? 아니, 애초 그것을 그려 볼 생각을 하는 작가가 있는가? 문화의 건강성은 상식에서 출발한다.

10. 군주를 위한 작품 — 월만수만도月滿水滿圖

1800년, 비단에 수묵담채, 125.0×40.5cm, 삼성미술관 리움 소장.

주자朱子 서거 후 600년 되는 해 정초를 맞아, 단원은 어명을 받들어 〈주부자시의도朱夫子詩意圖〉 8폭 병풍을 그려 올렸다. '주자의 시 여덟 수에 담긴 뜻을 표현한 그림', 이것은 성리학의 정통을 자부했던 나라, 조선의 국가적인 사업이기도 했지만 일단은 국왕 개인에게 바쳐진 작품이다. 그 가운데 제4폭은 특히 만천명월주인옹萬川明月主人翁이라는 호를 가지고 있던 정조에게 깊은 인상을 주었을 것이다. 정조는 그 자신이 만 개의 자잘한 실개울에까지 고루 그 모습을 비추는 밝은 달과 같은 존재가 되기를 원했다. 그렇게 백성 한 사람 한 사람에게 빠짐없이 임금의 진실한 마음을 전달하기 위해서 우선 그 자신부터 성인聖人이 되고자 했다.

《대학大學》에 나오는 8조목條目 가운데 '올바른 마음[正心]'을 주제로 그린 이 작품은 여덟 폭 가운데서도 가장 빼어나다. 깊은 밤 아무도 보는 이 없는 곳에 보름달이 떠올라 빈산을 환하게 고루 비춘다. 아래는 차가운 물이 쉬지 않고 흘러 계곡 가득 맑게 메웠다. 뜻을 성실하게 해서 마음이 올곧게 된 사람의 경지가 바로 이러하다. 〈월만수만도〉는 지극히 단순한 조형 요소로 이루어졌다. 우측 절벽을 진하게, 맞은편 암벽과 폭포를 아스라하게 처리하여 극적인 대비를 보인다. 원산遠山은 단정한 윤곽선을 따라 푸르스름하게 얼비치고, 보름달 바깥쪽은 대기감이 느껴지는 맑은 바람이 깨끗하다. 두 암벽을 사이에 두고 위쪽 보름달 뜬 하늘과 아래편 깊은 못 물이 서로를 비춘다. 정조는 이 작품에 깊이 감격하여 늘 곁에 두고 스스로 마음을 다지는 거울로 삼겠다는 글을 남겼다.

四曲東西兩石
巖一花垂
露碧桃搖錦
難吟罷主人
見月滿空山水
滿潭

11. 풍속화의 진실성 — 씨름

종이에 수묵담채, 27.0×22.7cm, 국립중앙박물관 소장.

씨름판이 벌어졌다. 여기저기 철 이른 부채를 든 사람들을 보니 막 힘든 모내기가 끝난 단오절인가 보다. 씨름꾼은 샅바를 상대편 허벅지에 휘감아 팔뚝에만 걸었다. 이건 한양을 중심으로 경기지방에서 하던 바씨름이다. 흥미진진한 씨름판, 구경꾼들은 한복판 씨름꾼을 에워싸고 빙 둘러앉았다. 누가 이길까? 앞쪽 장사의 들배지기가 제대로 먹혔으니 앞사람이 승자다. 뒷사람의 쩔쩔매는 눈매와 깊게 주름 잡힌 양미간, 그리고 들뜬 왼발과 떠오르는 오른발을 보라. 절망적이다. 게다가 오른손까지 점점 빠져나가 바나나처럼 길어 보이니 이제 곧 자빠질 게 틀림없다.

왼쪽인가, 오른쪽인가? 기술은 왼편으로 걸었지만 안 넘어가려고 반대편으로 용을 쓰니 상대는 순간 그쪽으로 낚아챈다. 이크, 오른편 아래 두 구경꾼이 깜짝 놀라며 입을 딱 벌렸다. 순간 상체는 뒤로 밀리고 오른팔은 뒤 땅을 짚었다. 판났다! 씨름꾼 오른편에 짚신과 발막신이 보인다. 짚신 주인은 아마 소매가 짧은 앞사람이고, 비싼 발막신 주인은 입성 좋은 뒷사람일 게다. 오른쪽 위 중년 사내는 승자 편인지 입을 헤벌리고 좋아라 몸이 앞으로 쏠리며 두 손을 땅에 댔다. 그 옆의 잘생긴 상투잡이는 털벙거지를 앞에 놓았으니 마부인가 보다. 저렇게 누워 있는 걸 보면 씨름판은 시작한 지 퍽 오래되었다.

다음 선수는 누구일까? 왼편 위쪽, 부채로 얼굴을 가린 어리숙한 양반은 아닐 성싶다. 갓도 삐뚜름하고 발이 저려 비죽이 내민 품이 좀 미욱스러워 보인다. 그 뒤 의관이 단정한 노인은 너무 연만年晚하시니 물론 아니고, 옳거니 그 앞의 두 장정이 심상치 않다. 갓을 벗어 나란히 겹쳐 놓고 발막신도 벌써 벗어 놓았다. 눈매가 날카롭고 등줄기가 곧으며 내심 긴장한 듯 무릎을 세워 두 손을 깍지낀 채 선수들의 장단점을 관찰하고 있다. 그러나 다음 선수 두 사람의 초조함과는 무관하게 엿장수는 혼자서 사람 좋은 웃음을 띠고 먼 산만 바라본다. 엿판에 놓인 엽전 세 냥이 흐뭇해서인가.

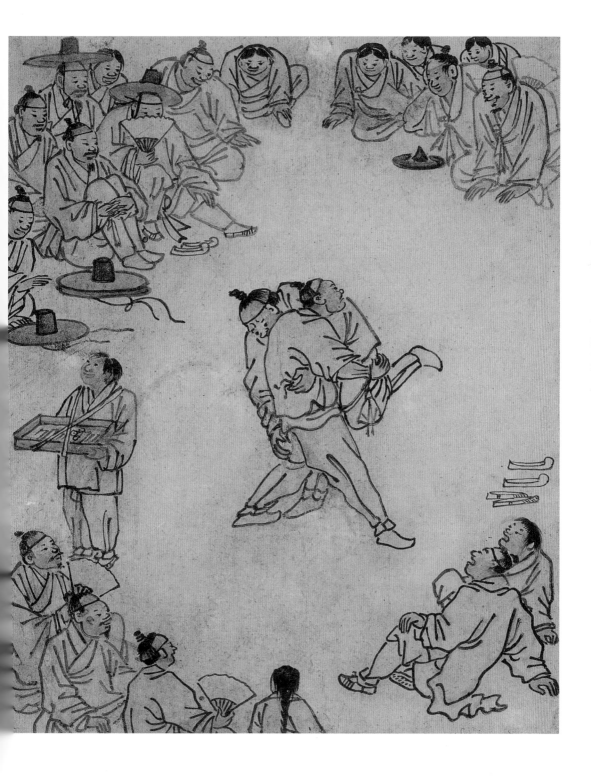

공책 만한 종이 위에 모두 스물두 사람을 그렸는데 인물은 아래보다 위에 더 많다. 구도가 가분수니까 씨름판의 열기는 저절로 우러난다. 그런데 구경꾼은 모두 위에서 내려다본 시각으로 그렸고, 씨름꾼만 아래서 치켜다 본 모습이다. 그렇다! 위에서 보고 그렸으면 난쟁이처럼 왜소해졌을 것이다. 화가는 구경꾼들이 앉아서 바라본 시각을 그대로 옮겨 왔다. 그래서 그림 보는 이가 씨름판에 끼어든 듯 현장감이 살아난다. 한 번 더 그림을 휘 둘러보니, 아니 여자가 하나도 없다! 춘향이처럼 창포물에 머리 감고 그네를 타러 갔나 보다. 작은 그림이지만 옛적에 내외하던 풍습까지 읽히는 것이다.

단원은 진실한 삶, 비근한 삶을 그렸다. 우리 이웃들이 집 짓고(《기와이기》), 농사짓고(《논갈이》, 〈타작〉), 밥 먹고(〈점심〉, 〈주막〉), 천을 짜고(《길쌈》), 놀고(《씨름》, 〈무동〉), 쉬는 모습(〈고누놀이〉)을 그렸다. 학교에서 공부하는 모습이며(《서당》), 공장에서 일하는 모습(〈말징박기〉, 〈담배썰기〉), 예비군 훈련을 받고(〈활쏘기〉), 결혼하는 모습(〈신행〉)까지 그렸다. 심지어 우물가에서 물 마시는 모습도 있다(《우물가》). 생활의 모든 것을 예술로 승화시켰다. 지금은 어떠한가? 한동안 고급 의자에 앉아 있는 정체불명의 여인상을 줄기차게 그리더니, 요즘은 설명을 곁들여도 이해되지 않는 '고상한' 그림 투성이다. 우리 삶이 예술의 소재가 되기에는 너무 천하다는 말인가?

12. 예술과 종교의 만남 — 염불서승도念佛西昇圖

 모시에 수묵담채, 20.8×28.7cm, 간송미술관 소장.

최만년最晚年 작 〈염불서승도〉를 본다. 인간의 뒷모습은 가식이 없다. 정직하고 진실하다. 그래
서 아름답다. 뒷모습은 한 인간의 삶을 있는 그대로 비쳐 준다. 역광逆光으로 어른거리는 노승
의 가냘픈 등판, 그 위로 파르라니 정갈한 뒷머리가 너무나 투명해 눈이 시리다. 고개를 약간

숙인 스님은 참선 삼매에 들었는가. 수척한 어깨뼈가 만져질 듯 장삼 아래 반듯하게 정좌하였다. 연꽃인지 구름인지, 노승은 알 수 없는 것을 타고 서쪽 하늘을 난다. 또 두광頭光인지 보름달인지 구분되지 않은 푸르고 환한 빛이 고운 모시발 위에 끝없이 번져 있다.

예술과 종교는 하나다. 보통의 경우 예술은 예술, 종교는 종교일 뿐이다. 진정한 예술도 진정한 종교도 아니었기 때문이다. 하지만 한번 종교와 예술이 지극한 것이 되고 보면, 예술은 종교이고 종교는 곧 예술이다. 이때 예술과 종교는 한 인간의 참된 삶, 바로 그것이다. 단원은 죽음을 앞두고 〈노승염불도〉, 〈습득도〉 능 말로는 뭐라 평할 수 없는 드높은 정신의 자취, 선화禪畵를 남겼다. 김홍도는 오랫동안 진실한 불제자였다. 붓을 쥐고 서화 삼매에 빠졌던 그가, 거문고를 안고 악흥樂興 삼매에 취했던 그가, 언제 '한 소식' 까지 얻어들었단 말인가? 나는 알지 못한다. 하지만 단원의 눈길은 스님의 시선을 따라 분명 그의 마음 길을 따르고 있다.

문화는 꽃이다.
사상의 뿌리, 정치·제도의 줄기, 경제·사회의 건강한
수액樹液이 가지 끝까지 고루 펼쳐진 다음에야
비로소 문화라는 귀한 꽃은 핀다.
지금 한국 문화는 겉보기에는 화려한 듯싶으나
내실을 살펴보면 주체성의 혼란, 방법론의 혼미로
우리 정서와 유리된 거친 들판의 가시밭길을 헤매고 있다.
법고창신法古創新이라야 한다!
문화는 선인들의 과거를 성실하게 배워
발전적 미래를 이어가는 재창조 과정이다.
문화의 꽃은 무엇보다도 우리 시대가
김홍도 시대에 못지않은 훌륭한 사회를 이룰 때에만 피어난다.
무엇보다 근본적으로 우리의 삶 그 자체가 아름다워져야 한다.

오주석의 한국의 美 특강

◉ 2003년 1월 30일 초판 1쇄 발행
◉ 2017년 8월 19일 개정판 1쇄 발행
◉ 2024년 9월 11일 개정판 16쇄 발행
◉ 지은이 오주석
◉ 펴낸이 박혜숙
◉ 펴낸곳 도서출판 푸른역사
우) 03044 서울시 종로구 자하문로8길 13
전화: 02) 720-8921(편집부) 02) 720-8920(영업부)
팩스: 02) 720-9887
전자우편: 2013history@naver.com
등록: 1997년 2월 14일 제13-483호

ⓒ 오주석, 2024

ISBN 979-11-5612-096-4 03650

· 잘못 만들어진 책은 교환해드립니다.